Proportional Harmonies in
Nature, Art,
and Architecture

從東方到西方，從自然物到人造物，探索自然、藝術和建築中的秩序之美與比例和諧

設計的極限　與無限

Gyӧrgy Dóczi 喬治・竇奇——著　　林志懋——譯

紀念─────斯文・伊瓦爾・林德
Sven Ivar Lind

序言

蘋果花為何總是有五個花瓣？只有小孩會問這種問題。大人們不太去注意這類事物，視之為理所當然，就像我們只使用以十根手指算得出來的數目。然而，當深入觀察蘋果花、貝殼或擺盪鐘擺的模式，我們發現一種完美，一種不可思議的秩序，喚醒我們心中一種童稚之時便已知之的驚歎感。有某種比我們大上不知凡幾卻仍是我們一部分的事物，嶄露出其自身；無限起自於限制。

本書探索一些基本的模式形成過程，這些運作於嚴格限制之內的過程，創造出無限多種的形狀與和諧。這是一場跨學科的冒險，深入科學、藝術、哲學與宗教諸疆界之間那片無人之地，一個近年來因其內涵無形難描而遭漠視的區域。然而，這個區域經得起探究，因為形塑我們生命及價值之力，其源頭就在此處。

正如法裔美籍微生物學家杜博斯（René Dubos）在《動物如此人性》（*So Human an Animal*，1969 年普立茲非小說獎獲獎作品）一書中指出的，這個富裕且科技進步的年代，也是一個焦慮與絕望的年代。傳統的社會與宗教價值，已經腐蝕到了生命往往看似喪失其意義的地步。在自然形態中顯而易見的和諧，為什麼在我們的社會形態裡沒有成為更有威力的力量？這或許是因為我們著迷於我們的發明與成就之力，已經看不到限制之力。但如今我們被迫面對地球資源的限制，必須限制過多的人口、大政府、大企業和大勞動。在我們所體驗的一切領域，都正察覺有必要再次發現適恰的比例。自然、藝術和建築的比例，可以對我們在這方面的努力有助益，因為這些比例是共有的限制，是從差異中創造出和諧的關係。由此，這些比例教導我們：限制不只是設限，同時也是創造。

一個建築師寫這樣一本書，沒什麼可意外的，因為運用比例是建築師的本行。這個建築師老了，他花了一輩子的時間，試圖回答他在兒時就問過的問題。這些答案可能無法令專家們滿意，也不會平息任何一個小孩的好奇，但說不定可以導向更進一步的、或許更豐碩的、與這個世界的模式和比例所隱藏之謎團及美麗有關的問題。

<div align="right">

喬治・寶奇
寫於華盛頓州西雅圖市

</div>

致謝

如果沒有我的妻子有耐心──有時沒那麼有耐心──且總是忠誠不輟的支持，這本書是不可能完成的。還有很多人也幫了我的忙：這些人當中首推我的哥哥和女兒，還有西雅圖公共圖書館藝術與音樂部成員，Gerald Dotson、Marilyn West、Regina Hugo、David and Miriam Yost、David Tomlinson、Dr. Werner and Margit Weingarten、Dr. Richard M. Braun、Donald Collins、Brian Brewer、Rabbi Joseph Samuels、John A. Sanford、John Fuller，以及由 Samuel Bercholz 掌管的 Shambhala Publications 員工。

生物結構學 Daniel O. Graney 博士和昆蟲學 John Edwards 博士授權使用華盛頓大學西雅圖分校各系所收藏品，以及華盛頓大學湯瑪斯・伯克紀念博物館（Thomas Burke Memorial Museum）資深史前骨骼修復師 Don Coburn、西北岸印第安藝術（Northwest Coast Indian Art）策展人 Bill Holm 及助理主任 Robert Free 授權使用收藏品，對本書進行的研究大有助益。

我在西雅圖水族館所做的水生動物研究，得到總策展人 John W. Nightingale 博士很大的協助；我在加拿大岸太平洋水域進行的魚類研究，則受助於加拿大供應服務部長的特許。Donald J. Borror 教授、他的共同作者們和他們出版商所提供的協助，是允許我使用他們在 Houghton and Mifflin Co. 出版的《昆蟲野外指南》（*A Field Guide to the Insects*）、Holt, Rinehart and Winston 出版的《昆蟲入門》（*An Introduction to Insects*）中各種圖示，作爲我自己比例圖繪的模型。波音公司公關部門的 Tom Cole 提供我註明尺寸的 747 飛機圖繪。對於他們所有人，以及其他許多幫忙的人──在此就不一一指名──謹獻上誠摯的謝忱。至於或有可能不察的錯誤與疏漏，儘管有這麼棒的協助，是我一人之責。

目次

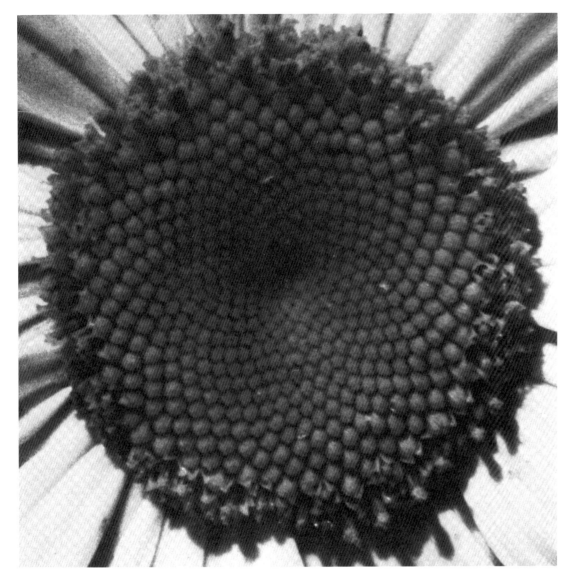

1

1　雛菊花心

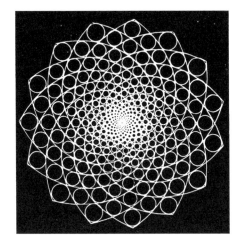

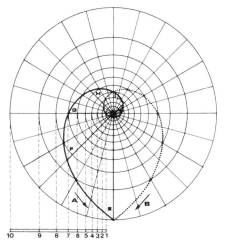

2

第 1 章　植物的反合性

　　據說，佛陀曾有一場不發一語的說法；他只是拿起一朵花給他的聽眾們看。這就是著名的「拈花微笑」，以模式的語言、以花的靜默語言來說法。花的模式說了什麼呢？

　　如果我們近觀一朵花，其他自然的或人為的造物也一樣，我們會發現它們全都共有一種統合與秩序。這種秩序可見於某些一而再出現的比例，亦可見於所有事物類似的動態生長或形成方式──互補又對反兩端（complementary opposite）之統合。

　　自然現象之比例及模式中所固有的、人類最歷久彌新且和諧之作品所彰顯的謹守本分（discipline），正是證明萬事萬物皆彼此關連的證據。藉由謹守本分所設下的限制，我們得以一窺並參與宇宙的和諧──包括物理世界和我們的生活方式。或許，拈花微笑傳達的訊息，是關於花的生存模式如何映射出與所有生命形態相關的真理。

　　就以雛菊為例吧（圖 1 ）。雛菊花心的模式如圖 2 所示。組成這項模式的小花序──此處以圓圈表示──生長於兩組螺旋的交會點上，這兩組螺旋相向而行，一組順時針、另一組逆時針（見花心圖解）。

　　此處藉由一系列與圓心之距離依對數比例尺度而增的同心圓，以及一系列由圓心輻射而出的直線，重構出兩組螺旋。如果我們把這兩組對反線條的交會點依序連結，就可以看出雛菊的生長螺旋。這些螺旋是對數的，也是等角的，因其所描出與半徑夾角始終保持不變。這一點演示如圖 2 右圖；右圖顯示，代表生長連續階段的線段會繞著圓心旋轉，直到完全疊合，如同一把摺扇，證明新舊生長階段都共有相同的角度與相同的比例。

　　這個比例究竟為何，可見於圖 3 ，這組圖顯示其中一組螺旋的展開（左圖）。當螺旋由雛菊花心展開，沿著標示為 E、F、G、H、I、J 的等距半徑所測量到的生長勢，以相同速率增加。這可以從三角形圖解看出，圖中將每一階段新舊生長增量的部分（左圖中以條狀、連續數字和

2　雛菊圖解。增生螺旋相向而行，是對數的（下左），也是等角的（下右）

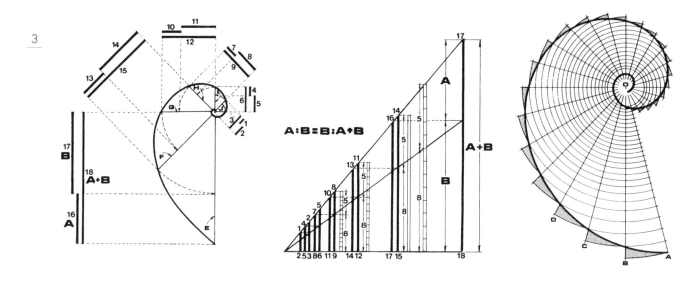

A、B 標示）排成一條條的垂直線。三角形圖解中 A 和 B 的交會點都落在同一條斜線上，這條斜線與垂直比例尺交於測距分別為 5 和 8 處。這兩個數字之間的各種比值近似於某些明顯互為倒數之數：5 除以 8 近似於 0.6（0.625）；8 除以 5+8 或說 13 也近似於 0.6（0.615）。相反的，8 除以 5 為 1.6，而 13 除以 8 又近似於 1.6（1.625），後兩個比值等於前面所示的比值加 1。

以等式表示：A:B = B:(A+B)。這就是著名的**黃金分割**（golden section），一個整體的兩個不等部分之間獨特的互為倒反關係：**小份對大份之比例與大份對整體之比例相同。**

黃金分割一詞，源自於這個比例關係所具有的獨特性和與眾不同的價值。在任一給定線段上，只有**一個**點會把該線段分割成兩個具此獨特之互為倒反特性的不等部分，這個點被稱為黃金分割點。這項比例完全互為倒反的特性，令我們感到格外的和諧且愉悅，這個事實已由十九世紀末以來諸多科學實驗證明。❶對這項比例的偏好，亦顯現於紙幣本位制傾向與此或其倍數近似，包括紙幣、支票和信用卡。❷

圖 4 顯示 5 × 8 比例的所謂**黃金矩形**（golden rectangle），還有把一條線依黃金分割二分為 A = 5 和 B = 8 兩個部分，以線之上與線之下的相似弧線來突顯這些比例關係互為倒反。

這種互為倒反的關係也展現於古典的黃金分割作圖之一：將一個正方形嵌入一個半圓之內（圖 5）。以正方形底線中點為圓心，畫一個觸及正方形兩對角的圓（半徑 r），就會在底

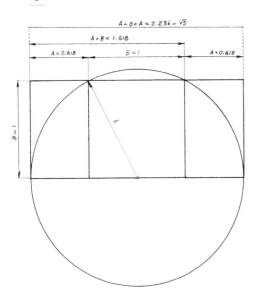

線延伸的兩邊產生黃金分割比例。

　若正方形邊長為 1 單位，則每一延伸段為 0.618 單位長，而正方形兩邊的 1 × 0.618 矩形，就會是黃金矩形。這兩個矩形各自和正方形分別組合，形成更大的黃金矩形，1 × 1.618。這些更大的矩形和較小的矩形互為倒反，意思是小矩形的長邊和大矩形的短邊相同。這三個倒反黃金矩形總長度為 2.236 單位，此一數字與 $\sqrt{5}$ 一致。

　我們常常看到黃金分割比例頻繁出現於有機生長模式中，尤其是在緊鄰的新舊增量之間。這就是為什麼生物學家沃丁頓（C. H. Waddington）建議把這種比例稱為**近鄰親緣性**（relatedness of neighbors）。❸

　我們將會看到，螺旋相向而行所生成的模式在自然界中頻繁出現。此處我們關注的，是更普遍性之模式形成過程的一個特殊例子：互補又對反兩端之統合。日與月、雄與雌、正電與負電、陰與陽──打從古時候，對反兩端之統合就是神話學和神祕宗教的重要概念。黃金分割比例的兩個部分是不相等的：一個較小，另一個較大，兩者常以**小與大**稱之。這裡的小與大是以和諧比例統合的對反兩端。重構雛菊和諧模式的這個過程本身，同樣是一種互補又對反兩端的結合──筆直的半徑與旋轉的圓。

　有許多用語觸及對反統合的模式形成過程，但說也奇怪，沒有一個表達出其中的**生成**力量（generative power）。**極性**（polarity）指涉對反，卻未指出有某種新事物正在誕生。二元（duality）和二分（dichotomy）指出分歧，卻無結合之意。綜效（synergy）指出結合與合作，卻沒有明確提到對反。

　由於這種普遍性的模式創造過程並無恰當的單一字眼，遂有一新詞提出：**反合**（dinergy）。dinergy 是由兩個希臘字組成：dia，跨越、穿透、相反；以及 energy。以雛菊來說，這種反合能量就是有機生長的創造性能量。其他植物把反合模式形構表現到什麼程度，將是我們下一個關注重點。

4　黃金矩形的近似（5 ÷ 8）

5　古典的黃金分割作圖，半圓內接正方形。1 × 0.618 矩形與 1 × 1.618 矩形互為倒反黃金矩形

窺看無限之窗

　　向日葵的花心（圖 6 ）也是由最終變成種子的小花序組成，而這些種子是沿著對數、等角、相向而行的螺旋生長，這些螺旋就像雛菊那樣反合地連結起來。在模擬圖中，小金字塔形近似於種子的形狀。這個種子模式所形成的螺旋詳解於圖 7 。圖解 **a** 顯示螺旋 **A** 和 **B** 是種子的外緣連線，**C** 和 **D** 是對角連線。

　　如果我們追蹤這些螺旋穿過圖解 **a** 中由放射線和旋繞線所構成方塊時的不同曲率，可以看到螺旋 **A** 在一圈方塊之內，從一條半徑移動到下一條半徑，也從一個圓移動到下一個圓。我們稱此為 1:1 的曲率，表示生長的旋繞與放射成分等量齊觀。螺旋 **B** 從一條半徑抵達下一條半徑的同時，穿過兩格方塊，也就是跨了兩個圓：曲率 1:2。以類似的方式，我們可以說螺旋 **C** 有 3:1 的曲率，而螺旋 **D** 接近 5:1。

　　雖然其曲率不同，這些螺旋在所有的生長階段、從頭到尾都共有對數與等角的特性。這些階段顯示於圖解 **b**，以小寫字母標記於每一條螺旋上。右邊的螺旋圖解 **c** 以螺旋型態 **C** 為例，顯示那些依環繞順序一一緊隨、一段接著一段的生長段落，可以怎麼樣如扇子般摺疊起來，一如雛菊。這個圖示證明即便大小不同，但它們有相同的形狀，共有相同比例的增長率。如圖解 **d** 所示，此一比率又是黃金分割率。

The Power of Limits

6　向日葵與種子模式模擬
7　向日葵種子模式的螺旋型態

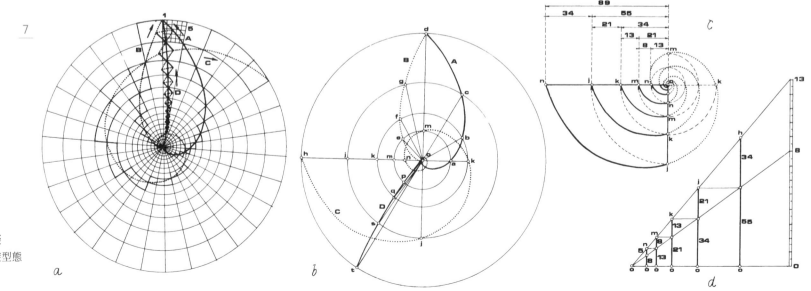

a　　*b*　　*c*

d

這些表示相鄰新舊生長階段的數字，經證明爲所謂**加法數列**（summation series）的一部分，數列中每一個數都是前兩個數之和：1, 2, 3, 5, 8, 13, 21, 34, 55, 89, 144, 233, 377 等等。這就是著名的**費氏數列**（Fibonacci series，又稱費波那契數列），以比薩的李奧納多（Leonardo of Pisa）外號爲名，他大約在八百年前把這個數列引介到歐洲，一起引介過來的還有印度—阿拉伯數字和十進位制。這個數列中的任一數除以後一數會近似 0.618...，而任一數除以前一數則近似 1.618...，這都是黃金分割的小份與大份之間特有的比值。文獻上，此一比值常以希臘字母 φ 稱之。

數字後面的三個點表示這些數是「無理數」，這樣稱呼是因爲這些數只能近似，永遠無法以分數完全表示。我們可以繼續拿 13 之後的任何相鄰兩數來除，怎麼算都算不完。IBM 電腦曾算出此數的 4000 個位數，算到停止運算也得不出一個有理數。圖 8 的電腦列印輸出停在小數點後 45 位。

根據記載，據信在西元前六世紀發現無理數無限性的古希臘畢達哥拉斯學派，對他們的發現感到困惑、驚駭且充滿敬畏，並試圖對此保密，以死刑來嚇阻那些膽敢洩漏的人。傳說有一個違反禁令的人逃往海上溺斃，他的死亡被歸因於天譴。

費氏數列的數字奇異地再現於向日葵的螺旋總數。圖 6 是根據有 34 和 55 條螺旋的向日葵頭狀花序所做的模擬：34:55 = 0.6181818...。有 89 和 144 條、有 144 和 233 條反向螺旋的向日葵也算出來：89:144 = 0.6180555...，144:233 = 0.6180257...。

我們不必因爲害怕復仇心重的神祇，而對自然生長模式這種出乎意料的精確感到敬畏之類。似乎沒道理要相信向日葵種子數是早有定數，但像這樣的情形恰恰是眞實發生。無理數並非沒道理，只是**超**理，意思是超乎整數所能掌握。無理數是無限且無形難描。有機生長模式中的黃金分割比值無理數 φ 透露，我們的世界確實有其無限且無形難描的一面。

> 一沙一世界
> 一花一天堂
> 掌中握無限
> 刹那即永恆。❹
>
> ———— 威廉 · 布雷克（William Blake）

　　每一朵雛菊和向日葵都是一扇窺看無限之窗，一如蘋果花及其他生育可食果實的喬木和灌木花朵。這些都是依循五邊形的模式，以及其延伸出來的五角星（圖 9 ），其相鄰兩線以相鄰物之反合黃金關係而彼此關連。把蘋果和梨子攔腰橫切，顯露出種子結構的五角星模式，這是自其源頭的花朵模式承繼下來（圖 10 ）。

　　五角星的每一個三角形都有兩個等邊，與第三邊的關係如 8 比 5 的關係，或是 1.618 比 1 的關係等等。當五角星與形成 √5 矩形、內含互為倒反黃金矩形的黃金分割作圖合在一起，如圖 11 ，就能看出五角星的互為倒反關係。小矩形的邊與五角星的三角形之邊完全相同。

　　組成五邊形的十個直角三角形之邊，也近似相鄰物的反合黃金關係。如五角星圖內所示，這些邊近似 3 單位、4 單位和 5 單位的長度，而 3 和 5 是費氏數列的相鄰數（3:5 = 0.6）。這種 3-4-5 三角形有時稱為**畢氏三角形**，因其演示了畢氏定理（直角三角形斜邊平方等於另兩邊平方和）。植物模式中經常發現這種三角形，如圖 12 所示。

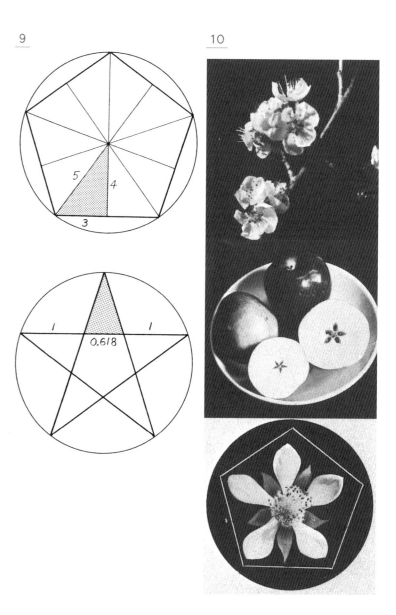

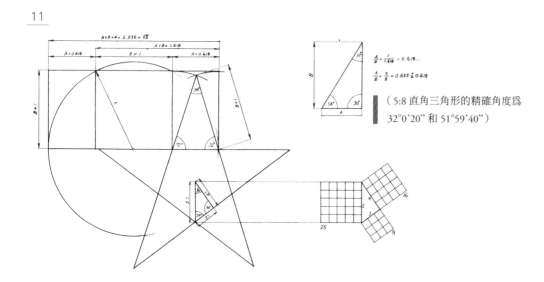

（5:8 直角三角形的精確角度為 32°0'20" 和 51°59'40"）

9　五邊形和五角星顯示畢氏三角形和黃金分割比例
10　蘋果花，蘋果和梨子，以及灌木懸鉤子的花
11　五邊形、五角星、畢氏三角形和黃金分割

五角星是畢氏學派的神聖圖徵，這個學派由共同生活且戒除一切奢華的男女所組成，致力於節制有度的生活和醫療的實作。畢氏學派把健康女神許癸厄亞（Hygieia）名字裡的字母〔譯注：指希臘文拼法的五個字母 ύ-γ-ι-ει-α〕擺在他們神聖圖徵的尖端上。五個尖角的星星在世界各地一直是好預兆的象徵，出現在許多國家的國旗上。❺

五邊形和五角星與所有模式一樣，由它們所受的限制來定義。它們融入果實與花朵的和諧模式之中，為據稱是畢達哥拉斯名句做了完美的示範：**限制賦予無限以形式。這就是限制之力。**

12

乾燥的歐洲金蓮花
（*Trollius europeus*）

羅漢柏
（*Thujopsis dolabrata*）

栗花蔥
（*Allium ostrowskianum*）

音樂與生長的和諧

一般來說，我們以**和諧**（harmony）來意指將分歧多樣性適切、有序且令人愉悅地結合起來，而這些分歧多樣本身可能包含了諸多差異對比。就這層意思來說，和諧就是一種反合關係，差異且往往對比的要素經由結合而互相烘托。harmony 的希臘字源 harmos，意即結合，暗示著此種反合連結是一切和諧之核心〔譯注：harmony 除了和諧，亦指音樂的和聲，作者在本書中交互使用兩種涵義，本書譯文視上下文交互使用兩種譯法〕。

和諧的概念也要回溯到畢達哥拉斯，根據傳說，他是在聆聽打鐵店裡發自不同鐵砧的搥打聲時，發現了這個概念。這個觀察引導他去類比其他樂器，像是七弦琴上振動的琴弦。他發現，當兩條弦等長，或是其中一條在相當於另一條長度的 $\frac{1}{2}$、$\frac{2}{3}$ 或 $\frac{3}{4}$ 處撥奏，聽起來最令人愉悅；換言之，所撥之弦長度具有能以最小整數 1、2、3、4 表示的比例關係（圖 13 ）。

1:1 的比例，也就是相等，稱爲 unison（**同度**）。1:2 的比例，發出與全長弦相同的音，只是音高較高，稱爲 octave（**八度**），因其通過音階上全部八個音程（琴鍵上八個白鍵）。希臘人稱此比例爲 diapason（**全音程**）：dia 是「通過」，pason 源自 pas 或 pan，意思是「全部」。比例 2:3 時令人愉悅的音，稱爲 diapente（**五度音程**，penta 是「五」），現在叫作 fifth（五度），通過五個音程。比例 3:4 的諧和音稱爲 diatessaron（**四度音程**，tessares 是「四」），或是 fourth（四度）。

五度音程的比例 2:3 = 0.666，很接近黃金分割比值 0.618…。四度音程等於畢氏三角形的 3:4 比例。全音程，或八度，具有 1:2 = 0.5 的比例，是一種由兩個相等正方形組成的矩形，對角線長 $\sqrt{5}$，是兩個倒反黃金矩形的總長（圖 14 ）。

13

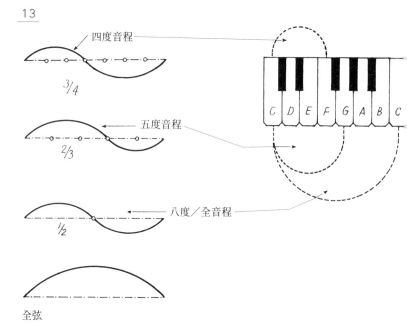

3/4

2/3

1/2

全弦

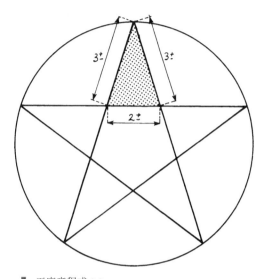

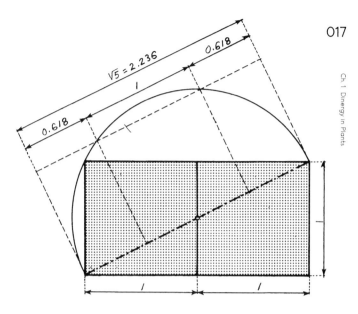

▌五度音程或 2:3 ——
對應於五角星的三角形兩邊，
近似於 2:3 = 0.666...
≒ 0.618 = φ

▌四度音程或 3:4 ——
對應於五邊形內的三角形，
近似於 3-4-5 三角形，
3:4 = 0.75

▌全音程或 1:2 ——
對應於兩個正方形組成的矩形，
有一條 2.236 = √5 的對角線，
兩個互為倒反的黃金矩形（或是一個
正方形加側邊兩個黃金矩形）之總長

在一條直線上的黃金分割作圖法之一（見右圖），
就是依照全音程和聲法——以 O₁ 為圓心、半徑為 1 的圓，
交對角線 O₁—O₂ 於 X 點。
以 O₂ 為圓心、O₂—X 為半徑的第二個圓，
與 2×1 矩形底邊的交點為黃金分割。
0.764:1.236 = 0.6181229 = φ

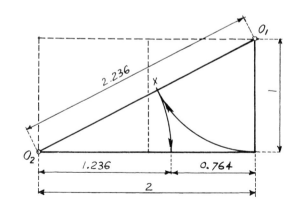

進一步探索反合性在音樂和聲中的角色，我們發現 1:2、2:3 和 3:4 這些比例一再出現於第一、也是最強的泛音，亦稱分音或諧音，這些泛音回響於每一個樂音之中，與其基音混融，彷彿另有無形之弦同時撥奏，伴隨且襯托著基音。正是泛音與基音的這種反合連結，賦予樂音完滿、活力與美——稱之曰**音色**（timbre）——並使之有別於缺乏不同聲音之反合和諧的純然噪音。這種反合和諧可以表現爲圖形，如圖 15 結合了圖 13 的振動弦圖解（五度音的 2:3 = 0.666 比值，與黃金分割精確比值 0.618:1 = 0.618 之間有點小差距 0.048，在圖中以 **d** 標示）。這種借用自振動弦反合和諧的圖解，將運用於本書各章節，以說明各種類似的和諧比例範例。

看看圖 16 的琴鍵模式，我們認出其中的和諧黃金比例：有 8 個白鍵，有 5 個黑鍵，而且這些黑鍵分成 2 個一組和 3 個一組。這個 2:3:5:8 的數列，當然就是費氏數列的開端，這些數的比值將有如受重力吸引般，趨向無理且完美地互爲倒數之黃金分割比值 0.618。

西方的自然音階與和弦，也是音樂和聲反合性的 1:2、2:3 和 3:4 這些比例進一步的例證。西方音階中兩個主要的調式，小調（被視爲哀傷之調）和大調（聯想到光輝明亮），彼此間的差異只在於某些音程之間的音級長度，就像黃金分割的小份與大份彼此間的差異只在其長度。而就像小份與大份的結合令我們因黃金分割的視覺和諧而感到愉悅，小調音階與大調音階的結合，所謂的**轉調**（modulation），令我們在和弦與旋律行進間聽聞時感到著迷。

每一個小調音階與大調音階各自有其變化，或是有自身和弦的音級——所謂的屬音和下屬音——而這些與相對主音之間的關係，又是依循著上述的比例。屬音的開始和結束都在從主音（音階第一個音）算起的第五個音程，而下屬音的開始和結束是在第四個音程。

針對音樂和聲的視覺比例鑽研其反合與類比的更進一步細節，將超出這個呈現方式的極限——也超出筆者專長的極限。不過，應該要再提一個例子：對位法。在對位法中，兩段以上各自不同、往往成對比的樂句進行反合連結，互相統合且互補，同時又保存各自的特色，很像反合連結的螺旋創造出雛菊和向日葵的視覺和諧。❻

15　振動弦的諧波泛音與黃金分割
16　琴鍵的黃金比例

看過與音樂和聲有關的部分之後，現在讓我們進一步審視植物的生長。圖 17 是紫丁香的葉背拓印。圖解 B 顯示，中脈上各葉脈起點間距以一種和諧秩序自行分組，像管風琴的音管一樣。圖解 C 把前後接續的葉脈間距以 1 到 10 標示，形成類似的序列。圖解 D 則把這些間距及其分組依相鄰兩兩一組的方式加以排列。其比例關係落在由 5:8 = 0.625（虛線）和五邊形的 3-4-5 畢氏三角比例 3:4 = 0.75（對應著五度音程和四度音程的音樂和聲）、趨近黃金分割比率 0.618...的窄限之內。

這些關係顯露出和諧且反合的生長模式，意即所有的小與大（或大或小的葉脈與枝條）按比例與其相鄰物統合起來，而這些比例以創造出音樂根音和聲的同一組最簡整數比為限。類似的反合和諧生長過程也可以在紫丁香以外的葉形中觀察到。

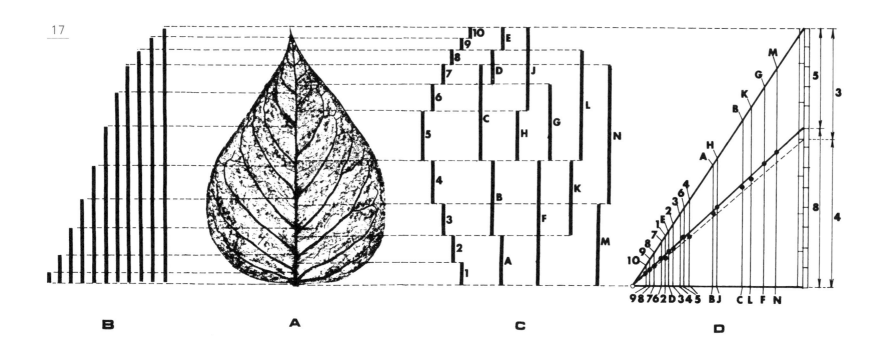

17

B A C D

17　紫丁香葉的和諧比例

A ▌ 杜鵑花

B ▌ 血莧

C ▌ 秋海棠

D ▌ 日本楓（雞爪槭）

E ▌ 天竺葵

F 康考特葡萄

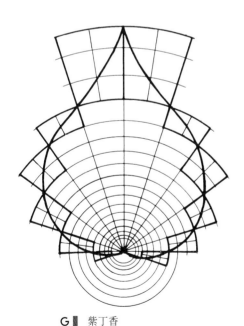

G 紫丁香

圖 __18__ 以組合放射線與旋繞線的反合法，重構了隨機挑選的葉形輪廓。如果我們不把這些模式看成靜態圖片，而是讓這些葉子從無到有的反合過程足跡，那麼這些葉形輪廓就成了葉子的故事，以靜默的模式語言記錄下來。

杜鵑花的葉形（**A**）從中央葉柄的兩個外擴圓開始，自一條半徑移動到下一條半徑。這個步距在半途增加到三個圓，不料又減速成兩個，最後在葉尖來到接近一又三分之一個。這是矛尖葉模式的生命故事。

血莧植物的圓形或球狀葉（**B**）是循不同模式產生。這個迴圈以跨越五個圓開場，同時從第一條半徑移動到第二條半徑，然後這個韻律漸漸遞減爲三個圓，接著是兩個圓，終於在成熟時分減速到一個。

秋海棠葉（**C**）的兩半是以不同速率在發展，使之以不對稱爲特徵。但和諧模式的其他變化，在日本楓的五小葉（**D**）、天竺葵的淺裂葉（**E**）和康考特（Concord）葡萄葉（**F**），以分歧多樣的發展速率創造出來。後面這兩種模式只重構出外包的輪廓，不過以類似的方式是大有可能畫出各組成部分的細節。最後，紫丁香的心形葉（**G**）一開始在頭兩條半徑的跨距內穿過四個圓，然後減速爲三個、兩個、一個，沒想到在結束前來個最後的英雄式衝刺，回升到三個圓。

這些只是舉幾個葉形輪廓的例子，追溯並形塑與雛菊、向日葵、可食果實花朵及音樂和聲類似的模式形成過程。這些例子指出，令我們雙眼因花葉形狀而喜悅的反合和諧，同樣令我們的雙耳陶醉於音樂的和弦與旋律。

本章在探索反合性這條路上已經走得很遠，這個創造能量的過程藉由容許不同之處彼此烘托互補，將分歧轉化爲和諧。反合性藉由某些比例的力量，做到了這一點，而這些比例與音樂及深層之和諧相類，自古便已爲人熟知，而以黃金分割爲其首要。

黃金分割創造和諧的力量源自其統合整體之各差異部分的獨特能耐，使各部分都能保存自身特色，但又融入單一整體的更大模式之中。黃金分割比值是無理、無限之數，只能近似，但此種近似卽使在最簡整數比的限制下仍有可能。這項認知令古代畢氏學派成員心中充滿敬畏：他們在其中感受到宇宙秩序的神祕力量。這讓他們興起對數字神祕力量的信仰，也引領他們致力於了解這種比例在日常生活模式中的和諧性，從而將生活提升爲藝術。

第 2 章　工藝品的反合性

　　圓蛛建造牠們的蜘蛛網，是從一條條匯聚於一個中心點的直線蛛絲開始。接著，牠們繞著這些直線蛛絲吐出旋繞蛛絲，以越來越寬的軌道旋轉（圖 19 ）。

　　簍筐編織工的工作有類似的反合模式。首先，把許多堅固的繩股——經繩——通通綁在將會成爲簍筐中心的一個點上（圖 20 ）。接著，可彎折的繩股——緯繩——以旋繞的方式在經繩的上下穿過。在圈織編法中，一條堅固但可彎折的圈繩取代筆直的經繩，再將細小的緯繩材料穿上針，沿著放射線方向把圈繩縫攏（圖 21 ）。由於這項工作過程的反合特性，可以採取我們重構葉形輪廓和向日葵、雛菊螺旋的相同方式，重構簍筐的輪廓。

　　圖 23 重構了美國西北部太平洋岸美洲印第安人編織的兩種筒形帽（圖 22 ）。三角形陰影顯示反合工作過程的連續階段，一如這種陰影先前指出植物生長的連續階段〔譯注：指第一章的圖 3 〕。構成曲線輪廓的兩條螺旋之中心點並非隨機配置。在帽形 A 中，這兩條螺旋的中心點與帽冠的中心點重合。在帽形 B 中，則是分別位於帽子**上方**兩個正方形內的黃金分割點，而這兩個正方形與涵納帽子本身的兩個正方形一模一樣（見黃金分割作圖與波形圖解）。

　　有人可能會忍不住把這樣的隱藏秩序歸因於巧合，但這種巧合秩序出現的頻率異乎尋常。華盛頓大學的湯瑪斯·伯克紀念博物館測量了十四件這類帽子的樣本，外凹 A 型八件、內凸 B 型六件，全都以不同的程度和不同的方式，顯示出與黃金分割比例、畢氏三角形比例非常近似，這兩種比例分別對應著五度和四度的音樂和聲。

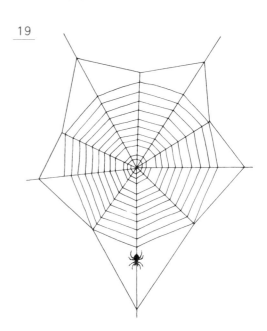

19

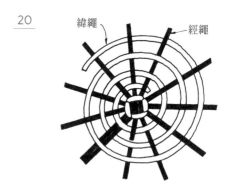

20

緯繩　　　經繩

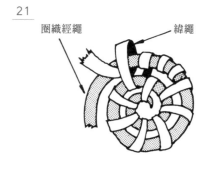

21

圈織經繩　　　緯繩

19　蜘蛛網反合構造結合了放射直線與旋繞螺旋線
20　簍筐編織的反合性。堅固的經繩支撐可彎折的螺旋緯繩
21　圈織編法，緯繩和經繩都可彎折。緯繩編法是沿放射線方向，環繞著螺旋圈繩型態的經繩來縫

A

B

$a:b = b:c = c:o = ^{\pm}0.618... =$ 五度音程；$c:e = 0.5 =$ 八度／全音程 　　—　　$f:g = g:h = h:j = ^{\pm}0.618... =$ 五度音程；$h:k = 0.5 =$ 八度／全音程

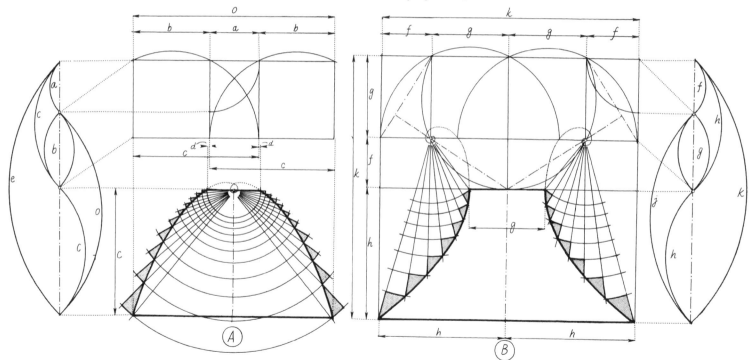

A. 馬卡族及其他努特卡人以雪松樹皮和熊草編成的外凹帽

　　B. 雲杉樹根織成的內凸帽，受到特林吉特人、海達人和瓜求圖人喜愛

依放射和旋繞運作過程的反合性，重構筒形帽的形狀

馬卡族（Makah）印第安婦女以雪松樹皮和熊草編成、也常見於其他努特卡人（Nootka）的外凹帽（A 型），其比例模式顯示黃金反合性的進一步變化。圖 24 是從這些帽子當中最高和最低的各挑出一頂，以其相關的黃金分割作圖展示其中四種比例關係。高帽的整體形狀恰恰是一個黃金矩形（1-2-3-4，指矩形四個頂點的編號），而矮帽近似兩個這樣的矩形（5-6-7-8 和 6-7-9-10）。

八頂 A 型帽經過一一測量，將相鄰部位 **A** 和 **B** 的比例關係做成一覽表（見圖 24 最下方圖表）。這些比例與黃金分割比例的近似性，再次展現於圖形旁的各種古典黃金分割作圖。這些對數比率的實際值與理論精確值之差異，小到必須加以誇大才看得出來。

圖 25 展示以雲杉樹根編成，受到特林吉特人（Tlingit）、海達人（Haida）和瓜求圖人（Kwakiutl）喜愛的內凸 B 型帽兩種類型範例。每一種類型各取三頂加以測量。淺帽有近似於黃金比例的傾向，而高帽顯示出畢氏三角形 **3:4** 比例的傾向。這可以從連結頂部和底部帽徑對反兩端的鏈狀虛線看出。淺帽形的這種線條與黃金矩形的對角線重合，而高帽形的等於畢氏三角形的最長邊（斜邊）。這些比例的精準度可從一覽表和圖解看出，一如淺帽上方的黃金分割作圖。

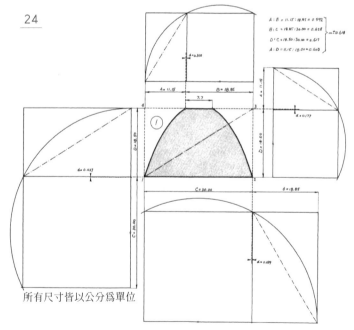

24

所有尺寸皆以公分為單位

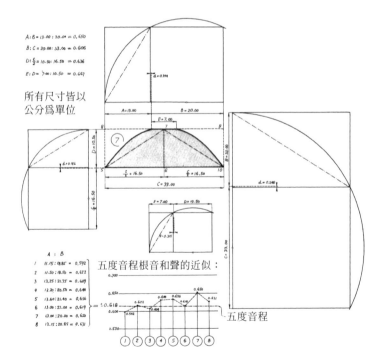

所有尺寸皆以公分為單位

25

025

Ch. 2 Dinergy in the Crafts

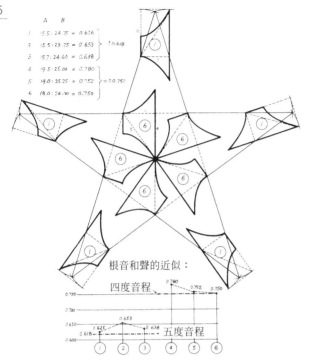

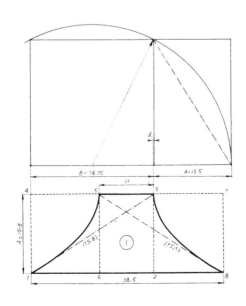

爲了讓這些模式的和諧性更爲可見，透過這兩種帽形與五角星的對應加以顯示，高帽帽形剛剛好擺進中央五邊形內的畢氏三角形，淺帽帽形則對齊五角星頂點的三角形。

這些帽子的線條透露出這把拉開之弓迂迴的能量，一如花葉輪廓優雅的弧線。這種種和諧且反合的比例，從這些不識字的簍筐編織工手中自然而然地浮現，一如弓的彎曲和植物的生長。而簍筐編織並非唯一呈現這種模式的工藝。

經與緯

紡織品編織和簍筐編織一樣是反合的過程，差別在於紡織品的經線與緯線都是沿著直線移動，相互交錯，經線在一個框架內均勻撐開，緯線在經線上下穿梭（見圖 26）。

分屬不同文化的織工都表現出對單純和諧比例的偏好，一如簍筐編織工那般。一張東普魯士地毯在整體形狀中顯露出黃金矩形比例（圖 26 ），一如墨西哥編織圖樣在其一再重複的鑽石形狀中所顯露的（圖 27 ）。

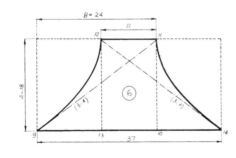

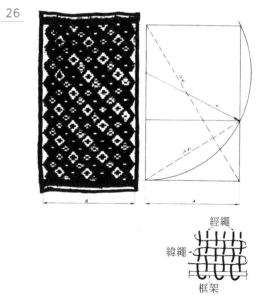

經繩

緯繩

框架

25 內凸 B 型筒形帽的比例分析
26 東普魯士的農村地毯

美國西北部美洲印第安人的慶典用毯子織法精妙，整體形狀和設計表現手法都顯示出相同的偏好，連枝微末節都貫徹一致。圖 28 是在一張奇爾卡特（Chilkat）毯子四周的黃金分割作圖。這些比例是短邊與寬度之半的關係，也是與中央高度的關係，而這類毯子的後面這兩種尺寸通常是相等的。精確的比值 φ 與這張毯子實際比值之間的微小差異，同樣以 *d* 表示。毯子的短邊讓毯子便於包裹身體，但這些邊的尺寸絕對不是隨意任定。檢視過的十七件樣本全都與這些相同的比例近似。

這些毯子的模式以圖畫方式呈現，往往是中央一片較寬的鑲繪，側邊兩片鑲繪較窄，如圖 28 這件樣本。毯子上方的黃金分割作圖顯示，這些不相等的相鄰元素—— **D** 和 **E** ——其寬度也有黃金比例關係，在兩個互為倒反的黃金矩形之內蘊含著整體的形狀（1-2-3-4 和 3-4-5-6），合起來形成我們熟悉的 √5 矩形。

28

根音和聲的近似：

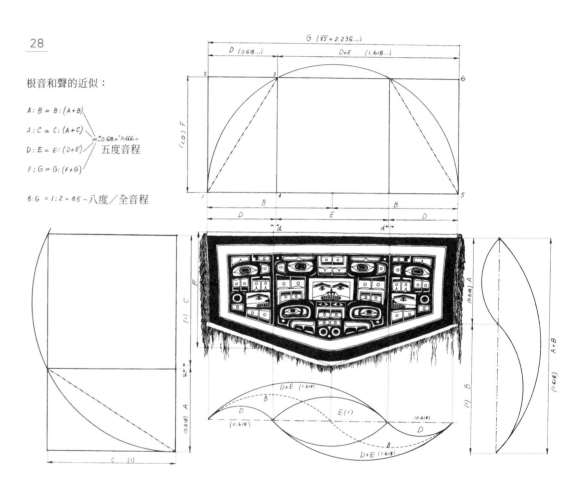

27

27　墨西哥編織圖樣
28　奇爾卡特編織毯

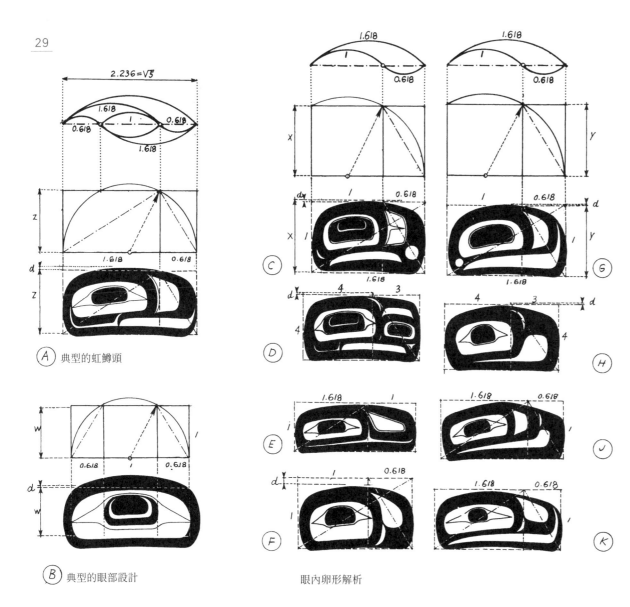

A 典型的虹鱒頭

B 典型的眼部設計

眼內卵形解析

類似的比例延伸到細節部分，像是眼睛和眼狀卵形，這是美洲西北部印第安藝術的特色。為了塡滿可用空間而調整設計時，這些比例就會出現例外。❼

圖 29 所示的「虹鱒頭」設計（A）包含在一個 √5 矩形之內（對應著八度或全音程的音樂和聲），並由兩個互爲倒反的黃金矩形組成，較大的那個包含著眼部。典型的眼部設計（B）也和眼內卵形──代表眼白──及虹膜大小共有相同的比例關係。眼內卵形的各種解析揭露出對於相鄰物黃金關係的偏好，如細部 C、E、F、G、J 和 K。D 和 H 這兩種變化則是將一個正方形和兩個 3:4 畢氏三角形組合在一起。

手與輪

陶工把陶土擺放在轉輪上，一邊轉動輪子，一邊用手將陶土向輪心壓，藉此提供反合性以塑造器皿形狀。圖 30 所示為中國宋朝（960－1279）的龍泉青瓷瓶。圖 31 以先前重構植物形狀時採用的反合法，推導出此一形狀優雅的輪廓。這項推導顯示，構成這些輪廓的四條對數螺旋之中心點，位於兩個非常近似黃金比例（7.1:11.5 = 0.617 ± = 0.618...）的矩形四個頂點上〔譯注：書中 ±= 或 =+- 之類的符號表示 ≒（約等於）之意，在數字前後加上 ± 則表示「近似於」，皆非「正負」之意〕。即便不知道這些數值關係，這些外形輪廓與樹葉輪廓的相似性亦暗示著此一形狀與有機生長模式的相關性。這種暗示透過波形圖解和折線圖得到驗證，這些圖記錄了主要特徵之間的比例關係與音樂上的根音和聲有多麼近似。

這整個形狀包含在一個矩形之內，而這個矩形是由兩個正方形——涵蓋了腹體和底座——和兩個黃金矩形所構成，這兩個黃金矩形的高度則對應著纖細瓶頸的高度。花瓶上部的高度（G）與碩大腹體的高度／腹徑（D）之間、腹體的高度／腹徑與瓶體高度（E）之間、瓶口內沿直徑（B）與底座直徑（C）之間，也都共有這些比例和諧（見圖解 1、2、3）。細頸與寬底、窄頂與闊腹，很難再有更好的對比了。但這些對比鮮明的元素，藉由共有著相鄰物反合關係，統合在優雅的和諧之中。

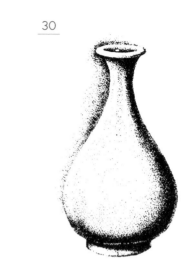

30

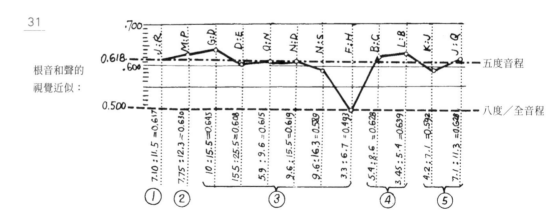

31

根音和聲的視覺近似：

30　龍泉青瓷瓶（宋朝，960－1279）
31　龍泉青瓷瓶的反合推導與比例

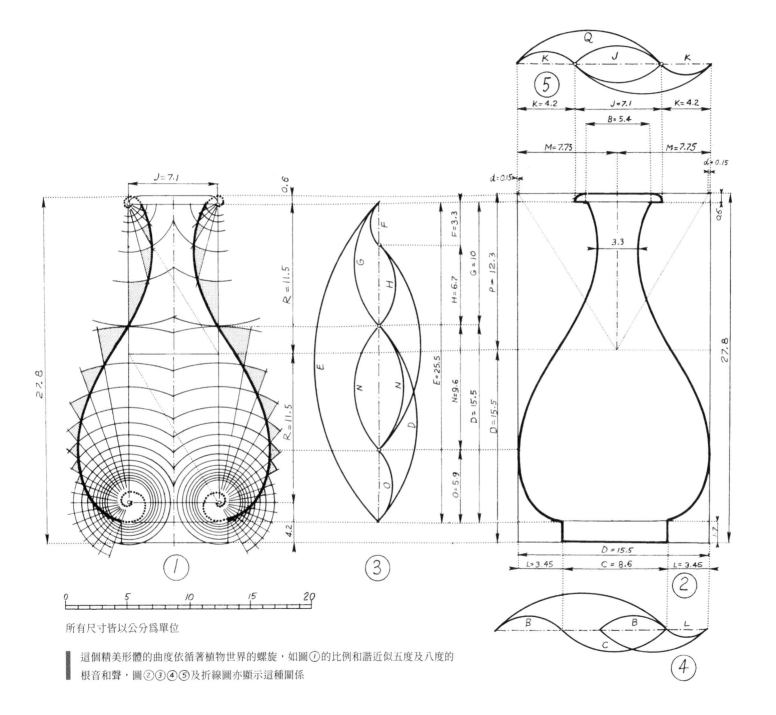

所有尺寸皆以公分爲單位

▍這個精美形體的曲度依循著植物世界的螺旋，如圖①的比例和諧近似五度及八度的
根音和聲，圖②③④⑤及折線圖亦顯示這種關係

黃金分割①和②的作圖顯示，頭部與瓶身高度之間，以及瓶頸與瓶腹兩者直徑之間，在高度和寬度方向上的主要比例共有著黃金分割、互為倒反的「相鄰物關係」。

這類關係的更進一步——與五度根音和聲的近似——如圖解⑤③⑦所示，圖解⑦也顯示與八度／全音程和聲的對應。

外形輪廓的反合推導——圖解⑤——顯示其中包含對數螺旋，因而與花、葉曲度系出同源。

⑦ 比例近似根音和聲：

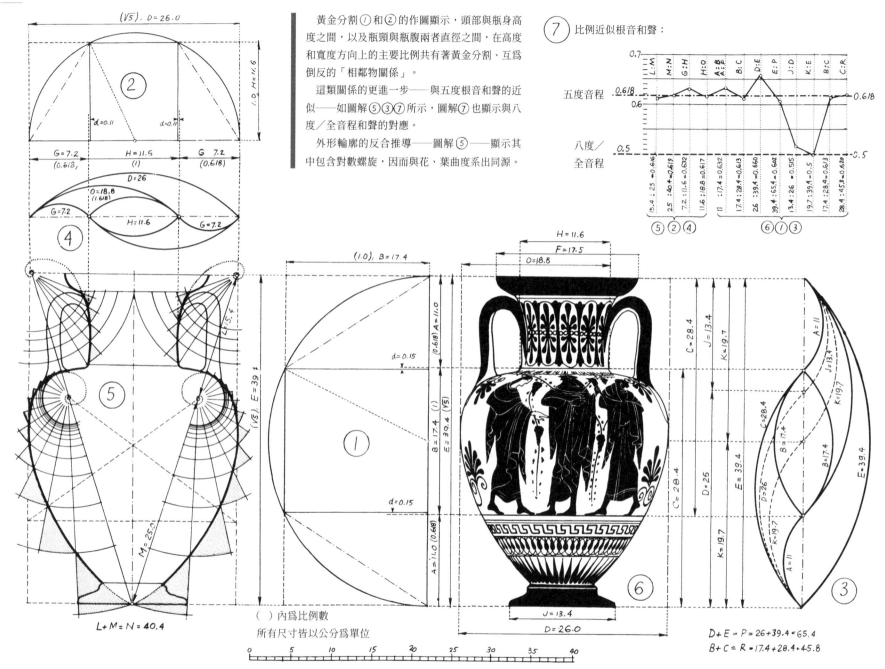

（　）內為比例數
所有尺寸皆以公分為單位

D + E = P = 26 + 39.4 = 65.4
B + C = R = 17.4 + 28.4 = 45.8

如果我們從中國的宋朝搬到西元前六世紀的希臘，將會發現相同的反合工作過程在古典希臘陶器傑作上創造出反合比例關係。圖 32 是一支阿提卡（Attica）雙耳瓶的輪廓，瓶上描繪了大力神赫丘利（Heracles）與半人馬佛勒斯（Pholus）的傳說故事。這個形狀的反合推導顯示，兩個對數螺旋中心點位於涵蓋整個形狀的黃金矩形上面兩個頂點，而下面的兩個螺旋中心點則位於此一矩形左右兩半各自對角線的黃金分割點上。更進一步來看，下面這兩個中心點就位在觸及外包黃金矩形兩側邊和底部的五角星頂點上。

這些黃金分割作圖顯示，這項設計主要的相鄰元素多麼近似互為共有的黃金比例。圖解 **1** 顯示，此一關係存在於頭部高度（**A**）、中段圖繪帶高度（**B**）和總瓶高（**E**）之間。圖解 **2** 和波形圖解 **4** 顯示，瓶肩寬度（**G**）與瓶頸直徑（**H**）、瓶腹直徑（**D**）之間共有相同的關係（φ 的實際比值與理論比值之差以 ***d*** 表示）。

波形圖解 **3** 更進一步展示這個雙耳瓶的和諧比例。與五度音樂和聲近似的黃金關係，也存在於杯口內沿直徑（**F**）、頭部高度（**A**）和腹體高度（**C**）之間。腹徑位置（**K**）在總瓶高（**E**）一半之處，顯現出八度／全音程的關係；與此一關係近似的，還有瓶底直徑（**J**）為瓶腹直徑（**D**）之半。

古典希臘陶器這種比例關係的一致性，由 1920 年代初期的美國學者韓畢齊（Jay Hambidge）做了非常詳細的證明。❽本書得助於韓畢齊的先驅研究甚多。然而，1920 年代以來的許多建築和民族研究已經證實，這種比例並不侷限於古典希臘及韓畢齊認為希臘師從的埃及，但兩者先進的算術與幾何知識，相信是這些比例的源頭。除了先前列舉的其他文化例子，現在我們還要加上從墓室中發掘出的一些陶器，以及追溯至青銅時代後期的克里特和邁錫尼文化出土文物，這些都比古典希臘算術和幾何學的興盛早了大約一千年。

圖 33 的克里特調酒甕包含在兩組互為倒反、總長 √5 的黃金矩形之內，彷彿這些矩形一起繞著甕的縱軸旋轉。較小的黃金矩形涵蓋了肩部、頭部和把手，較大的則對應著甕身。此外，開口寬度（**A**）與總瓶高（**B**）也具有同樣的相鄰物黃金關係。

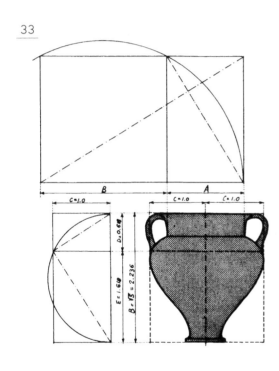

33

圖 34 是從墓中發掘出的克里特雙耳壺，包含在一個黃金矩形（Q×R）之內，其中肩部、頭部和把手剛好可以套進倒反黃金矩形 Q×S。兩個互為倒反的黃金矩形比例存在於壺口內沿（W）、肩部（V）與腹徑（Q）之間的關係中；也存在於底部（U）、底部內凹（T）和腹徑（Q）之間的關係中。

圖 35 顯示，一個米諾斯文明的康塔羅斯酒杯（kantharos）包含在單一黃金矩形 F×G 之內。杯把寬度（M）與杯把間距（N）的關係，一如兩個互為倒反的黃金矩形邊長關係：0.618 比 1.618。黃金反合關係同樣出現在杯底寬度（R）與杯底到杯緣距離（P）之間；在杯把高度（H）與杯體高度（J）之間；在杯體高度（J）與包括杯把在內的總高度（F）之間；在杯體上半部與下半部（K 與 L）之間；在下半部高度（L）與整個容器的高度（F）之間。

圖 36 是阿科馬（Acoma）的普韋布洛族（Pueblo）印第安人製作的精美陶鍋。這種形體常見於尊尼族（Zuni）和普韋布洛族，實際製作時在大小和比例上有差異。三個這類陶鍋的輪廓——編號 3 就是圖 36 所繪容器——一個套一個地呈現於圖 37 。點狀虛線所標示的兩個黃金矩形（各有不同的尺寸），剛好可以讓這些形體都放進去，好似以各容器中軸為軸心轉動這樣的矩形，就像圖 33 的克里特調酒甕。這支持了心理學家本哲菲爾德（John Benjafield）和黛薇絲（Catherine Davis）的信念：「至少在某些民俗藝術形式中，黃金分割是一項重要的規範原則。」❾

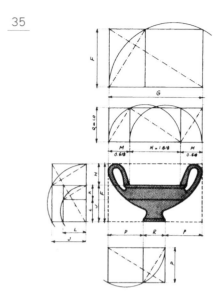

35

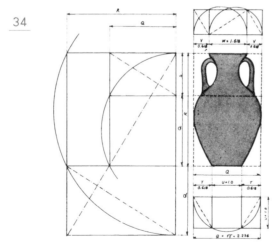

34

36

34　克里特雙耳壺

35　米諾斯文明的康塔羅斯酒杯

36　阿科馬的普韋布洛族陶鍋

表格和折線圖顯示，就像我們檢視過的其他容器，此處的和諧也是由一種有意識或無意識的傾向所創造；這種傾向統合了該形體中分歧多樣的元素，是藉由在 0.5 到 0.75 比值之間變動且如剪刀般迂迴落向 0.618 的共有比例，而這三個比例對應著基本的音樂根音和聲。

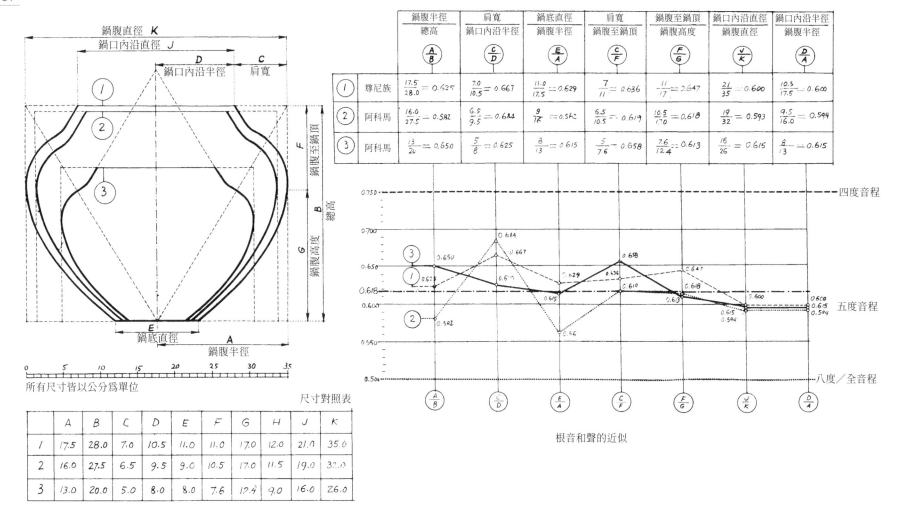

37

根音和聲的近似

The Power of Limits

這個精美容器是由展現於三種不同層次的反合模式形成過程所創造。第一個層次是反合性的製作過程本身，如右圖展示的旋繞與放射等製作元素統合，產生了螺旋輪廓線。第二個反合層次在於右側三角形圖解中所排列、合乎黃金比例的「相鄰物關係」。外加的弧線是用來強調：韻律和諧以舞蹈般之反合性，統合了設計中的大小要素。兩種近乎完美的「相鄰物關係」分別展示於容器之上、之下。第三個反合層次是彩繪圖樣，內外、上下、左右對反移動之矩形螺旋線的出色組合

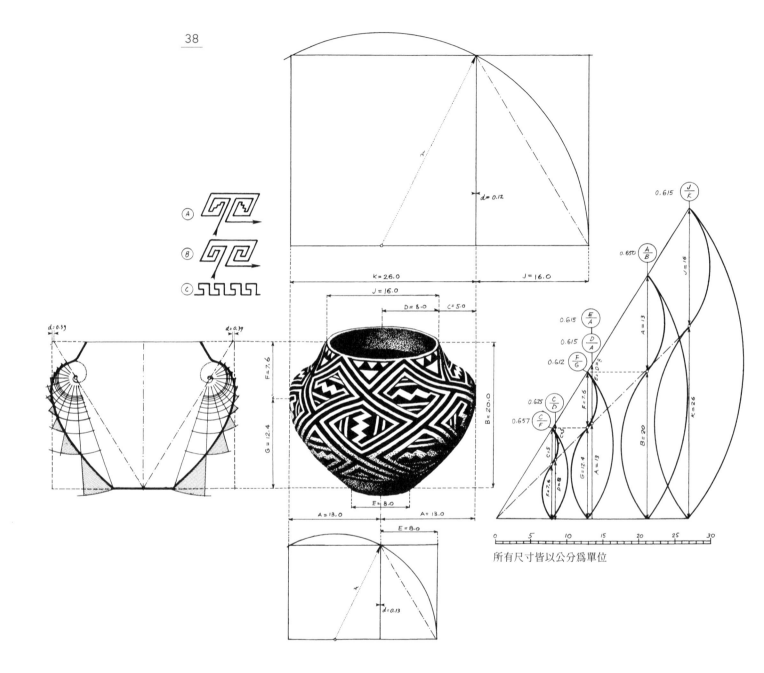

所有尺寸皆以公分為單位

圖 38 針對編號 3 阿科馬陶鍋的輪廓進行反合推導（左圖），做更詳細的審視。構成輪廓的對數螺旋線中心點，就落在涵蓋此一輪廓的黃金矩形對角線上。三角形圖解包括一些所探究比例的韻律波形圖解，一眼就看出小、大之統合所創造及兩者共有的比例限制所達致的和諧。

這些曲線圖解有如交相呼應的回聲，全體反響著每一個局部的呼聲，每一個局部亦回應著全體的召喚。就另一層意義而言，這個圖解表現出全體設計如舞蹈般的韻律，因製作過程的和諧反合，也因其種種比例的黃金反合，而使之擺盪起來。

當我們再近一點看看這個容器令人著迷的彩繪圖案，就會發覺反合模式形構之中還有另一個層次。交織繁複的鋸齒線，走向全都不同——內外、上下、左右——全都是單一線條的局部，就像一條主莖長出多條藤蔓。圖 38 的左邊將細節簡化後，展示出此一圖案的其中一種元素（**A** 與 **B**）。類似這種象徵反合統合的回紋圖樣，以數不清的變貌出現於眾多文化的工藝作品當中，圖 32 阿提卡雙耳瓶的底部便可見到其中一種簡易版（**C**）。

彩繪圖樣、比例和製作過程的三重反合，傳達出印第安人與周遭一切存在之間強烈的一體感，就像奧格拉拉部落的蘇族（Oglala Sioux）聖人黑麋鹿（Black Elk）以如下方式表達的：「我們知道自己與天地萬物息息相關且融為一體……晨星及隨之而來的黎明、夜晚的月亮及諸天眾星……只有無知的人……把其實為一體的，看成是繁多。」❿

這項基本信念，為這樣一個陶藝作品散發出的莊嚴做了解釋。在那些製作及使用這類陶鍋的人們眼中，這些並非可有可無的用品。相反的，這些鍋子每一個都讓人感覺到有它自己的生命和靈魂，與製作者相類，因此，這些鍋子被製作與使用時，得到了有生之物所享有的尊重。十九世紀末以來的人類學研究稱此信念為**萬物有靈論**（animism，又名泛靈論）。依人類學家庫興（F. H. Cushing）所言：「鍋子被敲打或放在火上燉煮時發出的噪音，應當是一個組合存有之聲。……這一點〔即該存有在鍋子打破時一去不返〕乃得證自此一事實：一旦破損或碎裂，那個容器就再也發不出完好無缺時那種響亮之聲。」⓫

對於這類信念，我們可能會付之一笑，認為是陳舊、天真且不科學。儘管如此，此中猶存一絲真理。所有的人事物都在某種完整一體之中彼此關連，正如這些圖案的分歧多樣亦彼此關連。真的，所有的人事物皆為相鄰之物。

38 編號 3（圖 37）陶鍋的反合推導與比例。矩形螺旋裝飾（**A**）統合對反方向運動：左右、上下、內外。簡化版（**B**）類似許多文化都發現的「回紋」主題（**C**）

第 3 章 生活藝術的反合性

有形與無形的模式

象徵符號（symbol）在有形與無形的模式之間架起橋梁、跨越鴻溝，其反合性在前文略有觸及。這裡或許可以提一下，symbol 這個字就透露出自身源頭的反合性，它是由兩個希臘字組合而來：sun 是「一起」，ballein 是「投擲」，就像 ball（球）也是由後面這個字根而來。

第一個被拿來檢視的象徵符號是五角星，這種有形模式幫助畢氏學派掌握和諧與健康的無形真實。五角星至今依然被用來當作好預兆的象徵，證明某些象徵符號的反合性不受時間所限且普世皆然。榮格（C. G. Jung）稱這樣的象徵符號為**原型的**（archetypal），終生致力研究象徵符號對於形塑人類行為種種模式如何至關緊要。

以有形材料創造的和諧模式容易完成，生活藝術的無形模式永遠在製作中，或許可把藝術與工藝品的和諧模式，看作是生活藝術中同為和諧但尚待創造的行為模式之象徵、轉喻和模型。

先前曾點出，普韋布洛族陶鍋多樣元素的相關性表現了印第安人與自然的統合。相同的統合亦表現在玻里尼西亞的毛利人對於 mana（靈力）和 tapu 的概念之中，後面這個字是 taboo（禁忌）的變體。根據著名丹麥人類學家畢爾格─史密斯（Kaj Birket-Smith）的描述，靈力的體驗是一種強烈的感受：「生命是一體，其中不只有眾神，還有我們眼中不具生命的事物。」因此，靈力是對於「遍及存在之中的神聖力量」的直接體驗。tapu 是毛利人的用語，意思是依循靈力而行事的神聖責任，是一種無上律法。**⓬**

靈力和 tapu 是毛利人用來表達對於和周遭宇宙相關且一體之感，而正如美洲印第安人以螺旋圖案表達這種感受，毛利人也是如此。毛利藝術處處滿是螺旋。這些螺旋刻在木頭和石頭上，畫在、甚至刺在身體上，期望這些象徵符號所具有的靈力會拯救其繪戴者免於煩擾，終極則是免於死亡（圖 39 ）。

39

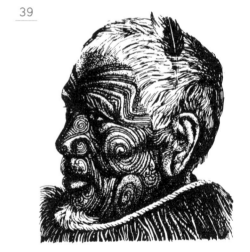

在美洲印第安人當中，使用螺旋圖樣的不只普韋布洛族。在美國最古老且持續存在的某些人類居地，奧賴比（Oraibi）和希帕洛比（Shipaluovi）村落，也能發現這些圖樣銘刻在岩石上，一如亞歷桑納州弗洛倫斯（Florence）附近的卡薩格蘭德遺址（Casa Grande）（圖 40 ）。霍皮族（Hopi）印第安人提到這些圖樣時，是當成大地之母的象徵、是 Tapu'at（母與子）、是崛起與重生的象徵。人類學家的報告指出，南北美洲各地還有許多印第安人給同樣的象徵符號附加了類似的象徵意義。❸

世界上還有很多地方發現過一模一樣的螺旋圖樣，並可溯及史前時代。在地中海的克里特島，一枚三千年前的硬幣（圖 41 ）顯示出與美洲 Tapu'at 相同的螺旋，但在克里特，這種圖樣代表了米諾斯諸王著名的迷宮（Labyrinth）。據傳說所言，迷宮曾是象徵生殖力的半牛半人神話怪獸米諾陶（Minotaur）藏身之處。

蛇作爲一種生殖力象徵，看來是普世共通，其盤繞的軀體很有可能促成了古代螺旋圖樣的創造。蛇對此一象徵角色的助長，也是因其攻擊時的挺直姿勢──陽具力量的暗示。克里特的大母神（Great Mother）及其女祭司經常呈現爲以手握蛇（圖 42 ）。

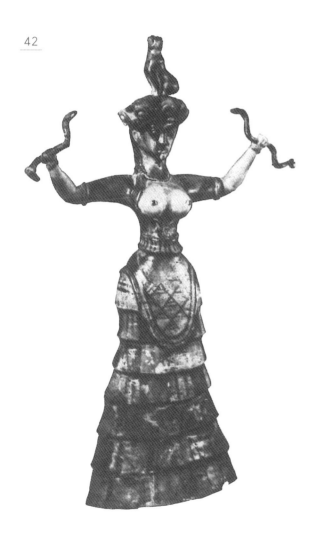

42

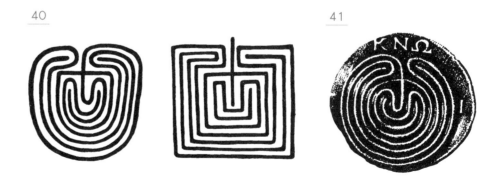

40

41

40　霍皮族的大地之母象徵
41　克里特島克諾索斯（Knossos）遺址的硬幣
42　克里特的母神或其女祭司

荷米斯（Hermes），或稱墨丘利（Mercury），希臘羅馬眾神的信使，他的魔杖、信使之杖、療癒力量之器，有兩條蛇纏繞其上，今日的治療相關專業甚至把這個反合象徵當作他們的標誌（圖 43 ）。荷米斯也是已逝者前往死後世界的帶路人，其魔杖上交纏旋繞的蛇亦象徵生死交纏之祕。

生與死的無形反合——與生殖力彼此交織——也出現於辛巴威瓦洪圭族（Wahungwe）的部落藝術。圖 44 是根據一位部落藝術家的彩繪所畫的圖，顯示一棵樹從一個女人的屍體長向天空，天上有一位女神和一條巨蛇使得致孕之雨從樹根噴湧而出。在這聖經般的創世故事中，女人、樹、蛇和生殖力同樣彼此交纏，但此處出現一種更進一步的無形反合：善與惡的認知。

44

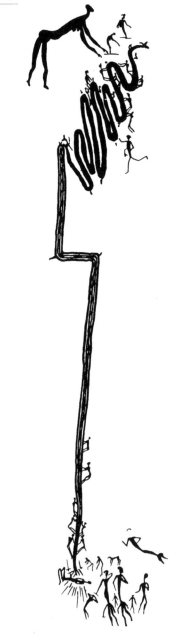

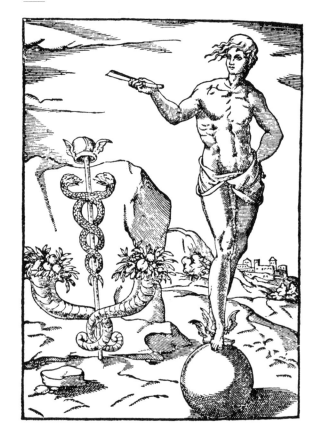

43　荷米斯／墨丘利

44　祈雨祭或「生命樹」，取材自辛巴威瓦洪圭族部落藝術家的岩石畫

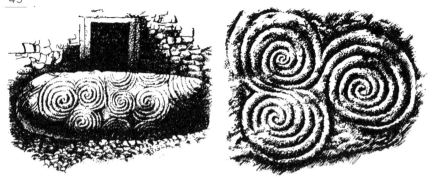

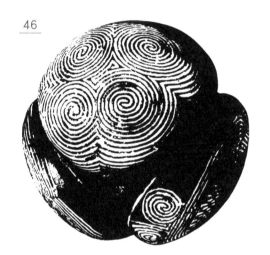

與克里特迷宮、毛利紋面、美洲印第安 Tapu'at 相當的新石器時代螺旋交纏迷宮圖，刻在愛爾蘭紐格萊奇（Newgrange）墳塚的岩石上（圖 45 ）。這些雙螺旋被解讀為死亡與重生的象徵，因為當我們循線向內盤繞，會發現有另一條線反向朝外而出，暨意味著葬於塚內，也暗示著出自子宮：生與死的反合。❶❹

同樣的雙螺旋設計，異常清楚地顯露於蘇格蘭托伊的格拉斯（Glas, Towie）史前通道墓附近出土的石球雕刻上（圖 46 ）。人類學家艾斯利（Loren Eisley）曾寫道：「經過漫長的挖掘，我們現在知道，尼安德塔人有他自己小小的夢想與仁慈。他讓死者帶著供品一起下葬——某些例證顯示，這些死者被放在野花鋪成的花床上。」❶❺

史前墳塚的雙螺旋見證了我們史前祖先發揮巧思的設想，也見證了他們的仁慈。這些圖樣顯露出反合一詞所暗示的象徵符號之能量創造力。反合螺旋線的有形統合，讓我們更清楚地了解：死與生以某種神祕且不可理解的方式緊密扣連。伴隨這項了解而來的敬畏感，從悲痛的死灰中，引燃了新的能量。

45　愛爾蘭紐格萊奇的史前螺旋迷宮圖。左圖為門檻石，右圖為牆上浮雕
46　史前石球雕刻，據信是用於占卜

我們的反合稟賦

人們會發現，比起史前墳塚，反合螺旋更加近在眼前——例如我們指尖的細小螺紋（圖 47 ）。反合性在我們身心構造的其他諸多模式中，亦明顯可見。

我們有兩隻眼睛，而我們看到的兩種影像在大腦中統合為單一的三維立體視覺。我們有兩隻耳朵，從兩個相反方向接收到訊號，透過內耳螺旋形耳蝸傳送，在大腦中統合為立體聲的聲音（圖 48 ）。

整個神經系統是一種反合雙重結構，包括周邊與中樞的組成系統，又是由大腦加以統合。大腦本身由兩個半球組成，其整合是由腦內位居中央的器官執行。美國心理學家傑恩斯（Julian Jaynes）以大膽且非比尋常的理論，將意識的起源及其今日的種種問題，追溯至我們雙重心靈結構的崩解。⓰

多年前發現，在分子層級上，雙螺旋結構彼此接合的三維螺旋圖樣——與荷米斯魔杖的雙蛇吻合——是 DNA 分子的真實形狀，其微型編碼模式內含著活生物體整個未來發展的總設計，這難道純屬巧合嗎？（圖 49 ）更晚近還發現，活細胞（如紅血球和白血球）的構造內部某些最微小、最重要的成分，以雙螺旋模式自我組合。這些微管的核心稱為**軸絲**（axoneme），這裡看到的是電子顯微鏡下的放大圖（圖 50 ），與史前墳塚雙螺旋、毛利紋面及美洲印第安人大地之母圖樣完全吻合。

無論這樣的「巧合」背後是否還有些什麼，都很難迴避如下結論：我們看到的是自然界最基本的模式形成過程，此處以反合性稱之。看到隱藏的和諧秩序內建於身心之中，一如其內建於每一花葉，由工藝品所映現、音樂所回響，我們不禁對破壞吾人文明的不和諧與失序之起源好奇了起來。

的確，我們對於所謂「原始」文化的著迷，似乎源自我們對於失落的反合關連有憧憬，而這樣的反合關連曾在我們自身猶為「原始人」時屬於我們。當然，我們非常需要科學與科技，但我們不需要伴隨文明差異化而來的碎解與隔絕。或許，不和諧與失序之所以與我們長相左右，並非因為我們的文化成長了，而是因為我們還沒長大。西方文明仍處於青春期。我們的暴力與不安，或許只是發育期的生長痛。

47 指尖螺旋或螺紋
48 大腦的兩半與人耳的耳蝸

我們沒必要回到文字出現之前的部落文化，去尋找與自然界和宇宙真正的反合關連。亞西西的聖方濟各（St. Francis of Assisi）在他一首著名的讚美詩中，稱太陽、空氣、火、風與水為弟兄；他歌頌月亮與星星為姊妹，讚美大地為母親。❶

我們與這個宇宙種種神祕的反合關連感，且參與在其靈力之中，對許多科學家帶來啟發。愛因斯坦寫道：「生命恆永之神祕，對實存界令人驚奇之結構略有所知，加之一心致力思索那自我彰顯於自然界的理性之些許，雖是如此渺小的些許，於我已足矣。」❶

心理學家詹姆斯（William James）視真正宗教之本質為「相信有一種不可見的秩序，而我們至高之善就在於和諧地與之調適」。❶另一位心理學家馬斯洛（Abraham H. Maslow）稱「高峰體驗」（peak experience）為「一種宇宙一體的清晰知覺，而且……我們是其中的一部分，我們身處其中」。有一種感受隨之而生：「神聖存在於尋常之中……當覺之於我們日常生活之中，覺之於我們的鄰人、朋友和家人之中，覺之於我們的後院……對我來說，在其他地方找尋奇蹟，是對**萬物**皆神奇這一點毫無所知的確切徵象。」❷

49　DNA 雙螺旋模型
50　軸絲，軸足（axopod）的核心，單一軸足放大 90,000 倍顯示的剖面

第 4 章　永恆的共有模式

基本的共有之藝

　　共有（share）不只是一種基本的模式形成過程、一種藝術，也是一種生活條件。每呼吸一口空氣，每啜飲一口水，或每咬下一口食物，我們都共有著地球的資源。在《我的世界觀》（*The World As I See It*）一書中，愛因斯坦寫道：「我每天提醒自己一百次，我內在與外在的生命都仰賴在世與去世的他人勞動，並竭盡所能付出，如同我所接受且仍在接受。」**❷❶**這是黃金律（Golden Rule）的、也是黃金分割式的互為共有〔譯注：黃金律係指《新約》〈馬太福音〉第 7 章第 12 節：「你們願意人怎樣待你們，你們也要怎樣待人」〕。

　　我們在分攤他人勞動之前，會先與他們分享交流〔譯注：share 一字具多種略有差異的涵義，本書譯文視上下文交互使用「共有」、「共享」、「分享」、「分攤」等不同譯法〕。言談是我們最古老的交流方法之一，一種我們藉以和他人分享感受、需求和想法的基本技藝。言談的發展或許要上溯一百萬年前，因此我們對其發端所知不多。但許多語言都有一個共通的起源（如印歐語源，孕育出許多現代語言，今已消失），這項發現讓我們得以一瞥這項藉言談而分享的技藝之發端。在許多語言中都很類似的 mother 一詞，經考察可追溯至所有嬰兒都會發出的 ma 這個音。

　　就連思考這門技藝，亦源自藉由談話來分享。正如德‧烏納穆諾（Don Miguel de Unamuno）所言：「思考就是對自己說話，而我們每個人都和自己說話，因為我們本來就得和彼此說話。思想是內向語言，而內向語言源自外向。由此而得出結論：理性具社會性及共通性。」**❷❷**

　　我們也有不藉話語的分享交流，亦即運用肢體語言的無聲言談。我們都知道，友善微笑、皺眉、搖頭或握手，有時比千言萬語道出更多。

哲學家蘭格（Susanne Langer）談到分享觸碰體驗且從而發現話語之共有意涵所產生的效果時，動人地引用海倫・凱勒（Helen Keller）在自傳中描述老師帶她到井邊的著名段落：「有人正在汲水，我的老師把我的手放在出水口下。當清涼的水流噴在我手上，她在我另一隻手上拼出 water 這個字，起先慢，接著快。我站著不動，全部的注意力都灌注在她的手指動作上。突然間，我感覺到一種朦朦朧朧的意識，好像是關於某種被遺忘的事物……然後不知怎的，語言向我顯露其神祕。於是，我知道 w-a-t-e-r 意指某種正流到我手上的美好、清涼事物。那活生生的字，喚醒了我的靈魂，給了它光、希望、歡樂，讓它自由！」[23]

教與學，兩者本質上都是在體驗共享。好的老師有神奇的能力，把他們自己、把他們對教學科目的熱誠投入，與他們的學生共享。「師長之偉大，不以其所知多少來衡量，而以其共享多少，」傑西・傑克森牧師（Reverend Jesse Jackson）在一場探討城市暴力的研討會中這麼說。[24]

孩子們在他們周遭看到什麼，就學什麼。如果他們看到的大多是自我主義，他們就學著成為自我主義者。如果他們看到的是共享，他們就學著如何共享，而且——因為學習就是共享——學著閱讀、書寫，也在討價還價中學著數算。

人類共有的事業總是在共有的肢體動作中找到表達方式，就像圖 51 這幅取材自史前繪畫的圖所示。這裡看到早期獵人或戰士舉起他們的弓箭，以舞蹈般的姿態大步邁向他們共有的事業。即便過了數千年，只要看看他們，我們還是可以感受到，他們共有的動作散發出有如靈力一般的能量。

在西元前六世紀一隻希臘杯盞的畫作中，我們看到舞者全都環繞著與海獸搏鬥的英雄赫丘利，滿懷熱忱地跳著同樣的舞步（圖 52 ）。enthusiasm（熱忱）這個字的字面意思是「內中有神」（希臘文的 en 是「在……之內」，而 theos 是「神」）。熱忱，就是共有一種被想像成神聖、靈力的能量。在其他無數的神聖舞蹈中，我們也發現一些動作以類似方式表現共有的宗教情緒，像是印度廟宇雕刻中的飛天女神（半神性存有）之舞（圖 53 ）。

我們在跳舞時都會變得熱情。無論是否相信神性存有，共有韻律的靈力帶領著我們浮沉於舞蹈的浪潮之中（圖 54 ）。

51　行進中的獵人或戰士。取材自西班牙黎凡特卡蘇拉峽谷（Casulla Gorge）的史前洞穴畫

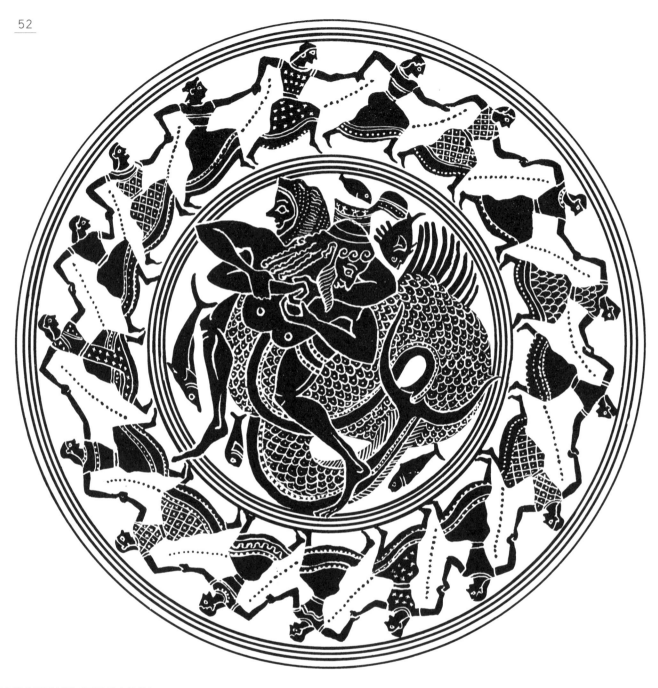

52　希臘赤陶杯內與赫丘利崇拜有關的環形舞蹈（西元前六世紀）

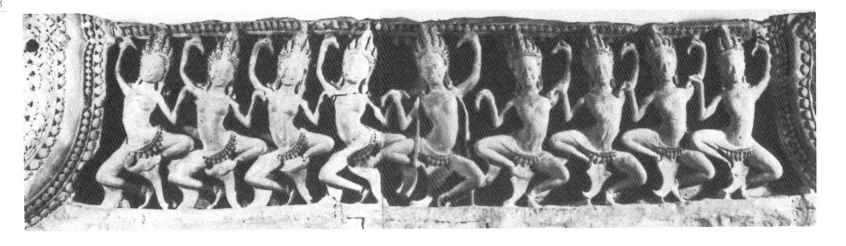

53　印度廟宇帶狀雕飾中的跳舞飛天女神（十二至十三世紀）
54　保加利亞民俗舞者

有一種肢體語言留下了肉眼可見的痕跡：書寫。書寫技藝是一種交流形式，這種形式是從共有意義賴以依附的模式發展而來。例如，愛爾蘭紐格萊奇史前通道墓的牆上銘刻的螺旋圖樣旁那些鋸齒線，學者認為是對於水的最初表現手法，據信這讓我們看到字母 M 的最早期形式❷❺（圖 55 、圖 61 ）。在書寫尚未發展的部落文化中，簡單的幾何圖樣被用來分享想法。人類學家鮑亞士（Franz Boas）寫道：「尤其值得一提的是，世界各地許多部落的藝術中，我們看似純粹形式性的裝飾，有相關的意義……巴西印第安人的幾何圖樣代表著魚、蝙蝠、蜜蜂及其他動物，雖然這些圖樣中的三角形和菱形與那些動物的形體沒有顯而易見的關係。」❷❻（圖 56 ）

即使是非常複雜的地理資訊，有時也以這樣的圖形意象在部落文化中傳遞。北美阿拉帕霍（Arapaho）印第安人製作的生皮袋子上的圖樣（圖 57 ），據說是表現一個群山環繞（雙框）的村落，間有湖泊（框內的方塊）、帳篷（黑色三角形），以及一條直穿過中心的野牛通道（點狀線）。

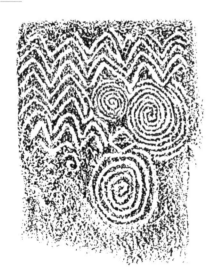

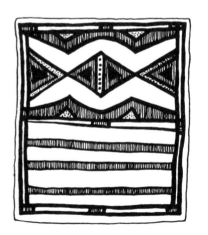

55　愛爾蘭紐格萊奇通道墓的雕刻型樣拓印
56　巴西印第安人製作的幾何圖樣。最上面的型樣代表蝙蝠，最下面的型樣代表蜜蜂
57　阿拉帕霍印第安人的生皮袋子。圖樣提供了村莊的地理資訊

有時部落成員借助於單一圖樣，分享冗長的故事。例如，圖 58 的尊尼族彩繪缽敍述著「孤雲」（Cloud Alone）的故事：「當時有個人不去跳舞，那時他們跳舞是爲了求雨，在她死後，她到了聖湖，其他死者的靈魂全都回來尊尼造雨，她沒辦法來，只能孤伶伶等著，就像暴風雨的雲吹過之後，只剩一朵雲被留在天上。她只是一直孤伶伶坐著等，一直四處看了又看，等著有人過來。這就是爲什麼我們要讓眼睛往外四處看。」[27]

在歷史發展過程中，當大型的都會人口中心崛起，就像在美索不達米亞、埃及和中國，這類共同使用的圖樣漸漸發展出書寫。蘇美人的楔形書寫以楔形工具刻印在黏土版上（圖 59 ）。埃及人的書寫符號稱爲**象形文字**（hieroglyph）（圖 60 ），雕刻在石頭上或寫在莎草紙卷上。對古代人來說，書寫是一種由祭司和書吏守護的神聖技藝。

對我們來說，書寫已經變得如此尋常，因而喪失其神聖特質，一如舞蹈亦然。我們很難想像，當我們的祖先第一次體驗到書寫的力量時，會是什麼樣的感受。人類學家柴爾德（Gordon Childe）曾說：「一個字在書寫中不朽，這在以前一定看似超自然過程；這當然神奇，一個在生者之國中消逝已久的人，還能在黏土版或莎草紙卷上講話。如是言說的文字，一定擁有某種靈力。」[28]

58　尊尼族的缽。裝飾講述了「孤雲」的故事
59　蘇美楔形文字的醫學文件

在中國，書寫的圖樣從未如西方那般轉變爲聲音的符號。中文書寫的符號反倒至今仍保有當初從而源起的基本圖樣雛形，每一個符號都有一個意念依屬其上，這就是爲什麼這些符號被稱爲**表意文字**（ideogram）。圖 62 顯示一些中文表意文字（方框內），連同從而源起的基本形象圖樣（圓框內）。

60

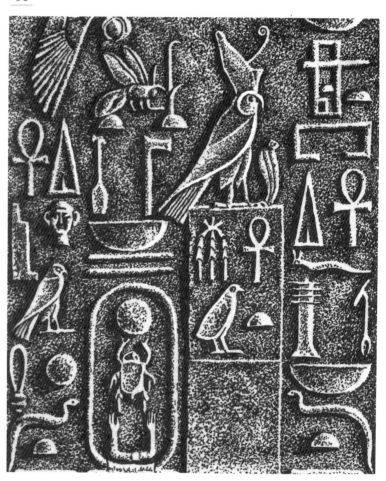

60　埃及第十二王朝（西元前 1991－西元前 1786）的象形文字

61　一些字母圖樣的源起

62　中文表意文字的發展。圓圈中爲早期字型，方塊中爲現行字型

#	原型	圖樣	早期閃族	希伯來	希臘	羅馬
1	水	～～	Y	מ mem	M mu	M
2	第一個字母	∀	Ҡ	א aleph	A alpha	A
3	山	∿	V	ש shin	Σ sigma	S
4	蛇	～	～	נ nun	N nu	N
5	記號	＋	X	ת taw	T tau	T
6	男人	Ψ	ϟ	ח heth	E epsilon	E
7	嘴	⬭	＞	פ pe	Π pi	P
8	眼	◉	○	ע ayin	O omicron	O

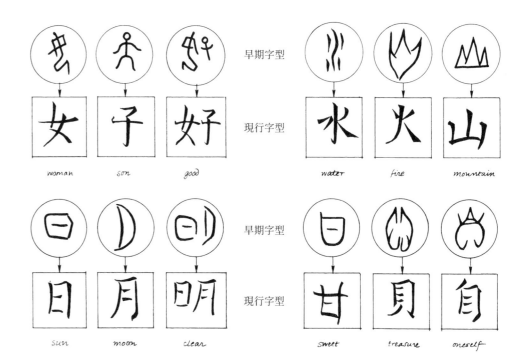

早期字型 / 現行字型

woman　son　good

water　fire　mountain

sun　moon　clear

sweet　treasure　oneself

即使我們不懂外國書寫語言的意義，還是能夠共享其透露出獨特特質的韻律。中文書寫的韻律
——古代與現代皆然——以看似毫不費力的優雅在運行著（圖 63 、圖 64 ）。死海經卷的希
伯來文書寫（圖 65 ）以堅定的步伐行進，彷彿在確認先知的話語。「他向你所要的是什麼呢？
只要你行公義……存謙卑的心，與你的神同行。」❷❾從刻在龐貝牆上的羅馬塗鴉（圖 66 ），
我們認出熟悉的緊張感，讓我們想起自己潦草的手寫字。阿拉伯文的韻律如莊嚴的舞蹈（圖
67 ），而最早的古騰堡聖經向天狂飆，就像這些聖經印製地的哥德式城鎮尖頂（圖 68 ）。

63

64

65

63　取材自青銅鑄件的中文書寫（西元前十一世紀）
64　徽宗皇帝的詩
65　死海經卷的希伯來文書寫

𝕮oellen

obtulit holocaulta fup altare. Dominratulq; elt dūs odoré fuauitatis: z ait ad eū. Mequaã ultra maledicam ire propter hoïes. Senlus ení et cogitaõ humani cordis in malū prona lunt ab adolelcétia lua. Mon igitur ultra percutiã omnem animam uiuentem licut feci cundis diebz. terre lementis z mellis. frigus z eltus. eltas z hiemps. nox et dies non requielcent. VIII Benedixitq; deus noe z filijs eius. z dixit ad eos. Crelcite z mltiplicamini z replete terrã. z terror velter ac tremor lit lup cudia aialia terre. z lupr omnes uolucres celi cū uniuerlis que mouent lup terrã. Omnes pilces maris:manui veltre traditi lūt. et omne

書寫的韻律是由相同的共有模式形成過程所創造，這個過程創造了舞蹈、音樂和言談的韻律。動作共有而生舞蹈，圖樣共有而生書寫，聲音共有而生音樂與言談。我們也是藉由共有過程而理解數字。我們都有十根手指，這讓我們得以用我們的雙手數算頭十個數。從十開始，計數成了帶有韻律的遞迴過程：十成百、百成千，以此類推。

　古代人運用人體的比例來測量短距離。例如，男人前臂加上手伸出的長度，叫做**腕尺**（cubit），有各種的變量。埃及人有一種較小的腕尺，由六個「手寬」（handbreadth）構成，以及較大的皇家腕尺（Royal Cubit），七個手寬（圖 69 ）。埃及的「手尺」（hand）是四個「指尺」（finger）或「指寬」（digit）加起來的大小。「拳尺」（fist）是更進一步的度量單位，等於一又三分之一的手寬，埃及的建造師或工匠用以建立供皇家聖殿調整比例之用的方格系統。許多未完成的埃及雕刻都被發現有這種由藝術家和工人使用的格子。圖69 的韻律波形圖解透露，此圖的主要比例共有著與根音和弦近似的和諧比例。

羅馬腕尺是由兩個腳尺（foot/feet，即現在的英尺）構成，每一腳尺量出來爲十二 uncia，我們的 inch（英寸）一字，就是從這個字來的。六個腳尺加起來就是**噚**（fathom），相當於一個男人兩隻手臂往外伸，從指尖到指尖（圖 70 ）。

正如長度的測量與人體的比例相連結，時間的測量變成以天體韻律性移動中所觀察到的延續爲基礎。這些觀察使得人們了解天界或宇宙秩序的存在，人類生活與此相關且取決於此，這項秩序在恆星的運動及曆法周而復始的模式中彰顯自身。

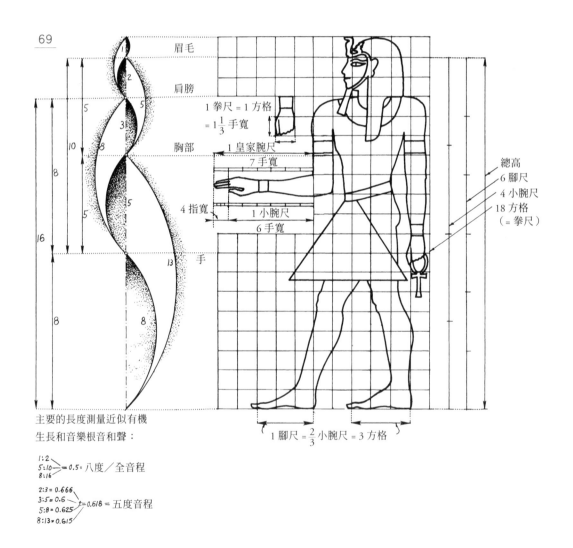

69

1 拳尺 = 1 方格
= $1\frac{1}{3}$ 手寬

1 皇家腕尺
7 手寬

4 指寬
1 小腕尺
6 手寬

總高
6 腳尺
4 小腕尺
18 方格
（= 拳尺）

1 腳尺 = $\frac{2}{3}$ 小腕尺 = 3 方格

主要的長度測量近似有機
生長和音樂根音和聲：

$1:2$
$5:10$ = 0.5 = 八度／全音程
$8:16$

$2:3 = 0.666$
$3:5 = 0.6$
$5:8 = 0.625$ $t = 0.618$ = 五度音程
$8:13 = 0.615$

69　埃及的度量單位與比例。每一方格爲一拳尺，相當於三分之一腳尺
70　希臘的度量衡浮雕。指尖到指尖的距離爲一噚；圖中人上方的腳印
　　表示基準度量單位

宇宙秩序與曆法建築結構

　　有很多跡象顯示，史前人類仔細觀察著天體的運動。在斯堪地那維亞的史前時代岩石雕刻中，我們看到船和太陽輪，輪輻如羅盤指著各個方向（圖 71 ）。也有各種同心圓的天空圖樣，其中一種被一把劍指著，看來是指早期維京人可能曾用來導航的星座（圖 72 ）。在另一幅瑞典岩石雕刻中，看到太陽輪之上有某種像是巨人或神明腳印的東西，太陽輪之下是一個頭戴新月形帽子的人物，或許是薩滿祭司，模仿「月中人」〔譯注：指童話故事中把月面陰影想像為人的身影〕，踩著太陽的熾焰腳印在跳舞（圖 73 ）。

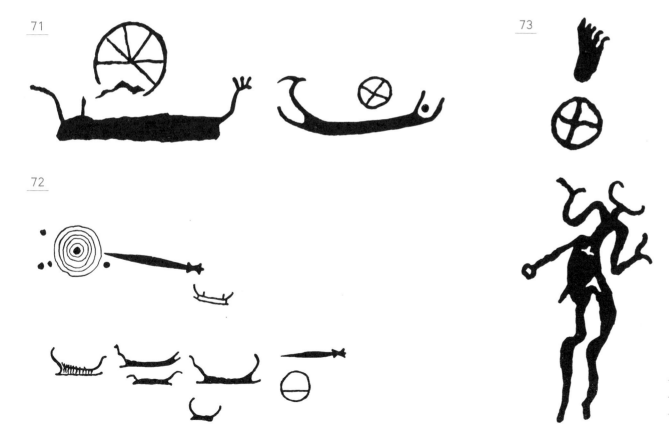

71　瑞典岩石雕刻的船和太陽輪（約西元前1300年）

72　瑞典岩石雕刻的船和劍（約西元前1300年）

73　瑞典岩石雕刻的神明或薩滿祭司，還有腳印和太陽輪
　　（約西元前1300年）

無論這些神話圖樣如何解讀，都證實了早期觀天活動的存在，且提升對於時間與空間的定位能力。

考古與天文研究已經確認，大約三千五百年前在北歐各地建造的巨石碑，除了是宗教儀式的聖地，亦充當著巨型羅盤、年曆，以及季節模式計算器。❸這些巨石文化當中，最著名的是英格蘭索爾茲伯里平原（Salisbury Plain）上的巨石陣，建造於西元前二十世紀至西元前十六世紀的時期（圖 74 ）。

第三階段巨石陣的平面圖顯示夏至日出的精確時間如何確認（圖 75 ），是在這些稱為「薩爾森石」（Sarsen Stones）的相鄰高聳岩石標記之間看見上升的日盤，就在人稱「席爾石」（Heelstone）的正上方（圖 76 ）。以現代科學儀器製作出夏至與冬至的日月起落水平投影（方位），確證了巨石陣的天文學精準度（圖 77 ）。

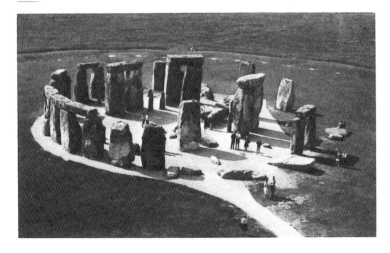

75

(2.236 = √5)

(0.618)　(1.0)　(0.618)

(1.0)

夏至日出

直立岩石　　30　　薩爾森石圈

被移動過的岩石

冬至日出

夏至日落

藍岩三石坊
馬蹄圈

夏至月出

冬至月落

56 55

0 10 20 30 40 50 英尺

冬至日落

74　巨石陣

75　第三階段巨石陣排列圖。薩爾森石圈的直徑與藍岩三石坊馬蹄圈的寬度成黃金分割關係

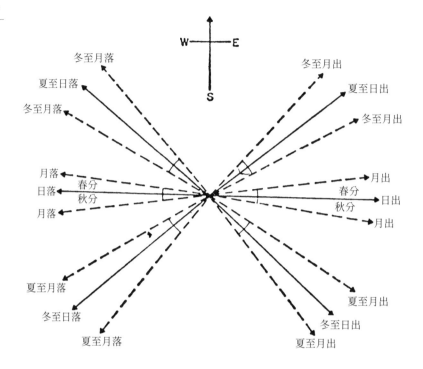

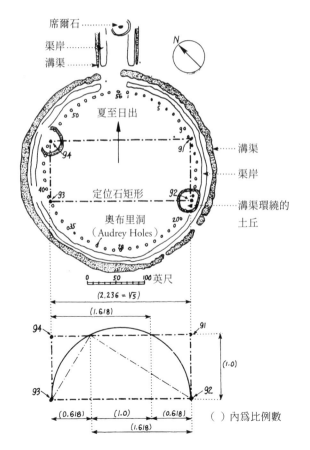

似乎至今一直沒有人注意到，巨石陣建築共有著黃金分割及畢氏三角形的比例。把黃金分割的古典作圖套用於巨石陣的第三階段平面圖（圖75），顯示藍岩三石坊馬蹄圈（Bluestone Trilithon Horseshoe）的寬度與薩爾森石圈的直徑之間存在著黃金關係（1:0.618 = 1.618）。把相同的比例作圖套用於第一階段平面圖，顯示定位石（Station Stones）形成的矩形近似由兩個互為倒反的黃金矩形所構成的 √5 矩形（圖 78 ）。現在這套分析是以天文學家霍金斯（Gerald S. Hawkins）的研究為基礎，他堅信定位石矩形「具有非常重大的意義……在歷史、幾何、儀式和天文各方面」。**❸❶**

76　框在巨石陣拱門中的席爾石
77　巨石陣所在緯度的至點與分點之日出日落觀測視線（方位）水平投影圖
78　第一階段巨石陣，連同定位石矩形投影圖的比例（上），顯示與 √5 矩形近似（下）

借助於薩爾森拱門對角線與門柱中心線所做的幾何分析也顯示，拱門的比例接近圖 79 所示的 3-4-5 三角形關係。回想一下，3:4 的比例對應著四度音程的音樂和聲，黃金分割對應著五度音程，$\sqrt{5}$ 對應著全音程，「天體音樂」（music of the spheres）這個詞有了新的意義。

同樣的和諧比例，有些也能在比巨石陣早約一千年建造的結構體——大金字塔——之中發現。圖 80 顯示，任何一邊的三角形中央高（邊頂距〔apothem，指金字塔頂點到底邊的最短距離，即三角斜面的高〕）與底邊之半的關係為黃金分割比例值。以腕尺為單位：$\frac{1}{2}$ 底邊 = 220；邊頂距 = 356；356:220 = 1.618。[32]

還記得吧，3-4-5 三角形的 5 單位斜邊比 3 單位底邊，也接近黃金比值（5:3 = 1.666…）。對埃及人來說，3-4-5 三角形極其重要。由於尼羅河氾濫，他們的田地必須年年丈量，而這種三角形就充當他們的丈量工具。一條繩子等距綁上十二個結，兩端綁在一起，抓住第三個和第八個結，就做出丈量所需的角度。這就是為什麼 3-4-5 三角形又稱**拉繩三角**（ropestretcher's triangle）或**埃及三角**（Egyptian triangle）。拉繩三角與黃金矩形之間的密切關連，如圖 81 所示。

考古調查已經證明，大金字塔不只是皇室陵墓，也是一本巨大的天文曆書，而「藉由這本曆書，一年的長度，包括尷尬的零頭 0.2422 天，都能測量到如現代望遠鏡一般精準……也已經證明這是一座經緯儀，一個精確、簡單且幾乎是不會損毀的丈量儀器」。[33]作為一具羅盤，金字塔的定向做得這麼精細，是現代羅盤向金字塔看齊，而不是反過來。天文學家普羅克特（Richard A. Proctor）估算，在世紀之交，春秋分的太陽高度，還有某些關鍵的恆星及星座，可能可以透過內建於金字塔內巨大、附有刻度的狹口看見，且非常精準地加以排列。普羅克特推想，完工之前，少了塔尖的金字塔頂平面，可能曾被用作高踞吉薩高原之上的天文學和占星學觀測平台，擁有俯瞰全域的視野[34]（圖 82 ）。

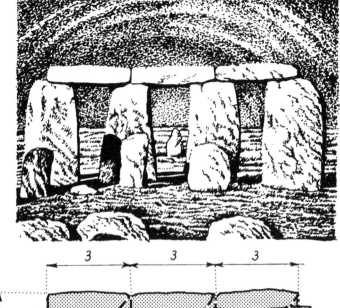

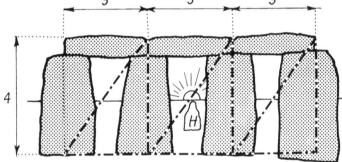

79　薩爾森拱門框住席爾石（H），尖頂為夏季第一天的日盤出現處。拱門比例為 3-4-5 三角形
80　吉薩的古夫大金字塔（Great Pyramid of Cheops）。剖面圖顯示，邊頂距與底邊之半成黃金分割關係
81　3-4-5 三角形（拉繩三角）與黃金矩形之間的關係
82　大金字塔內的通道，或許是用作觀測狹口，以測量一年當中最短日與最長日的太陽高度

比例近似音樂根音和聲：

半底：高 = 四度音程

以腕尺爲單位：220 : 280 = 0.786
以英尺爲單位：380 : 482 = 0.788 } ≒ 0.75

半底：邊頂距 = 五度音程

以腕尺爲單位：220 : 356 = 0.618
以英尺爲單位：380 : 613.78 = 0.618 } = Φ

半底：全底 = 八度／全音程

以腕尺爲單位：220 : 440 =
以英尺爲單位：380 : 760 = } 0.5

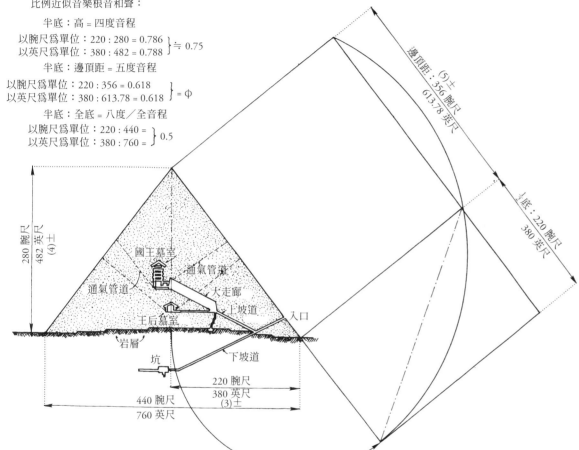

邊頂距：356 腕尺
613.78 英尺 (5)±

半底：220 腕尺
380 英尺

280 腕尺
482 英尺 (4)±

國王墓室
通氣管道
通氣管道
大走廊
王后墓室
上坡道
入口
岩層
坑
下坡道

220 腕尺
380 英尺 (3)±

440 腕尺
760 英尺

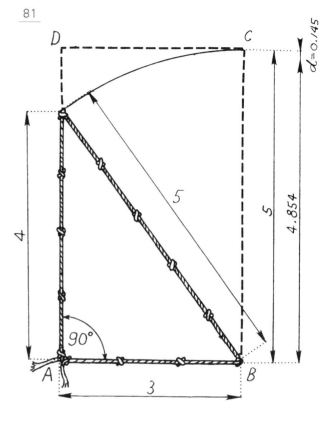

$\alpha = 0.145$

4.854

$90°$

西元 300 年前後的墨西哥，建造了類似的巨型金字塔結構體，同時滿足宗教和天文學的目的，展現與埃及大金字塔和巨石陣類似的基本比例模式。

墨西哥市附近的特奧蒂瓦坎（Teotihuacan）太陽與月亮兩座金字塔，曾經是輝煌的大都會文明核心（圖 83 ）。圖 84 顯示太陽金字塔的輪廓如何涵納於 5:8 和 3:4 這兩組三角形之內。其他的墨西哥金字塔也可套入 3:4 三角形的輪廓，這可以從其中兩座金字塔的立面圖看出來：埃爾塔津（El Tajin）的神龕金字塔（Pyramid of Niches）和奇琴伊察（Chichen Itza）的城堡金字塔（El Castillo）（圖 85 、圖 86 ）。此外，埃爾塔津是以不同塔層之間一連串漸進式關係來趨近黃金分割比例，如黃金分割作圖與波形圖解所示。城堡金字塔結構體的主要元素可以套入一系列 $\sqrt{5}$ 矩形（由兩個互為倒反的黃金矩形所構成），如疊加於立面圖上的作圖所示。這些比例關係全都回響著音樂根音和聲。建築師多明格茲（Manuel Amabilis Dominguez）在 1930 年發現，墨西哥許多紀念碑處處可見五邊形比例，從而常見黃金分割。❸關於這些金字塔的曆法意涵，相關著作汗牛充棟。看起來，某些案例連結構或裝飾的元素數目，都對應著某些重要時間循環的天數，每一顆石頭都有曆法上的重要性：城堡金字塔的階梯數，以及埃爾塔津的神龕數，都是 365，太陽年的天數。

83

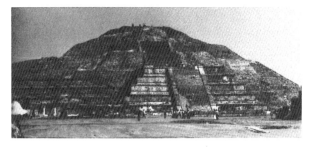

84

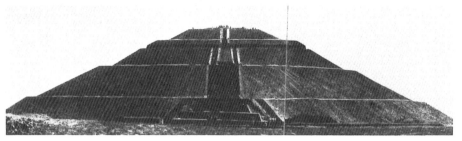

■ 點狀線：黃金分割比例（≒ 5:8）
■ 鏈狀線：高與 $\frac{1}{2}$ 寬的比例為 3:4

實際比例：黃金分割：3:4:5 △：

$\frac{75}{112.5} = 0.666$　$0.618 : \frac{5}{8} = 0.625$　$\frac{3}{4} = 0.75$

$\frac{112.5}{75} = 1.5$　$1.618 : \frac{8}{5} = 1.6$　$\frac{4}{3} = 1.333$

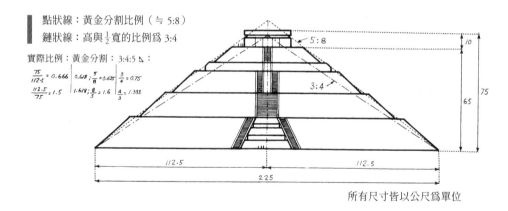

所有尺寸皆以公尺為單位

83　墨西哥特奧蒂瓦坎的月亮金字塔（上）和太陽金字塔（下）
84　太陽金字塔的立面圖與比例分析
85　埃爾塔津：神龕金字塔。立面圖與平面圖
86　奇琴伊察：城堡金字塔。剖面圖與平面圖

所有尺寸皆以公尺爲單位
（ ）內爲比例數

比例近似音樂根音和聲：
E:G = 0.75 = 四度音程
A:B = B:C = C:D ≒ 0.618
= 五度音程
E:F = 0.5 = 八度／全音程

立面圖

平面圖

整體形狀剛剛好套進畢氏三角形之內，類似奇琴伊察的城堡金字塔和埃及大金字塔（見立面圖）。塔頂廟宇的平面圖和廟宇所座落的階梯金字塔之間，有一系列的黃金關係（見平面圖、左邊的黃金分割作圖和右邊的韻律波形圖解，左上角是音樂根音和聲的近似）

音樂根音和聲的近似：J:K = 3:4 = 0.75 = 四度音程
L:F = C:E = H:D
≒ 0.618 = 五度音程　　　J:B = 0.5 = 八度／全音程

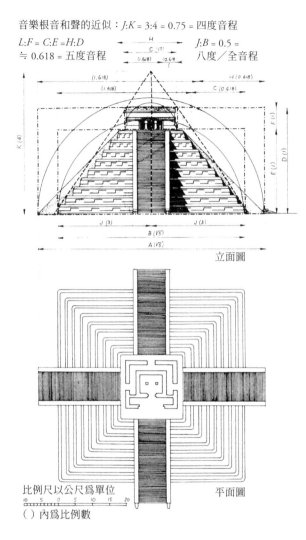

立面圖

比例尺以公尺爲單位

平面圖

（ ）內爲比例數

觀測天象以尋找季節變遷的線索，也是世界上最古老的曆法建築結構，亦即美索不達米亞的塔廟（Ziggurat），主要的功能之一。伍利爵士（Sir Leonard Woolley）發掘出巨大的烏爾（Ur）塔廟，是由相當於今日巴格達一帶的蘇美人所建，他認爲 ziggurat 這個字的意思是「天空之丘」或「神之山」（圖 87）。伍利爵士的烏爾塔廟重構圖如圖 88 所示，他認爲，這些供行進隊伍上下的巨型梯道，或許與《聖經》中雅各〔譯注：《聖經》〈創世紀〉人物，以撒之子，因與上帝摔角不敗而獲賜名以色列，以色列人祖先〕那個著名的夢有關：「夢見一個梯子立在地上，梯子的頭頂著天，有神的使者在梯子上，上去下來。」**36**

87

88

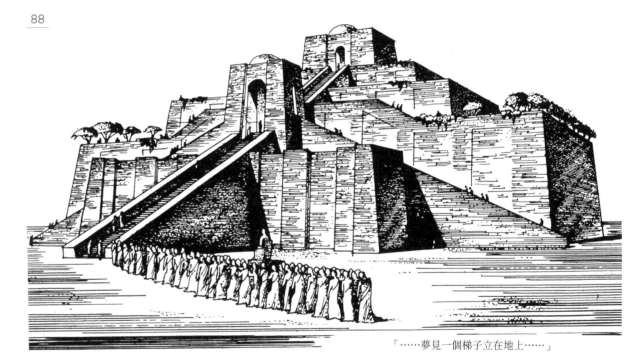

「……夢見一個梯子立在地上……」

87　由東北方看過來的烏爾塔廟
88　根據伍利爵士的理論所繪製的烏爾納姆王塔廟

　　塔廟的祭司也是占星師兼天文學家，計算行星與日月的運行，制訂陰曆以預測季節變化、洪泛、播種與收割時機等等。

　　最著名的塔廟是巴比倫的巴別塔，巴比倫還有傳奇的賽米拉米斯（Semiramis）空中花園（圖 89 ）。司德基尼（Livio Catullo Stecchini）依據一份楔形文字文本，即所謂的史密斯泥版（Smith Tablet），重建了巴比倫塔廟的基本輪廓。❸⑦這幅重構圖的輪廓線如圖 90 所示。黃金分割與畢氏三角形的作圖透露出與四度和五度根音和聲的對應。西元前七世紀一幅亞述浮雕顯示了類似的比例（圖 91 ）。

89

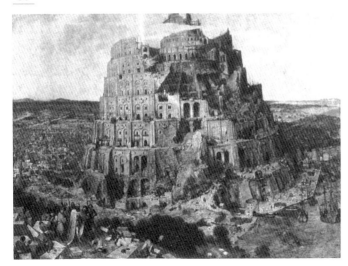

90

91

89　老布勒哲爾（Pieter Brueghel the Elder）的《巴別塔》（*The Tower of Babel*，1565）

90　巴比倫塔廟，司德基尼重構圖

91　亞述的塔廟浮雕（西元前七世紀）

圖 92 和圖 93 是筆者針對
伍利爵士發掘的烏爾塔廟，以及
烏爾納姆王（King Ur-Nammu）
在西元前二十一世紀左右的重
建，所做的比例研究（至於埋在
現有遺跡底下的較早期塔廟，其
年代只能靠猜測，這些塔廟的建
造可能還要再早一千年）。這些
比例分析顯示，組成此一巨大結
構的廟宇和各層平台也有黃金分
割與畢氏三角形的比例。

這個不對稱的平面圖顯示有近似黃金
分割和畢氏三角形比例的傾向，如 5:8
和 3:4 對角線所示。相鄰部件及複數部
件之間的詳細比例關係以數值及圖形
製成圖表，顯示所有比例值都傾向於
落在黃金分割比值 0.62 與畢氏三角比
值 0.75 之間的狹幅帶狀區

92　烏爾納姆王重建（約西元前 2200 年）
　　的烏爾塔廟平面圖

93　烏爾塔廟立面圖

廟宇和各層平台的高與寬全都藉由不可見的共有比例關係而相互關連,而這些比例關係是藉由立面圖中的網狀連線才得以可見。這些網狀連線全都共有黃金分割(5:8)和畢氏三角形(3:4)的比例。

在東南側立面圖中,結構體的整個高與寬涵納於單一黃金矩形之內,東北側立面圖中則是四個這樣的矩形。

結構體所有相鄰元素之間都共有相同比例關係的顯著傾向,以數值和圖形,以及波形圖解的韻律統合,記錄下來。

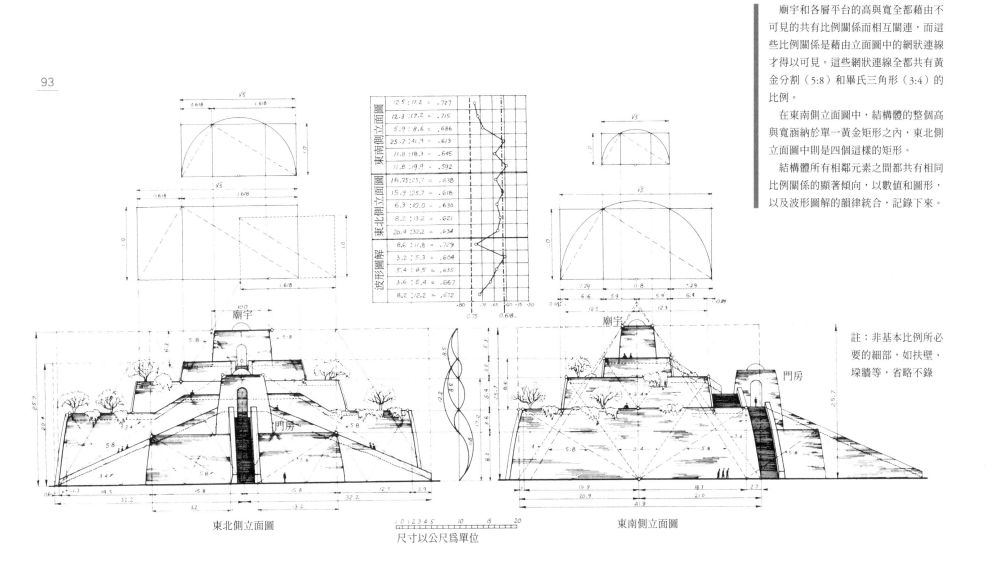

東南側立面圖	12.5 : 17.2 = .727	
	12.3 : 17.2 = .715	
	5.9 : 8.6 = .686	
	25.7 : 41.9 = .613	
	11.8 : 18.3 = .645	
	11.8 : 19.9 = .592	
東北側立面圖	16.25 : 25.7 = .638	
	15.9 : 25.7 = .618	
	6.3 : 10.0 = .630	
	8.2 : 13.2 = .621	
	20.4 : 32.2 = .634	
波形圖解	8.6 : 11.8 = .729	
	3.2 : 5.3 = .604	
	5.4 : 8.5 = .635	
	3.6 : 5.4 = .667	
	8.2 : 12.2 = .672	

註:非基本比例所必要的細部,如扶壁、垛牆等,省略不錄

東北側立面圖

東南側立面圖

尺寸以公尺為單位

韻律及和諧共有

　　曆法建築所透露的韻律模式具有曆法變化本身的特徵——月圓月缺、漲潮退潮的韻律，或是女性身體的月經週期。

　　圖 94 的圓形模式重現 1976 年 5 月分月曆的一頁。每一個方格代表華盛頓州西雅圖一天之中的太平洋漲潮退潮紀錄。主要韻律之中的波動是由月球和太陽聯合的重力拉引所導致，前者的引力較強，因爲與地球相對較近。

　　比例縮小，我們的心跳也共有此一宇宙韻律的波動模式，如圖 94 之 B 的心電圖所示。我們的腦波是這些韻律的進一步變化，依我們的狀況而異——淺睡、深眠、流汗，或是精神障礙，例如癲癇小發作和大發作。

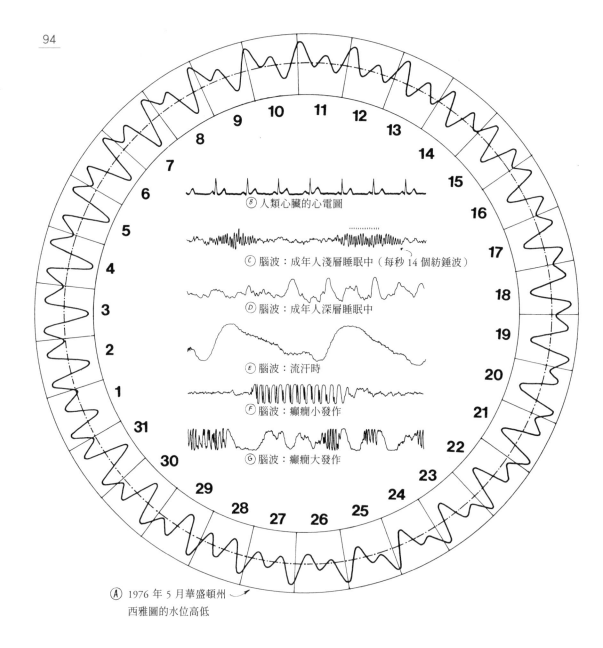

Ⓑ 人類心臟的心電圖

Ⓒ 腦波：成年人淺層睡眠中（每秒 14 個紡錘波）

Ⓓ 腦波：成年人深層睡眠中

Ⓔ 腦波：流汗時

Ⓕ 腦波：癲癇小發作

Ⓖ 腦波：癲癇大發作

Ⓐ 1976 年 5 月華盛頓州西雅圖的水位高低

我們的呼吸有類似的反合波動模式：持續進行的吸氣、吐氣韻律，以及具有生理與心理週期特徵、稱為**生物節律**（biorhythm）的類似波動。我們的「內在時鐘」讓我們能夠記錄自己的時間韻律模式，稱為**晝夜節律**（circadian rhythm）。航空旅客在跨越時區的時候察覺到自己的晝夜韻律：他們自己的內在時間，與外在的、曆法的時間，暫時不同步。

數學物理學家金斯爵士（Sir James Jeans）把筆分別固定在單擺和音叉上，並在捲動的紙上記錄筆的軌跡，證明重量和聲音共有相同的韻律、和諧波動模式，稱為**正弦曲線**（sine curve），或**簡諧曲線**（simple harmonical curve）❸❽（圖 95 ）。

95

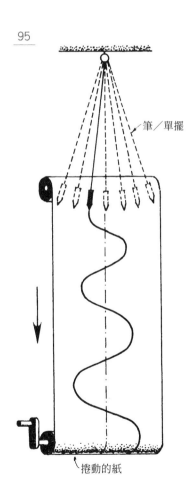

筆／單擺

捲動的紙

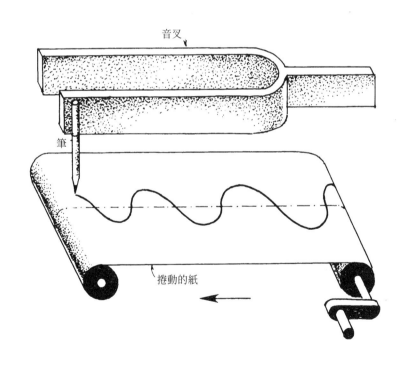

音叉

筆

捲動的紙

95　單擺（左）和音叉（右）產生的簡諧模式

　光、色彩和聲音，亦共有相同的波動模式。更有甚者，它們還共有相同的振盪頻率，如寶汾（Jean Dauven）在 1970 年證明的（圖 96 ）。❸圖解 **A** 是兩種振盪的綜合；聲音頻率（每秒振盪數）以鏈狀虛線表示，色彩頻率以實線表示。兩條線接近，顯示眼睛與耳朵共有和諧韻律的體驗，即便我們註記其一為色彩，而另一個為聲音。色彩與音樂和弦所共有的和諧，如圖解 **B** 所示。雙重 3-4-5 三角形表示 A 小調主和弦（**A-C-E**），對應著色環上的靛—綠—橙，這或許能在柳橙樹結了果且罩上深藍葉影時看到。G 大調主和弦（**G-B-D**）對應著紫—藍—黃，晴日藍天下鳶尾花或紫羅蘭的顏色。

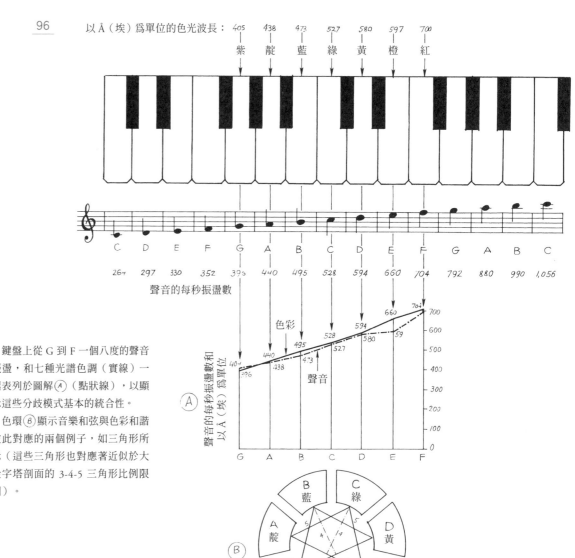

　鍵盤上從 G 到 F 一個八度的聲音振盪，和七種光譜色調（實線）一起表列於圖解Ⓐ（點狀線），以顯示這些分歧模式基本的統合性。

　色環Ⓑ顯示音樂和弦與色彩和諧彼此對應的兩個例子，如三角形所示（這些三角形也對應著近似於大金字塔剖面的 3-4-5 三角形比例限制）。

93020 燈罩開向燈軸

燈罩開向燈軸

93020 燈罩平行於燈軸

1740 流明　　　　　　3840 流明　　　　　4200 流明

所有振盪和韻律的本質，就是以一再重複的時間間隔共有各種分歧──強弱、進出、上下、去回。我們的心跳如此，海洋潮汐亦然；植物的生長模式如此，光、重量和聲音亦然。

如果拿我們的葉形輪廓重構，和照明燈具的所謂**等光強**（isocandle）配光模式比較，如圖 97，我們看到確定的對應關係。這些圖解是沿著從燈具中心筆直放射、以越來越寬之同心圓軌道散播的輻射狀射線，對光進行測量與作圖。因此，這項模式和花葉由生長的放射及旋繞成分所創造的生長模式一樣，從源頭即為反合性。

第一章圖 7 中沿螺旋 D 排列的向日葵種子顯示，這些種子的對角線長度依圖 <u>98</u> 圖解 **2** 的垂直條狀所表之調和數列自我組合排列。這個模式類似紫丁香葉的模式（第一章圖 **17**），以及相鄰種子群累加長度的模式——以圖 98 上下條狀表之。這些都共有相同的 5:8 黃金關係，近似五度的音樂根音和聲（圖 98 圖解 **3**）。

計算相鄰種子群的種子數，如條狀圖所示，我們得到：

	Y-E	Z-F	H-G	K-J	M-L	O-N	
	$\frac{5}{5}$	$\frac{5}{6}$	$\frac{5}{7}$	$\frac{5}{8}$	$\frac{5}{9}$	$\frac{5}{10}$	等等，分子分母同除以 5=
	$\frac{1}{1}$	$\frac{1}{1.2}$	$\frac{1}{1.4}$	$\frac{1}{1.6}$	$\frac{1}{1.8}$	$\frac{1}{2}$	等等。

這樣的數列在代數中稱為**調和數列**（harmonic progression），這是在聲音的數學解釋中扮演重要角色的一個概念。調和數列的定義為：一個分數數列的分子皆為 1，且所有相鄰分母之差皆相同，以這裡的例子來說是 0.2。換言之，調和數列是由算術數列的倒數所組成。回想一下，費氏數列中的相鄰數之差也往相同的比值趨近——ϕ 往一邊走，$1/\phi$ 往另一邊走——我們才明白費氏數列其實是調和數列。

這幾個隨手拈來的例子顯示，所有韻律性的振盪，本質上都是和諧共有。因為這種共有普現於樂音、色彩、光與重量，植物生長模式、退潮漲潮和曆法韻律，一如我們自己的生物節律、呼吸和心跳，我們可以說這是一種基本的模式形成過程。下一章，我們將檢視此一模式形成過程在形塑動物身體構造時扮演的角色。

第 5 章 共有解剖學

99

100

貝殼、蛤蜊、螃蟹和魚

　　貝殼的形狀早已是諸多研究的主題，而這些研究證明，貝殼的和諧形狀以特徵為黃金分割比例的對數螺旋展開。圖 99 的貝殼生長對數螺旋特色顯示，每一個前後接續的生長階段都涵括在一個黃金矩形之中，這個矩形旁邊是一個正方形，而這個正方形比前一個正方形更大，這就是韓畢齊稱為「渦漩方形」（whirling square）的模式。❹我們可以依照下面的表格，追尋這個「渦漩」的軌跡：

黃金矩形	+ 正方形	= 黃金矩形
0　1　2　3	+ 0　3　4　5	= 1　2　4　5
1　2　4　5	+ 1　5　6　7	= 2　4　6　7
2　4　6　7	+ 2　7　8　9	= 4　6　8　9
4　6　8　9	+ 4　9　10　11	= 6　8　10　11 等等

費氏數列的和諧呈現在這種貝殼曲度中，一如圖 100 的等距半徑所演示。

99　　對數螺旋，貝殼生長的特色。前後接續的生長階段特色是「渦漩方形」，以及從中心點 0 依調和數列模式向外生長的黃金矩形
100　　對數螺旋中的費波那契數是貝殼的特色

連差異甚大的貝殼形狀也共有黃金反合的比例，舉例來說，拿幾乎是正圓形的美洲車輪螺（*Architectonica nobilis*）（圖 101 ）來和拉長如驢耳、外形細緻的鮑魚變種（驢耳鮑螺〔*Haliotis asinina*〕，拉丁文 asininus 是驢子之意）（圖 102 ）做比較，就能看出這一點。鮑魚前後接續的生長階段——沿著相鄰、等距的半徑測量——即為費波那契數（圖 103 ）。

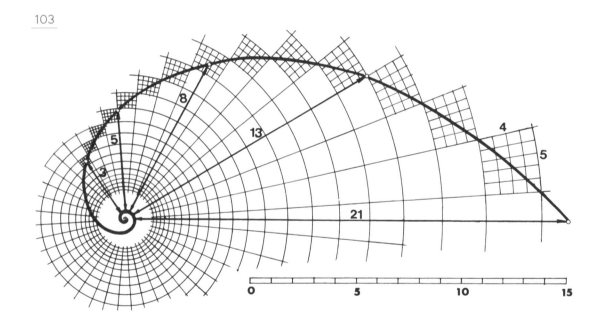

101　美洲車輪螺
102　鮑魚（驢耳鮑螺）。虛線以上的形狀重構於圖 103
103　鮑魚貝殼輪廓的反合重構

因為美洲車輪螺近乎圓形，不難沿著圖 104 中標示為 a 到 l 的其中一條半徑，測量投影其上的連續生長增量。這些重構——以相同的反合法組合放射與旋繞的生長增量，如先前用於雛菊、向日葵和葉形輪廓的重構——透露出曲度的差別只在於展開的速度或速率。車輪螺的螺旋在連續圓形之間移動得相當慢。它爬過不下二十條半徑，或是方格，才從一個圓抵達下一個圓：放射與旋繞生長 20:1 的比例。鮑魚只花四、五條半徑或方格，就從一個圓移動到下一個圓：4 或 5:1 的比例。圖 104 右邊的黃金分割作圖證明，相鄰螺紋的間寬比例為黃金分割比例：所有陰影矩形都是黃金矩形——其長、寬都對應到相鄰螺紋的間寬。這項關係所創造的和諧亦例示於風琴管般的條狀圖，表間隔越來越大的螺紋累加間寬。像這樣整個生長過程都共有相同的比例限制，也表現在一連串全都等於 φ 的等式。

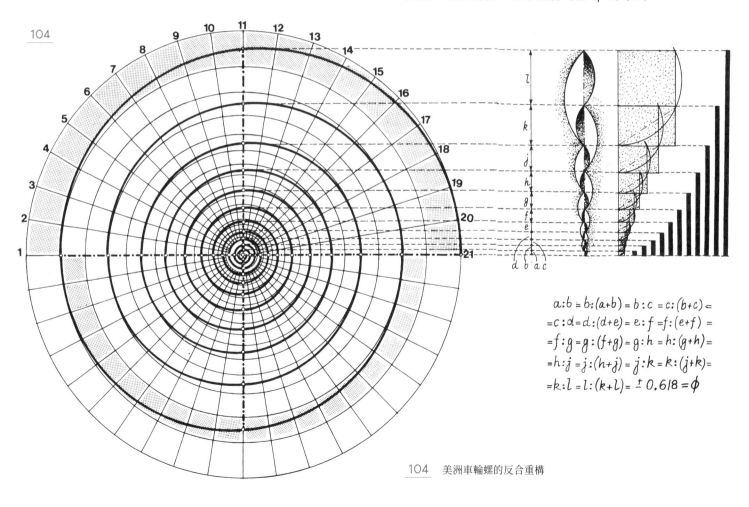

$$a:b = b:(a+b) = b:c = c:(b+c) =$$
$$=c:d = d:(d+e) = e:f = f:(e+f) =$$
$$=f:g = g:(f+g) = g:h = h:(g+h) =$$
$$=h:j = j:(h+j) = j:k = k:(j+k) =$$
$$=k:l = l:(k+l) = \pm 0.618 = \phi$$

104　美洲車輪螺的反合重構

當然，貝殼是同時在空間中的三個維度上生長，但以鮑魚和車輪螺來說，深度這個第三維度的發展相當小。就深度較深的貝殼而言，這個發展也共有黃金反合的比例，例如這一點可見於紐西蘭的峨螺（*Penion dilatatus*），如圖 105 所示。圖左的波形圖解顯示所有相鄰螺紋如何共有相同的黃金關係。圖的最下方長長一串等式表達了同一件事。右邊的圖解提供和前一個例子一樣的黃金分割作圖。

菱碑碟蛤（*Hippopus hippopus*）的側視圖（圖 106 ）演示了兩個連鎖又互補的反側半邊之間反合共有的神奇精準度。基本輪廓的重構圖透露，這個迷人形狀的和諧，與先前這麼多有機生長的例子，共有著相同的黃金反合。

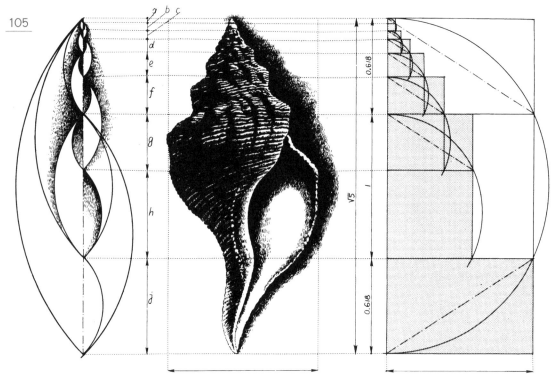

$$a:b = b:(b+c) = b:c = c:(c+d) = d:e = e:(d+e) = e:f = f:(e+f) = f:g = g:(f+g) = g:h = h:(g+h) = j:(g+h) = (g+h):(g+h+j) = (a+b+c+d+e+f):(g+h) = 0.618... = \varphi$$

105　紐西蘭峨螺
106　菱碑碟蛤。中央螺旋的反合重構（上）與剖面圖（下）

在甲殼動物中，我們再次發現解剖構造裡所有相鄰部位共有的黃金反合關係。美國西北部太平洋岸常見的首長黃道蟹（*Cancer magister*），其甲殼剛好套進圖 107 的 **A** 圖所示黃金矩形。相鄰螯、腿部位的長度（**C** 圖）彼此的相關性（**B** 表），在三種音樂根音和聲──0.75／四度音程、0.618／五度音程和 0.5／八度或全音程──的視覺等價之間波動（**D** 圖）。螯與腿的波形圖解（**E** 圖）顯示，在這些尺寸各異的所有構件之間，藉其共有比例關係創造的和諧韻律。

107

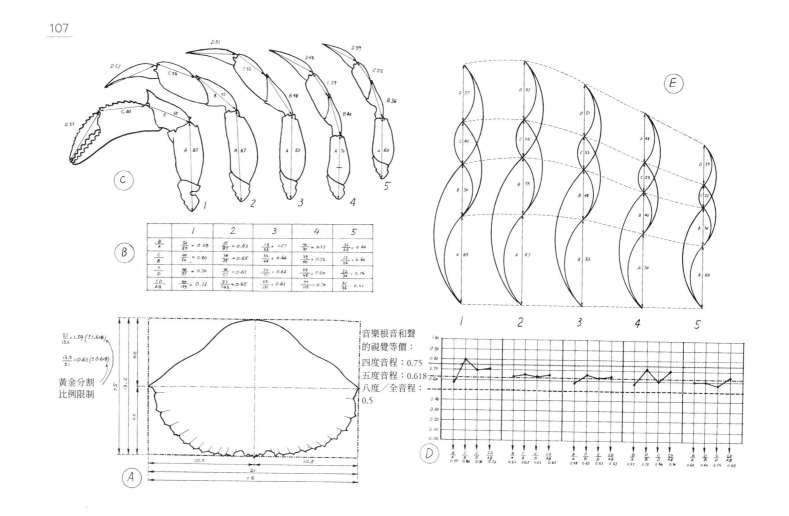

107　首長黃道蟹的比例和諧

針對各種魚的形狀所做的研究顯示，類似的共有比例限制，產生類似的韻律和諧。隨機抽選加拿大太平洋水域十種不同的魚所做的比例分析證明，其基本輪廓——往往還有軀體的細部分節（articulation）——以各種各樣的方式共有黃金分割比例和 3-4-5 三角形。圖 108 的十尾魚，每一尾的作圖都演示了外形輪廓如何套進黃金矩形、複合黃金矩形和倒反黃金矩形之內，有時再加上正方形。許多例子的魚嘴都位於魚身高度的黃金分割點，如銀鮭（*Oncorhynchus kisutch*）（**1**）、背鱸鮋（*Sebastes maliger*）（**2**）、柯氏雙齒海鯽（*Amphistichus koelzi*）（**7**）和月魚（*Lampris regius*）（**10**）。最下方那排魚顯示連串的雙併 3-4-5 三角形如何套進魚嘴到魚尾的輪廓之內。

① 銀鮭

③ 卷鰭木葉鰈

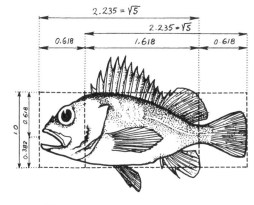

② 背鱸鮋

④ 褐鱒

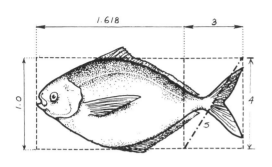

1.618　3

1.0　4

5

⑤　太平洋低鰭鯧

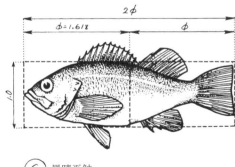

2φ

φ=1.618　φ

1.0

⑥　黑睛平鮋

4

3

5

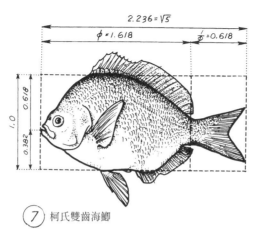

2.236=√5

φ=1.618　1/φ=0.618

1.0　0.618　0.382

⑦　柯氏雙齒海鯽

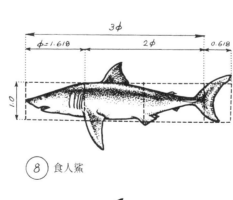

3φ

φ=1.618　2φ　0.618

1.0

⑧　食人鯊

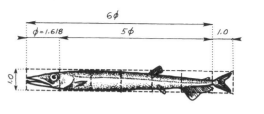

6φ

φ=1.618　5φ　1.0

1.0

⑨　長吻北極鮬鱈

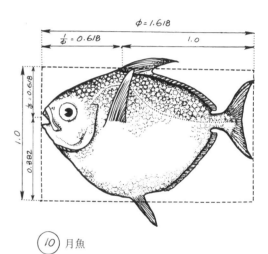

φ=1.618

1/φ=0.618　1.0

φ=0.618

1.0　0.382

⑩　月魚

5　3

4

這種 3-4-5 三角剖分圖解裡兩個 3 單位長度相加，代表魚身垂直高度，形成真正的調和數列，如圖 109 的銀鮭、卷鰭木葉鰈（*Pleuronichthys decurrens*）、太平洋低鰭鯧（*Peprilus simillimus*）、柯氏雙齒海鯽和長吻北極鮶鱈（*Arctozenus risso*）所示。這些韻律和諧同樣近似音樂的根音和聲，如波形圖解和折線圖所示。

即便是在厚度這個第三維度，魚往往也帶了點黃金分割比例，如圖 110 三種典型的橫剖面圖所示。

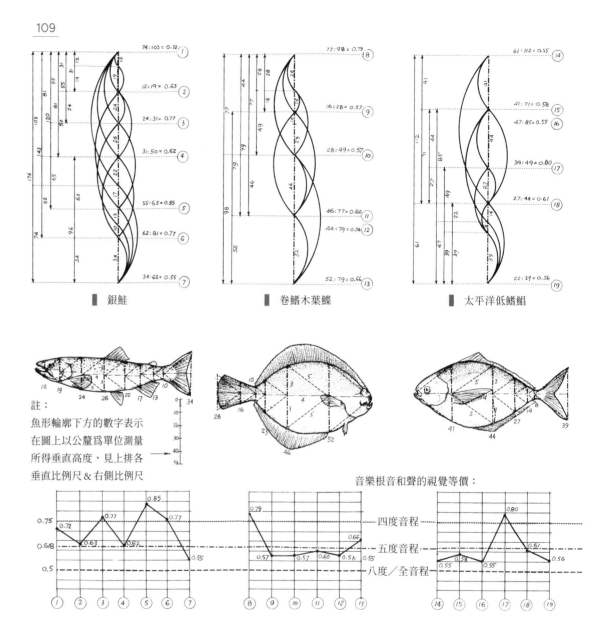

109

銀鮭　　　　卷鰭木葉鰈　　　　太平洋低鰭鯧

註：
魚形輪廓下方的數字表示在圖上以公釐為單位測量所得垂直高度，見上排各垂直比例尺 & 右側比例尺

音樂根音和聲的視覺等價：

四度音程
五度音程
八度／全音程

110

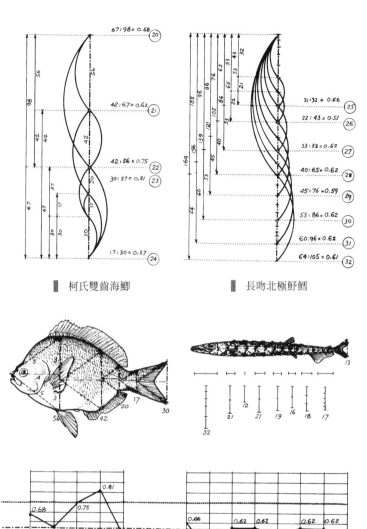

■ 柯氏雙齒海鯽　　■ 長吻北極�鱈

① 鯖魚　　② 鯡魚　　③ 鱸魚

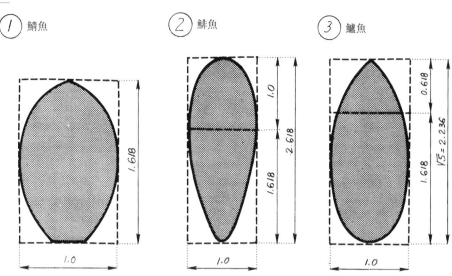

■ 鯖魚橫剖面①剛好套進單一黃金矩形之內。比較壓縮的形體如鯡魚②和鱸魚③，以下述方式
　共有這些比例：鯡魚把牠的寬度加到黃金矩形的高度上，包住其形體剩下的部分；鱸魚的高度
　是 $\sqrt{5}$，這是一個黃金矩形加上其倒反矩形的長度

同樣的比例限制常見於鰩和魟的形狀，如圖 111 所示。稀棘深海鰩（*Bathyraja abyssicola*）（1）、挪威長吻鰩（*Dipturus nidarosiensis*）（2）、糙吻鰩（*Raja rhina*）（3）和星斑鰩（*Raja asterias*）（4），每一種的主要魚身都被兩個黃金矩形所涵蓋，雙斑鰩（*Raja binoculata*）（5）的魚身則剛好套進一個黃金矩形之內。這些魚身的最大寬度一律吻合高度的黃金分割點。

尾長則以圖繪大致呈現的各種方式，共有著相同的比例限制。以稀棘深海鰩來說，尾部等於涵蓋魚身的其中一個黃金矩形加上一個倒反黃金矩形的長度，合計為 $\sqrt{5}$。就挪威長吻鰩而言，尾長和魚身高度大略相等。糙吻鰩與星斑鰩的尾部對應著一個黃金矩形的短邊，長邊等於魚身寬度。兩個 $\sqrt{5}$ 矩形涵蓋雙斑鰩的完整形狀，從尾尖到鼻尖。

圖 111 的兩隻魟魚呈現出對 3-4-5 三角形比例限制的偏好。魟（6）的主要魚身輪廓被兩組倒反 3-4-5 三角形所涵蓋：**OCD** 和 **OCF**、**OED** 和 **OEF**；魚身全寬對應這兩組三角形的共邊，尾長則複製魚身高度。紫色翼魟（*Pteroplatytrygon violacea*）（7）的魚身剛好套進由兩個 3-4-5 三角形所構成的矩形，其尾長和魚身寬度相同。

現在讓我們沿著演化階梯，從深海居民往上移動到乾燥陸地的脊椎動物，就從史前大型爬蟲類開始吧。

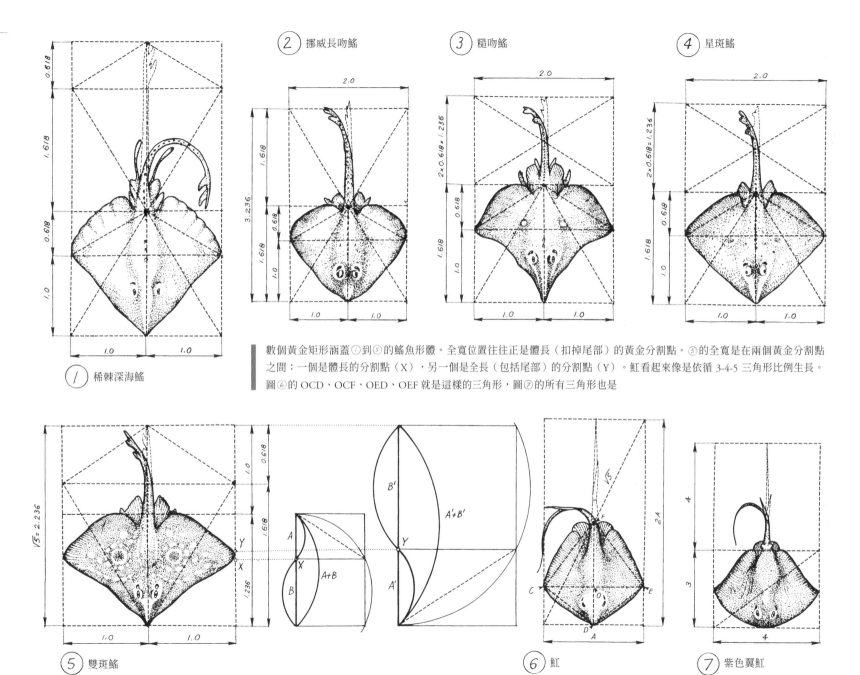

① 稀棘深海鰩

② 挪威長吻鰩

③ 糙吻鰩

④ 星斑鰩

⑤ 雙斑鰩

⑥ 魟

⑦ 紫色翼魟

數個黃金矩形涵蓋①到⑤的鰩魚形體。全寬位置往往正是體長（扣掉尾部）的黃金分割點。⑤的全寬是在兩個黃金分割點之間：一個是體長的分割點（X），另一個是全長（包括尾部）的分割點（Y）。魟看起來像是依循 3-4-5 三角形比例生長。圖⑥的 OCD、OCF、OED、OEF 就是這樣的三角形，圖⑦的所有三角形也是

恐龍、蛙和馬

巨大的爬蟲類異特龍（allosaurus），是一種生存於大約一億四千萬年前的凶猛肉食恐龍，其骨架在猶他州出土，近來於西雅圖華盛頓大學的湯瑪斯·伯克紀念博物館重組完成。圖 112 顯示完整的骨架，筆者幸蒙特准而得以丈量。一如前文的例子，波形圖解顯示，這個巨大身軀沿著脊柱，從頭顱、頸部、軀幹、薦骨一路到尾部的分節，對應著五度音程和四度音程的音樂根音和聲。A 點，即薦骨與第一節尾椎衝接處，是骨架全長的黃金分割點，連結尾部與身體其他部分，就像軀幹與頭顱及頸部相連、頸部與頭顱相連，最後這個部位的長度與高度也共有相同的關係。圖表顯示這些關係在畢氏三角形約 0.75 比值和黃金分割 0.618 比值附近進行何種波動。薦骨和軀幹的長度為倒反黃金關係（相差極小，記為 *d*），如背椎和薦椎上方兩個倒反黃金矩形的作圖所示。

每一塊脊骨都共有著統合全身的相同比例關係，而每一塊脊骨的共有方式各不相同，以切合各自在整個身軀內的配置點，並切合其特定功能，如圖 113 所示。以此觀之，薦椎（3）最堅固也最大塊，因其扮演著支點的角色，平衡著一邊是軀幹與頭部、一邊是巨型尾部的龐大重量。尾椎（4 和 5）最纖細，因其只支撐自身。背椎（2）的橫突骨比尾部的重得多，因其協助承載軀幹與頭部的重量。頸椎（1）最複雜：不只承載巨大頭部的重量，還配合頭部的每一種轉向。

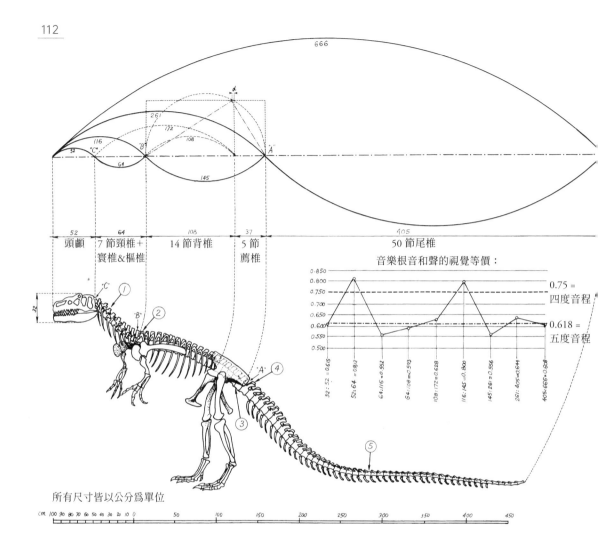

所有尺寸皆以公分為單位

波形圖解透露，這些形狀雕琢精細，其韻律統合奠基於諸多分歧的相鄰部位共有著黃金關係。例如，神經管的圓孔總是非常接近整體高度的黃金分割點；突骨的橫向突起與脊柱的垂直延展，往往與稱為**軀體**的基底那一大塊圓骨共有此一關係。圖表再次顯示，雖然這些關係在數學上沒有一個是嚴絲合縫，但一般來說有近似的傾向，這一點明確無誤。

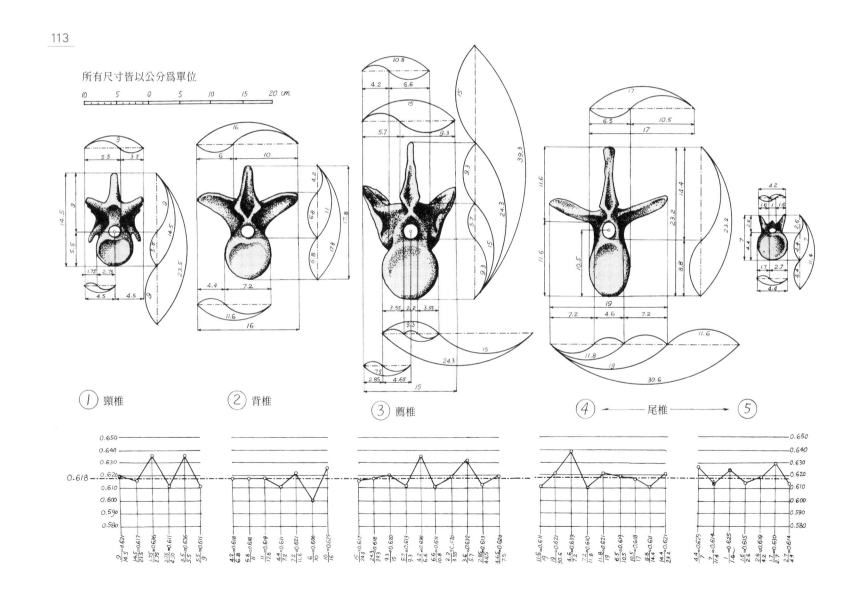

113

所有尺寸皆以公分為單位

① 頸椎　② 背椎　③ 薦椎　④ ←─ 尾椎 ─→ ⑤

後腿後腳（圖 114 ）和前腿前腳（圖 115 ）的細部圖所顯示的，與我們在脊椎和整個軀體主要關節之內觀察到的，同為比例限制在小骨骼和大骨骼之間狹幅變動的韻律共有。

所有相鄰骨骼都共有著對應於四度和五度音樂根音和聲的比例限制，如折線圖和波形圖解所示。就連肩部的喙狀骨，也在其寬度與長度之間共有著黃金比例。更有甚者，所有關節——肩、肘、腕、臀、膝、踝，還有指、趾——形成的和諧系列，亦共有這種種相同的比例限制。

構成異特龍骨盆帶的三對骨骼（圖 116 ）格外有意思：這三對骨骼彼此全然不同，各自發揮不同的功能，但都以形塑且統合身體其他部位之相同比例，來構成形狀並彼此相關。髂骨剛好套進單一黃金矩形，坐骨套進兩個黃金矩形，恥骨則套進兩個互為倒反的黃金矩形。至於其彼此之間的相關性，恥骨與坐骨兩者的長度，往往與髂骨的寬度進一步形成黃金、反合且互為倒反的相鄰物關係。

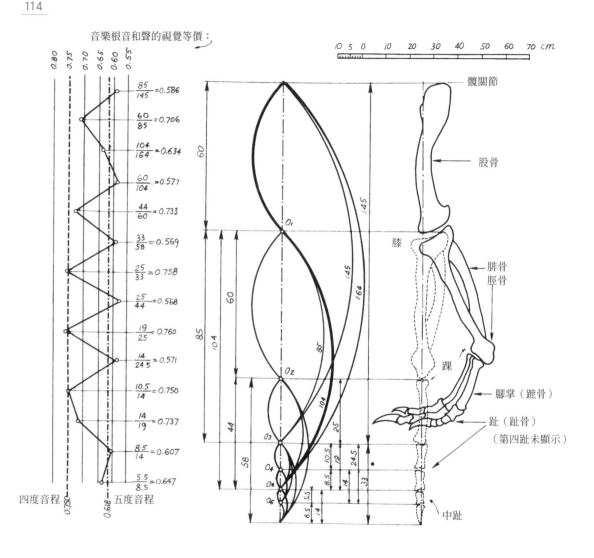

音樂根音和聲的視覺等價：

$\frac{85}{145} = 0.586$

$\frac{60}{85} = 0.706$

$\frac{104}{164} = 0.634$

$\frac{60}{104} = 0.577$

$\frac{44}{60} = 0.733$

$\frac{33}{58} = 0.569$

$\frac{25}{33} = 0.758$

$\frac{25}{44} = 0.568$

$\frac{19}{25} = 0.760$

$\frac{14}{24.5} = 0.571$

$\frac{10.5}{14} = 0.750$

$\frac{14}{19} = 0.737$

$\frac{8.5}{14} = 0.607$

$\frac{5.5}{8.5} = 0.647$

四度音程　0.750　0.618　五度音程

髖關節
股骨
膝
腓骨
脛骨
踝
腳掌（蹠骨）
趾（趾骨）
（第四趾未顯示）
中趾

音樂根音和聲的視覺等價：

$$\frac{10}{16}=0.625$$
$$\frac{71}{119}=0.597$$
$$\frac{48}{71}=0.676$$
$$\frac{34}{55}=0.618$$
$$\frac{21}{34}=0.618$$
$$\frac{25}{43}=0.581$$
$$\frac{18}{25}=0.720$$
$$\frac{16}{25}=0.640$$
$$\frac{9}{16}=0.562$$
$$\frac{7}{9}=0.778$$

四度音程　　五度音程
0.750　　0.618

10 5 0 10 20 30 40 50 60 70 cm

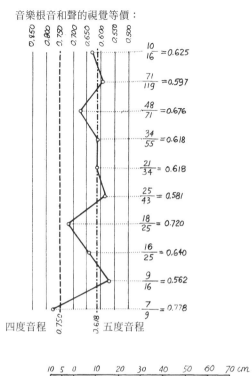

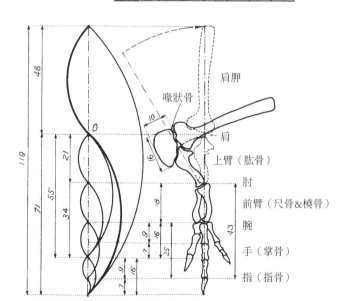

肩胛
喙狀骨
肩
上臂（肱骨）
肘
前臂（尺骨＆橈骨）
腕
手（掌骨）
指（指骨）

恥骨
坐骨
髂骨

所有尺寸皆以公分為單位

10 5 0 10 20 30 40 50 60 70 cm

音樂根音和聲的視覺等價：

四度音程 —— 0.800
0.750 —— 0.750
0.700
0.650
0.618
五度音程 —— 0.550

$$\frac{31.5}{52}=0.606 \quad \frac{52}{83.5}=0.623$$
$$\frac{15}{24}=0.625 \quad \frac{24}{39}=0.615$$
$$\frac{12.5}{19}=0.658 \quad \frac{19}{31.5}=0.603 \quad \frac{31.5}{50.5}=0.624$$
$$\frac{31.5}{44}=0.716 \quad \frac{44}{75.5}=0.583 \quad \frac{31.5}{48}=0.656 \quad \frac{48}{79.5}=0.604$$

髂骨　　坐骨　　恥骨　　三種骨頭之間的關係

現在且讓我們從這個滅絕的巨大爬蟲類，轉到至今仍與我們同在的小型兩棲動物：蛙類。當我們把蛙的骨架（圖 117 ）拉長，將骨頭的長度投影在蛙身中軸上，如圖 118 所示，骨頭的長度隨著遠離骨盆而顯現出和諧遞減的系列。骨盆頂端是一系列圓的中心，這些圓依和諧遞減率而加寬，所有的關節似乎都落在這些圓上。

右邊的條狀圖與左邊的波形圖解顯示這些系列的和諧性，讓生長脈動有了圖示意象，這些系列從骨盆中心放射出來，像極了圖 97 等光強圖解由燈具中心輻射而出的光之振盪。

折線圖以熟悉的方式顯示，種種共有的比例限制有多麼近似音樂的三種根音和聲。中間的波形圖解指出四肢與軀幹之間的關係；左邊的圖解則透露，同樣這些比例限制，也存在於頭顱、脊柱、骨盆和極力伸展躍出的腿腳這種種長度之間。

117

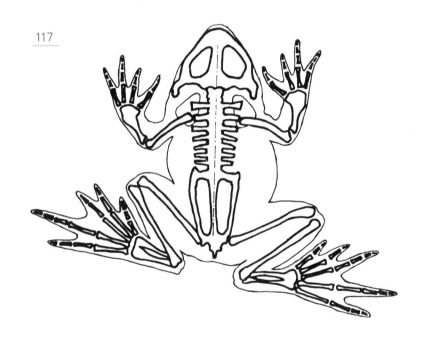

117　蛙的骨架
118　蛙的骨架比例

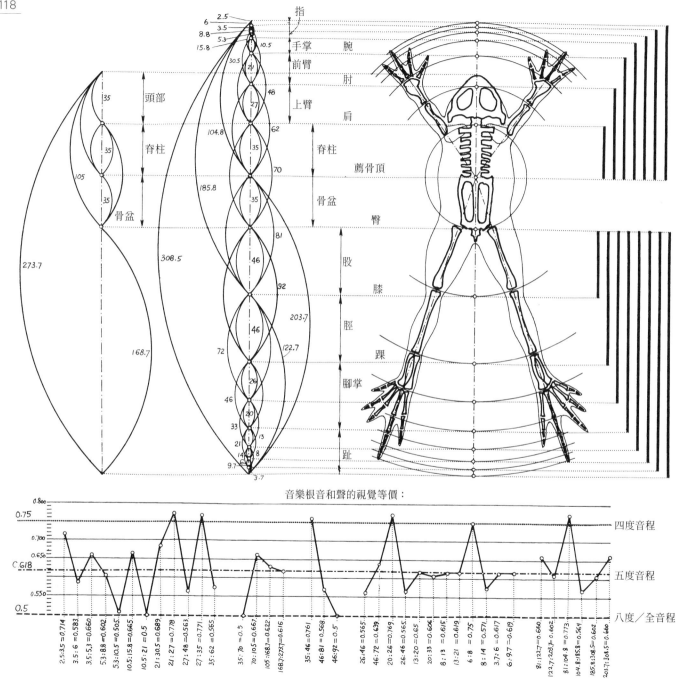

音樂根音和聲的視覺等價:

跳過演化階梯的幾階,我們現在要來檢視馬的骨架(圖 119)。卽使是這種經過重組的狀態,其馳騁之優雅從容,依然令人賞心悅目。圖 120 透露出此等優雅從容的若干祕密——把骨骼結構之分歧加以統合的比例和諧。

這種比例關係的其中一個面向,就在於一邊的頭顱及脊柱和另一邊的四肢之間(圖 120)。這個解剖構造的各部位,依其沿縱軸向度之長度加以排列,呈現出各部位之間共有的關係:頭顱與指骨/趾骨;頸與蹠骨/掌骨;軀幹與脛骨/前臂;薦椎/尾部與上臂/股骨。

這些標示尺寸的波形圖解進一步闡明,分歧多樣的關節多麼近似音樂根音和聲,一如折線圖所演示。

我們已經看到幾個例子演示,共有比例關係在動物解剖構造中扮演的重要角色。在本章的尾聲,我們會試著證明這樣的共有不限於生理解剖構造的比例關係,還擴及動物的社會關係,以此支持我們的觀點:共有,的確是自然界基本的模式形成過程之一。

119

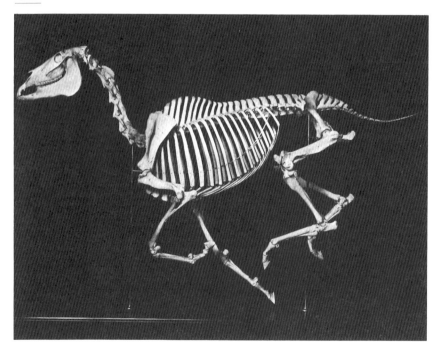

119　馬的骨架
120　馬的骨架比例

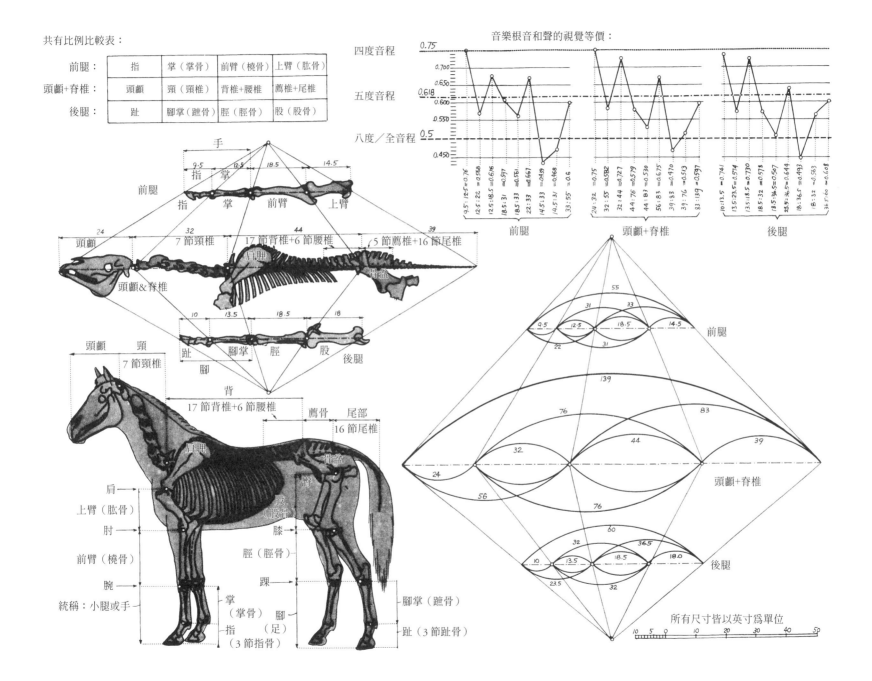

共有：自然界的天性

共有作為一種模式形成過程，在動物的生命中是如此基本，以至於難以從諸多同樣顯著的例子裡挑出幾個，既適於此種呈現方式的侷限視野，又不虞掛一漏萬。或許，我們可以從親代輔育的共有性談起。

俄國博物學家克魯泡特金（Peter Kropotkin）在其著作《互助論》（*Mutual Aid*）中提到，小辮鴴（northern lapwing，*Vanellus vanellus*）「聲譽素著而獲希臘人贈以『良母』之稱，因為牠從未懈怠於保護其他水鳥免於天敵攻擊」。❹這種勇敢的鳥之所以為人熟知，是牠會與同類共患難，假裝受傷，從而誘使攻擊者離開遭逢威脅的鳥巢。牠是以邊叫邊飛，加上奇特的振翅方式，做到這一點（因而得到 lapwing 之名〔flap（拍打）＋wing（翅膀）〕）。

小辮鴴靈巧的肢體語言，與動物藉由肢體語言進行共享的其他無數例子彼此相通。達爾文觀察到，狗透過肢體動作來表達敵意或友善的情緒，如圖 121 所示。

我們由奧地利動物行為學家馮·弗里希（Karl von Frisch）等人的研究得知，蜜蜂運用舞蹈的肢體語言，就食物來源進行詳細的交流共享（圖 122 ）。圓形舞的表演是要傳達食物就在附近（**A**）。如果食物離得比較遠，舞蹈會採取 8 字形的模式（**B**），加上猛力搖晃尾部（**C**）。這樣的舞蹈不只共享資訊而已：舞者也共享了活力與興奮，誘導同巢蜜蜂一擁而出，去取得牠們賴以為生的食物。❷

鶴及其他鳥類的求偶舞眾所周知。但也有報告指出，鳥類沒有其他明顯理由，只是要共享喜悅，便群起舞蹈鳴唱，一如美國博物學家哈德森（W. H. Hudson）在其著作《拉普拉塔的博物學家》（*The Naturalist in La Plata*）中提到他在世紀交替前夕的南美洲之旅所做的觀察。他提到他偶爾會「看見一整片平原被一群無邊無際的黑頸叫鴨（*Chauna chavaria*）遮蔽……突然間，這一整群遮蔽數英里沼澤的鳥，迸發出聲量巨大的向晚之歌……這是一場很值得坐上幾百英里的車來聆聽的音樂會」。❸

雄蟋蟀與牠憑藉求偶鳴聲吸引來的遠方雌蟋蟀，分享交配衝動。鳥也會鳴唱以吸引配偶，牠們還會彼此共享其他各種資訊，例如警告其他鳥類有敵逼近、威脅地盤上的入侵者，或是鳴叫同類的鳥聚集。就連鯨也以藉由歌唱來彼此溝通聞名。尤其是座頭鯨（*Megaptera novaeang-liae*），曾有報告指其會以連人耳都覺得美妙的詭異聲音歌唱。據說這種歌非常響亮，而且跨越男低音到女高音的音域。沒有人知道鯨藉由歌聲彼此共享的訊息為何，但科學家猜想是用來「辨識個別的鯨，並在長程跨洋遷徙期間，把一小群鯨聚攏在一起」。❹

Ⓐ 圓形舞　　　　　Ⓒ 搖尾舞

Ⓑ 從圓形舞轉換成搖尾舞

The Power of Limits

動物遷徙是一樁共有大業。克魯泡特金觀察到西伯利亞草原上數以千計的候鳥群聚，並說道：「牠們陸陸續續來到特定地點，在出發之前先聚上好幾天，顯然是在討論旅程上的一些細節……所有的鳥都在等候那些遲到的……終於，牠們朝著某個精挑細選過的方向出發——這是日積月累的集體經驗成果——最強壯的帶頭飛，並在執行這項艱難任務時彼此打氣。牠們以包括大鳥和小鳥的大編隊飛越諸海。」❹❺我們少有機會恭逢此等動物共有大業之盛。北極燕鷗（Sterna paradisaea）每年兩次，從地球上的一個極區到另一個極區，在北極海沿岸度北極之夏，在南極的極點附近過冬，每一趟都是一萬一千英里的旅程。沒有出色合作與相互協助，此種超凡偉業是不可能發生的。

根據報告指出，許多物種都會彼此分憂並解救陷入危險的同伴。1969 年在地中海觀察到，一尾被電魚叉叉中的海豚在其他海豚支持下，最終獲救脫險（圖 123 ）。野狗、非洲象、狒狒和其他物種，也有類似的報告。❹❻再次引用克魯泡特金關於動物間友誼與忠誠的說法：「如奧杜邦（John James Audubon）所言，當一隻鸚鵡為獵人所殺，其他鸚鵡哀怨悲鳴著飛過同志遺骸，令自己因友誼而遭殃。」❹❼克魯泡特金是最先針對這些動物行為基本模式大量蒐集科學證據的人之一。他開始相信，以「互助合作」為形式的共有，不單是所有道德行為「先於人類的源起」，也是生存的基本條件與演化的關鍵因素。❹❽

121　狗的肢體語言。達爾文所繪表示敵意（上）與忠誠（下）的圖例
122　蜜蜂的舞蹈語言。A. 圓形舞；三隻蜜蜂正在接收訊息。B. 從圓形舞轉換成搖尾舞。上排是藉由 8 字形的形態；下排是藉由鐮刀形的形態。C. 搖尾舞；四隻蜜蜂正在接收訊息
123　海豚們解救行動不便的海豚

這種觀點在十九世紀不受重視，人們偏愛廣受好評的達爾文式概念，如天擇、適者生存、爭鬥求存，以及競爭。在主張人類本性好鬥、好競爭，與堅信我們非暴力的合作天性潛能同樣強大之間，依舊爭論不休。

「天性好鬥」的理論因奧地利動物學家勞倫茲（Konrad Lorenz）、美國作家阿德里（Robert Ar-drey）、英國生物人類學家莫里斯（Desmond Morris）和英國小說家高汀（William Golding）等人的著作而復興並廣受支持。另外一邊則主張，戰爭與暴力是學習而來的行為，是文化養成。人類學家蒙塔古（Ashley Montagu）寫道：「人類可以說什麼都能學。」❹「戰爭不是我們的基因，」卡莉格（Sally Carrighar）在《男人與攻擊性》（*Man and Aggression*）中說。❺「顯然很多男人是殺人凶手，但同樣真確的是，還有更多男人不是……男人的暴力傾向並非融入在其基因之中的種族或物種屬性。那是受到歷史和生活方式的文化制約，」杜博斯於 1971 年寫下這段話。❺

再次借用蒙塔古的說法：「在當前這個時代，合作原則可望確立爲生活團體得以存續的重要因素之一⋯⋯。」美國動物學家阿利（W. C. Allee）總結現代觀點如下：「合作⋯⋯與自我中心之間的差距相當接近。在很多情況下，合作的力量受到挫敗。但長期而言，以群體爲重、較爲利他的驅力稍稍強一點⋯⋯我們的向善傾向，雖僅爾爾，和我們的求知傾向一樣是天性；我們應可更加善用這兩種天性。」[52] 另一位人類學家特恩布爾（Colin M. Turnbull）根據他對無文字的部落文化所做的研究加以補充：「⋯⋯若是人在暴力、好鬥方面的能耐看似無所受限，他的非暴力和不好鬥潛能也一樣大。」[53]

就現代的經濟決策實務——個人的、國家的和國際的——而言，經濟學家芭芭拉・沃德（Barbara Ward）得出這樣的結論：「當人們或政府富智慧、有遠見地爲了有益於他人而努力，他們也會讓自己興盛起來⋯⋯寬宏大量是爲上策⋯⋯我們的道德和我們的利益——以眞確的觀點來看——並非各行其是。」[54]

共享是創造性的。如果我們與擁有較少的鄰人共享我們所擁有的，我們會得到比全都留給自己還要多。這就是聖保羅聲稱耶穌說過的那句話所表達的共享悖論：「施比受更有福。」

我們已經看到，共有作爲一種基本的模式形成過程，在動物與人類生活中形塑和諧關係，如同在動物解剖構造、音樂及其他藝術中形塑比例和諧。的確，自然界處處有一種「共有之靈力」。我們要是觀看一幅海岸景致，比方說加州，緊貼一旁放上一幅岩石構造的圖片，例如科羅拉多州（圖 124 ），很難說岩石止於何處而雲或海始於何處，因爲岩石和雲的層疊共有著水波的形線。

同樣的，孔雀展開的羽毛共有著雛菊花心的反合模式。圖 125 連結孔雀羽毛眼紋的虛線，與用來重構雛菊模式的對數螺旋線完全一樣。在這些螺旋線之間插入圓形（圖 126 ），孔雀的圖樣就轉變成雛菊的花心模式。這並非魔術：這是共有之靈力，是自然界最自然的天性。

125

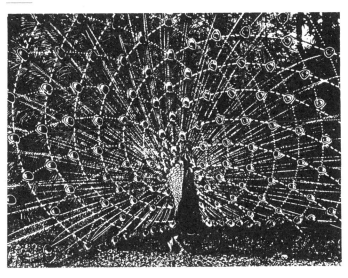

126

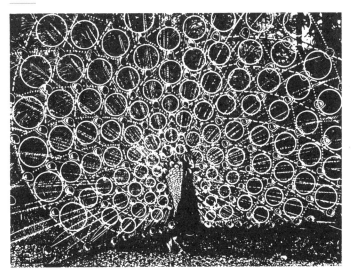

124　波浪、山丘、雲層和岩石的共有形狀。加州雷斯岬（Point Reyes）的太平洋（左）與科羅拉多州格倫峽谷（Glen Canyon）的岩石構造（右）

125　孔雀尾翼的眼紋位在對數螺旋的交會點上

126　諸圓顯示孔雀與雛菊的共有模式

第 6 章 自然界的秩序與自由

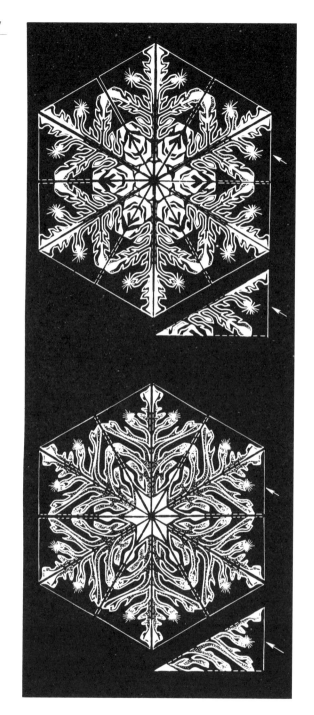

有機與無機模式

共有與反合，都是統合分歧的基本模式形成過程。在這個世界繁雜多樣的分歧中存在一種基本的統合，這是人類最古老的觀察之一。古代文化把這種統合歸於諸神，或是單一造物主。蘇格拉底之前的哲學家在一種宇宙實體中尋求此種統合之祕——泰利斯（Thales）見之於水，阿那克西米尼（Anaximenes）見之於空氣，而赫拉克利特（Heraclitus）見之於火。發展出「分歧之統合」（unity in diversity）這項概念，是最後這位哲學家之功。

到了較晚近的時期，這個概念已被藝術和科學同奉為基本。美國數學家伯克霍夫（G. D. Birkhoff）在 1928 年根據此一原則，發展出一種美學度量（aesthetic measure）的理論，他稱之為「複雜中的秩序」（order in complexity）。⑤根據這項理論，美學價值之度量與秩序成正比而與複雜成反比。亨特利（H. E. Huntley）在前述〔譯注：第一章注釋 1 和第五章注釋 40〕那本關於黃金分割的著作中，引用了布羅諾斯基（J. Bronowski）的話：「科學除了尋求在自然界的野性多變之中，更精確地講，在我們所經驗的多變之中發現統合性，此外一無是處。借用柯立芝（Samuel Coleridge）的話，詩、繪畫、藝術，同樣是在尋求多變中的統合。」⑤⑥

這項原則在自然界中最美麗的範例之一，就是雪花：每一片雪花都不一樣，但所有雪花都由基本的六邊形模式所統合（圖 127 ）。每一片雪花都侷限於一種模式，重複、依樣鏡射十二遍（見三角切片與箭頭指示）。像這樣的整齊劃一，是所有無機、結晶模式的特徵，這些模式比活體模式更有秩序、更整齊劃一。

雪花。箭頭指出在每一片雪花中重複十二遍的三角切片模式

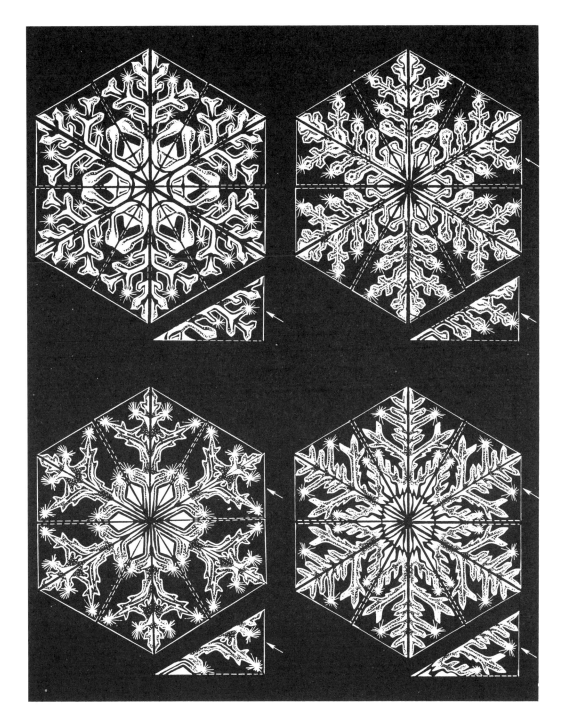

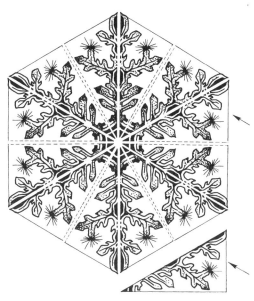

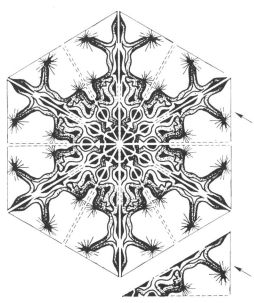

六邊形模式如雪花，在無機自然界比在有機自然界更常見，有機自然界偏好五邊形模式。然而，六邊形模式和五邊形模式之間存在著有趣的關連。其中一種關連出現於二十個三角面所構成的二十面體（圖 128 ），這邊看是六邊形輪廓，另一邊看是五邊形輪廓，其對角切面（對角連結對反邊線）為黃金矩形。❺❼或許，二十面體這個例子反映出無機物與有機物之間存在的關係，後者是以前者為原料打造出來，一如人體有三分之二是水。

有機與無機模式的分歧統合，亦可見於某些星系的螺旋模式（圖 129 ），這些模式在宇宙尺度上呼應著貝殼與花朵微小的反合螺旋模式。

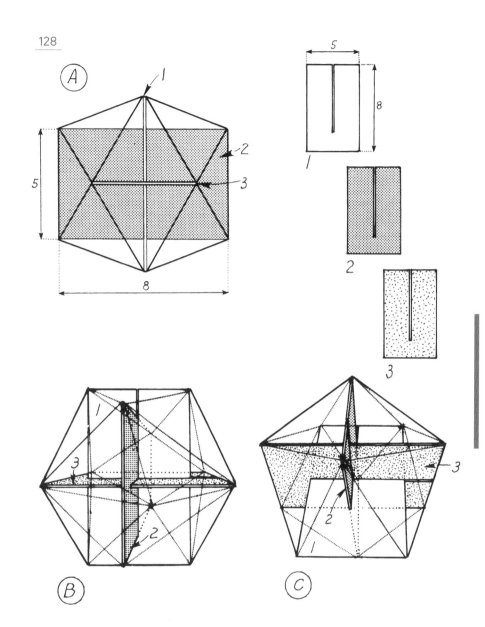

二十面體是由二十個等腰三角形組成，要打造二十面體，可以用紙牌做出三個相等黃金矩形，沿著中線有一道狹縫（見左圖），然後以互成 90° 的紙箱蛋格型態卡進狹縫中。拿二十條橡皮筋在黃金矩形各個角的裂口上綑緊，這個模型就完成了，正交投影圖顯示如Ⓐ，其中矩形 1 和 3 是從邊上看過去。透視圖Ⓑ和Ⓒ分別顯示六邊形和五邊形輪廓

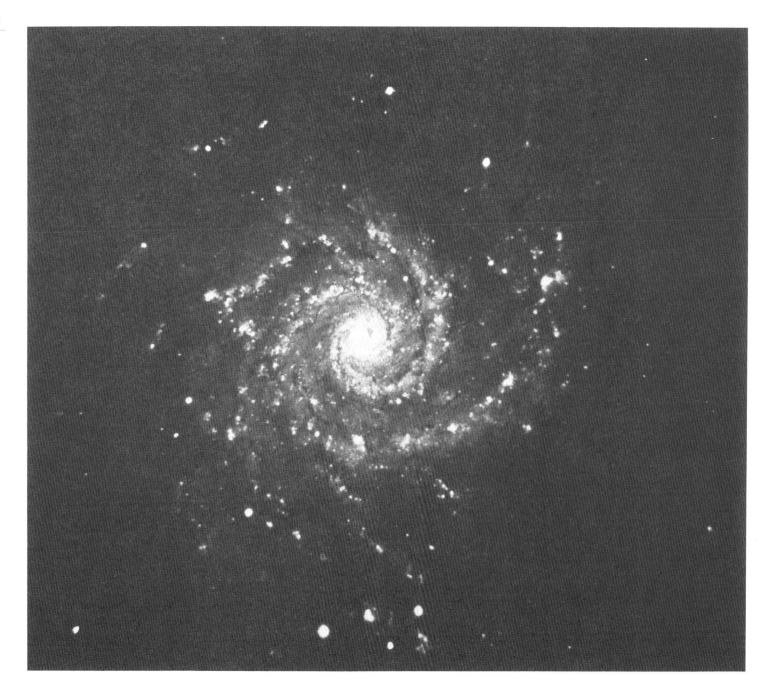

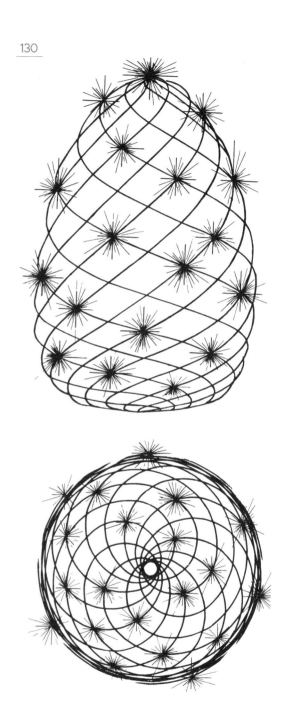

松果同樣以類似的模式展開。內有種子的鱗片沿著兩組立體螺旋的交叉點生長──如 DNA 分子般在三維空間中展開的螺旋線。在平面圖中，這些立體螺旋的螺旋線投影就像是縮小版的星系（圖 130　）。傑弗瑞松（Jeffrey pine）的松果（圖 131　）中，十三個螺旋朝一個方向移動，八個朝另一方向移動，非常近似黃金分割比例。

二十世紀初期，英國的庫克（T. A. Cook）出版一本有大量圖例的著作《生命的曲線》（*The Curves of Life*），內容是關於藝術和自然界處處可見的黃金分割比例。❺❽但他並未凸顯統合與分歧的悖論組合，而是只談分歧，彷彿統合必然意味著整齊劃一，幸好並非如此。大約同一時期出現的兩本美國著作，寇爾曼（Samuel Colman）與寇恩（C. Arthur Coan）合著的《自然界的和諧統合》（*Nature's Harmonic Unity*）及《比例形式》（*Proportional Form*）❺❾，也描述了黃金分割在自然界與藝術的和諧模式中扮演的角色。但這些著作只強調這些模式的統合。分歧與統合在自然界與藝術的所有和諧之中得到反合**連結**，這一點並未在這些書中受到凸顯，雖然那是他們所有例證都詳錄的真理。

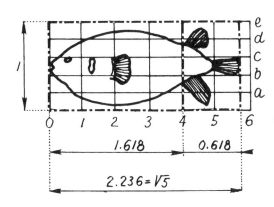

這些形狀的分歧因共
有與根音和聲等價相
對應的比例而統合

$1 : 1.618 = 0.618 : 1 = 0.618$

五度音程

$3 : 4 = 0.75$

四度音程

現實世界同時既統合又分歧。蒙田在十五世紀就觀察到：「由於沒有任何事件、沒有任何形狀全然地彼此相像，因而沒有什麼是全然地彼此相異……如果我們的臉孔不相似，我們就不可能分辨人與獸；如果我們的臉孔並非不相似，我們就不可能分辨人與人。」❻

自然界如何成就這看似不可能之事——創造出既相似又不相似、同時既統合又分歧的形式——這一點已由先前提過〔譯注：第五章注釋 40 和注釋 61〕的湯普森爵士（Sir D'Arcy Wentworth Thompson）「變形理論」（theory of transformation）所示證。❻借助於此一理論，一個物種的形狀可視爲源自另一個相關連物種的形狀。舉例來說，這位傑出作者從很常見的六斑二齒魨（*Diodon holocanthus*）形狀，推演出外觀非常不同的翻車魨（*Mola mola*）形狀，作法是將前者據以製圖的直角坐標網格，轉換爲對應但變形的曲線網格，剛好可以把翻車魨套進去（圖 132 ）。之所以能這麼做，是因爲正如作者所言：「有某種東西，某種屬於本質且無可爭辯的東西，是兩者共通的。」❻這個屬於本質的某種東西，或許可藉由比較這兩種形狀的基本比例加以發現：它們都是黃金分割比例的變體。六斑二齒魨剛好可以套進兩個互爲倒反的黃金矩形，而翻車魨可以套進兩個 3-4-5 三角形。

動物學家懷斯（Paul Weiss）在 1953 年就任美國科學促進會（American Association for the Advancement of Science）主席所發表的就職演說中，將有機自然界的分歧之統合詮釋爲秩序與自由的結合。此一結合之爲悖論，一如其爲反合：秩序與統合關乎設限，而分歧蘊含差異的自由。「生命卽秩序，但那是帶有寬容的秩序。」[63]

雪花已向我們顯示，無機自然界也可見此一原理。在單擺運動中亦可看到其他無機模式展示秩序與自由的原理。圖 133 的各種形狀是由諧波紀錄器製作：紀錄器有兩支單擺，其中一支裝上平板、另一支裝上筆，這樣就能記錄兩者的同步運動。當兩支單擺的擺長──決定兩支單擺的擺盪次數──完全沒有任何設限或相互關係，圖樣就變得混沌無序，像一團糾結亂纏的毛線（C）。然而，當擺長加以調整，使得擺盪次數彼此相關且可表成最簡整數比，則圖樣變得和諧，如 A、B 和 D 所示。單擺還是自由擺盪，但從兩邊迴圈形態的數目來看，這些線條反映了進行擺盪的單擺長度之間、因而也是擺盪次數之間的比例限制。[64]此處由重力產生的混沌線條與和諧線條之間的差異，可以和先前討論噪音與樂音之間的差異做類比。

諧波圖樣與某些貝殼形狀之間，有著令人好奇的相似性。圖 134 顯示鸚鵡螺殼的剖面，以及兩支等長但反向擺盪的單擺所產生的諧波圖樣。兩種圖樣的來源有別，但其從容優雅的線條之間有著相似性。這種相似性根源於一項事實：兩種模式，貝殼生長增量與單擺擺盪次數，皆由反合比例關係所創造。

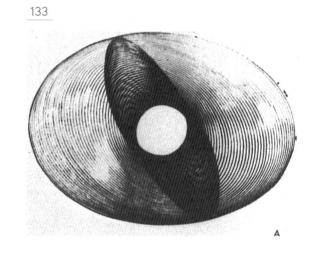

A

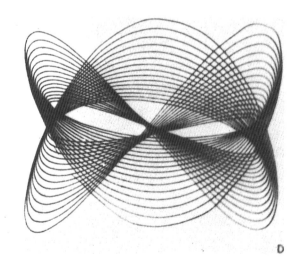

D

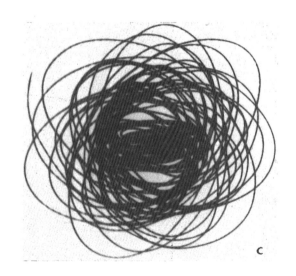

C

B

重力就是重量。藉其反合共有而高舉重物，是一種從容優雅。正是這看似毫不費力地擺脫重荷，以從容優雅、從而以其神聖意涵，令我們感覺迷人〔譯注：grace 除了從容優雅之意，在宗教中亦指三位一體的天主無拘束、自由地向人示愛的恩寵行動〕。《重力與恩寵》（*Gravity and Grace*）是在猶太裔法國哲學家西蒙・韋伊（Simone Weil）過世之後將其筆記編纂成書的書名，她在書中記錄令人心有所感的觀察：必要與美、秩序與自由、重力與恩寵、統合與分歧，是以哪些奇怪的方式，在自然界、也在人的命運中彼此相連。**65**

除了前文所述分歧統合的範例，接下來再多舉幾個昆蟲與人類世界的例子。

從甲蟲到蝴蝶

最大的昆蟲目是鞘翅目，甲蟲類的目。圖 135 所示為隨機挑選的品種，屬於不同的科或亞科，形狀全都不同，但都由環環相扣的各部位之間同一種比例關係所統合。此一作圖顯示，這些關係的變動範圍介於黃金分割比值 0.618 與畢氏三角形比值 0.75 之間。左下折線圖顯示如何以分歧多樣的方式近似這些比例關係。由於這些共有關係之故，這些甲蟲形狀的整體比例和細部連結，每一個都近似五度和四度音樂根音和聲的視覺等價。

擬食蟲虻（雙翅目）（圖 136 ）剛好可以套進兩個黃金矩形之內。這種蒼蠅的生長似乎是從胸部開始，往上、往下進行。黃金分割作圖以一系列越來越小的黃金矩形（陰影部分）顯示生長過程，前後接續的生長階段成黃金倒反關係。藉由波形和條狀圖解，以及數值表和圖例，闡明生長過程的和諧韻律。翅膀的形狀共有著軀體的基本比例關係。黃金矩形涵蓋了翅膀較窄的部分，而對應著翅膀寬度的正方形剛好把較寬的部分納入，正方形與矩形之間是倒反的「相鄰物關係」。

133　各式各樣的反合諧波模式
134　A. 諧波器畫出來的圖樣。B. 氣室分隔的鸚鵡螺殼剖面圖

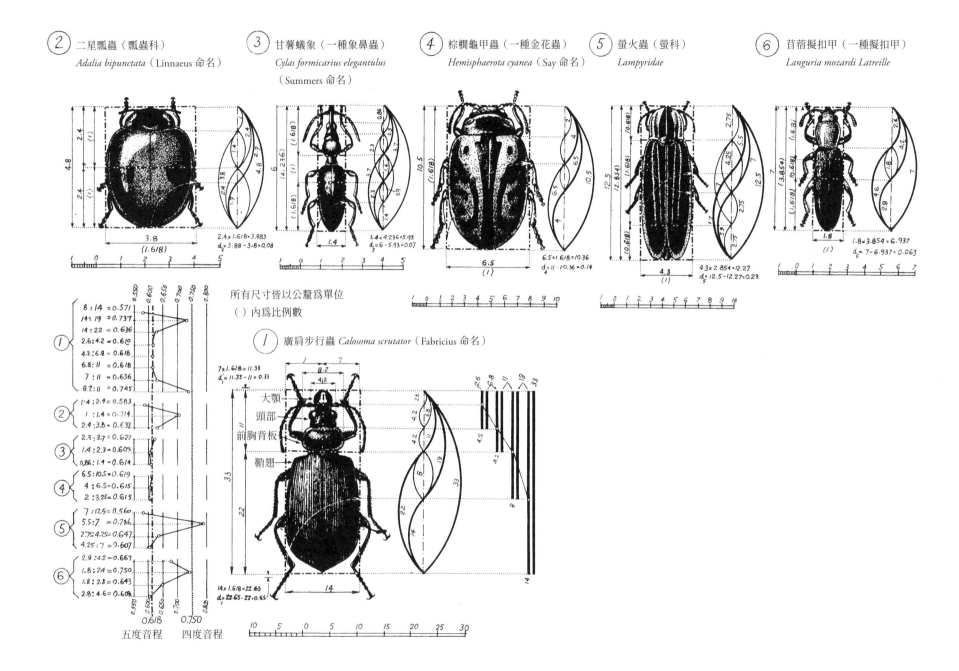

所有尺寸皆以公釐爲單位　（）內爲比例數

19.2 × 1.618 = 31.0665
d = 31.0665 − 31 = 0.0665

38.4

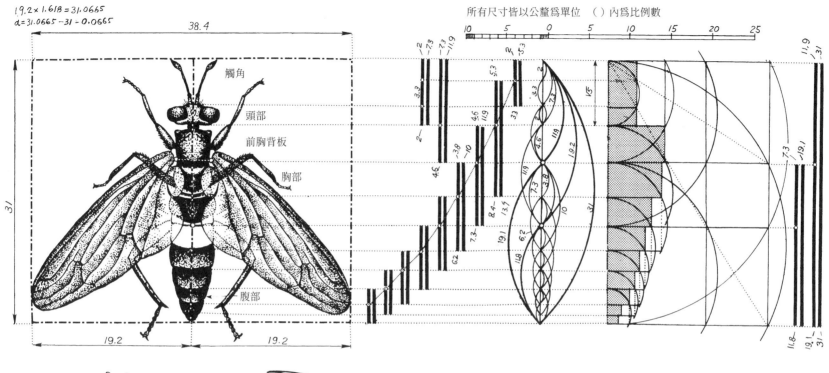

觸角
頭部
前胸背板
胸部
腹部

19.2　19.2

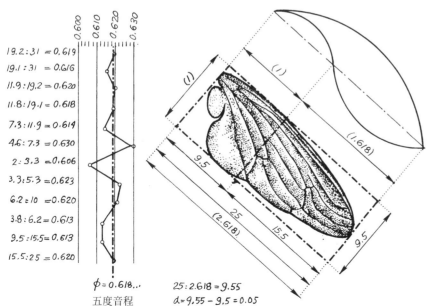

19.2 : 31 = 0.619
19.1 : 31 = 0.616
11.9 : 19.2 = 0.620
11.8 : 19.1 = 0.618
7.3 : 11.9 = 0.614
4.6 : 7.3 = 0.630
2 : 3.3 = 0.606
3.3 : 5.3 = 0.623
6.2 : 10 = 0.620
3.8 : 6.2 = 0.613
9.5 : 15.5 = 0.613
15.5 : 25 = 0.620

$\phi = 0.618...$
五度音程

25 : 2.618 = 9.55
d = 9.55 − 9.5 = 0.05

雖然蜻蜓、豆娘和晏蜓（蜻蛉目）看起來並不像蒼蠅，卻共有相同的基本比例限制。例如，常見蜻蜓的整體形狀可以乾脆俐落地套進單一黃金矩形之內（圖 <u>137</u>）。沿著軀體的縱軸，頭部、前胸背板、胸節腹節和翅膀的位置顯示與擬食蟲虻類似的相鄰物關係。此一關係連結了腹部最後一節與長長的尾端，而這個尾端的功能是將水分排出體外，從而藉「噴射推進」以提供飛行助力。**66**一般蜻蜓的後翅比例同於擬食蟲虻的翅膀，其窄端可套進一個黃金矩形之內，闊端可由一個與翅同寬的正方形涵蓋。較長的前翅剛好放進兩個黃金矩形加一個倒反矩形之內。

其他昆蟲的翅膀比例，如蜉蝣、蜜蜂、黃蜂、螞蟻、蟋蟀和蚱蜢，顯示類似的比例限制。更有甚者，同樣的翅膀形狀亦現蹤於動物王國之外，例如楓樹的翅果。圖 <u>138</u> 顯示四種隨機挑選的楓樹翅果。標本 **1** 的雙翅完全重疊，剛好套進一個黃金矩形加一個倒反矩形之內。標本 **2** 的雙翅剛好套進單一黃金矩形之內，雙翅合計最寬處位於其長度之黃金分割點上。標本 **3** 的右翅沿著黃金矩形的對角線生長，左翅則剛好可以套進一個黃金矩形加一個正方形之內，正方形的寬度對應著左翅全寬（就其在整個配置內所占位置而言）。標本 **4** 顯示更進一步的變異，兩翅都對應著 3:4 矩形的對角線。

對翅果一一加以個別考量，我們發現，**1A** 剛好可以套進兩個黃金矩形之內；**2A** 剛好套進對應其寬度的一個黃金矩形加一個正方形之內；**3A** 可以套進兩個黃金矩形加一個倒反矩形；而 **4A** 可以套進與翅同寬的兩個黃金矩形加一個正方形之內。這些標本的全形都被多個黃金矩形框住，而翅果本身每一顆都伸展到其中一個黃金矩形的長度黃金分割點上。

蝴蝶（鱗翅目）是出了名的多樣又美麗。蝴蝶翅膀的比例因品種而異，但在這些分歧之中仍有統合，這種統合是由我們先前觀察到的相同比例限制，加上與八度／全音程對應的 1:2 = 0.5 比例所創造。

這裡展示的每一種蝴蝶，都做了六種基本比例關係的檢視：翅膀全寬或半寬（**2A** 或 **A**）與翅膀高度（**B**）之比；蝶身長度（**C**）與翅膀總高（**B**）之比；蝶身長度（**C**）與翅膀全寬或半寬（**2A** 或 **A**）之比；後翅長度（**E**）與前翅長度（**D**）之比；前翅寬度（**G**）與自身長度（**D**）之比；以及後翅寬度（**F**）與自身長度（**E**）之比。

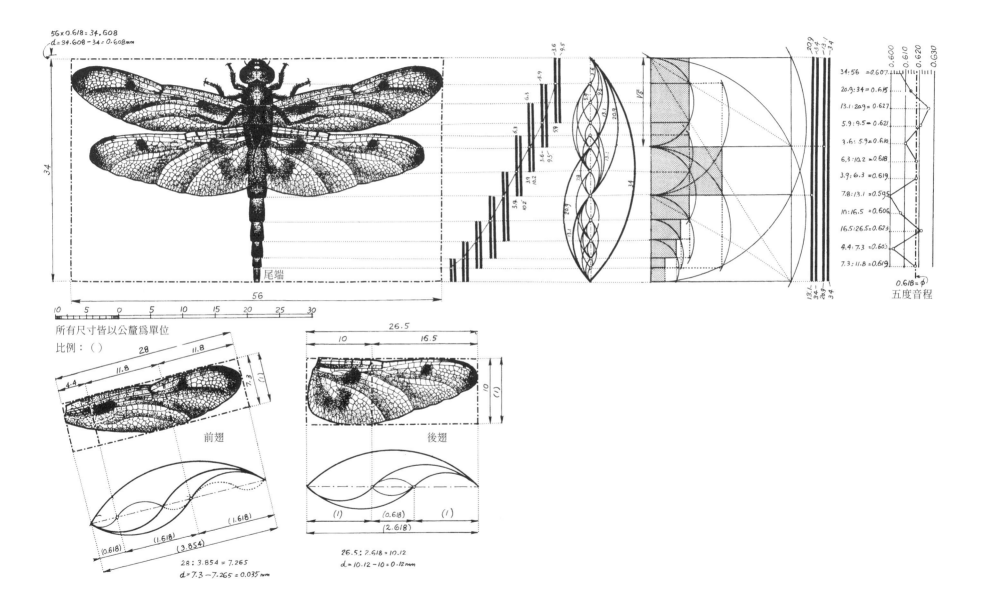

$56 \times 0.618 = 34.608$
$d = 34.608 - 34 = 0.608mm$

尾端

34

56

10 5 0 5 10 15 20 25 30

所有尺寸皆以公釐為單位
比例：（ ）

28

11.8

11.8

4.4

7.3

前翅

(0.618) (1.618) (3.854) (1.618)

$28 : 3.854 = 7.265$
$d = 7.3 - 7.265 = 0.035\,mm$

26.5

10 16.5

10

後翅

(1) (0.618) (1)
(2.618)

$26.5 : 2.618 = 10.12$
$d = 10.12 - 10 = 0.12\,mm$

34:56 =0.607
20.9:34 =0.615
13.1:20.9 =0.627
5.9:9.5 =0.621
3.6:5.9 =0.610
6.3:10.2 =0.618
3.9:6.3 =0.619
7.8:13.1 =0.595
10:16.5 =0.606
16.5:26.5 =0.623
4.4:7.3 =0.605
7.3:11.8 =0.619

0.600 0.610 0.620 0.630

$0.618 = \phi$

五度音程

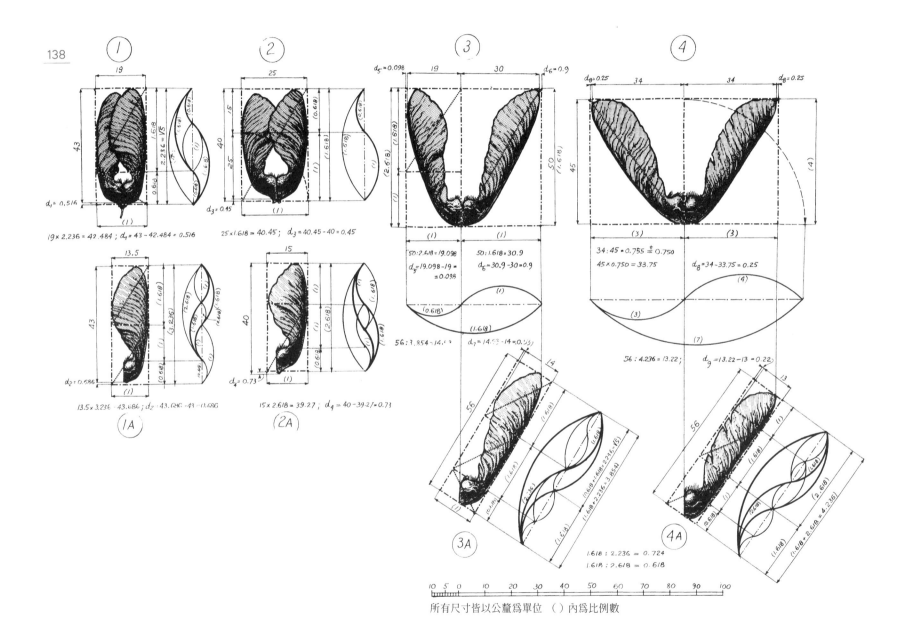

所有尺寸皆以公釐為單位　（　）內為比例數

圖 139 所示為加州絹蝶（*Parnassius clodius*）的品種，屬於鳳蝶科：後翅帶有圓形紅斑且環繞翅緣有新月形暗紋的淡灰色蝴蝶。這套圖顯示蝶身長度與翅膀總高之間（**2**）、前翅寬度與長度之間（**5**）的八度／全音程關係。近似五度音程和聲的是蝶身長度與翅膀半寬（**3**）之比，四度音程則出現在三種關係之中：翅膀半寬與翅膀高度（**1**）之比、後翅長度與前翅長度（**4**）之比，以及後翅的寬度與長度（**6**）之比（圖中以 **d** 標示精準數學比例與實際比例之差）。

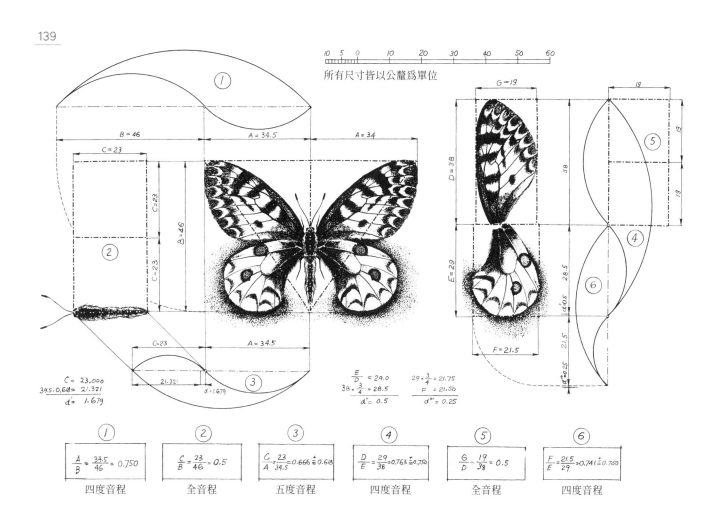

圖 140 呈現烏樟鳳蝶（*Papilio troilus*）的腹側圖。這是一種美麗的大型蝴蝶，屬於鳳蝶科，其翅膀看似由暗色花邊交織而成，後翅伸長爲其特徵，這也是其名由來，使得後翅和前翅一樣長。我們在蝶身長度與翅膀半寬的關係（**2**）中找到全音程等價，而四度音程則將翅膀半寬與翅膀高度關聯起來（**1**）。這個標本裡有三種五度音程關係：一種在蝶身長度與翅膀高度之間（**3**），另外兩種在每一片翅膀的寬度與長度之間（**5** 和 **6**）。

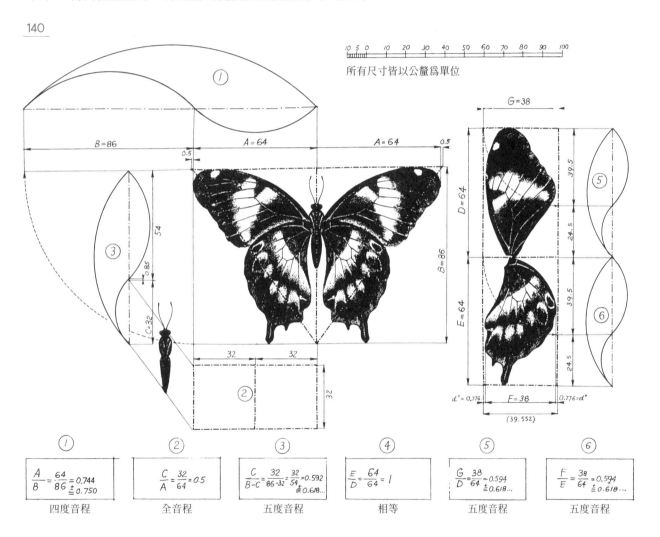

所有尺寸皆以公釐爲單位

①	②	③	④	⑤	⑥
$\frac{A}{B}=\frac{64}{86}=0.744$ $\fallingdotseq 0.750$	$\frac{C}{A}=\frac{32}{64}=0.5$	$\frac{C}{B-C}=\frac{32}{86-32}=\frac{32}{54}=0.592$ $\fallingdotseq 0.618...$	$\frac{E}{D}=\frac{64}{64}=1$	$\frac{G}{D}=\frac{38}{64}=0.594$ $\fallingdotseq 0.618...$	$\frac{F}{E}=\frac{38}{64}=0.594$ $\fallingdotseq 0.618...$
四度音程	全音程	五度音程	相等	五度音程	五度音程

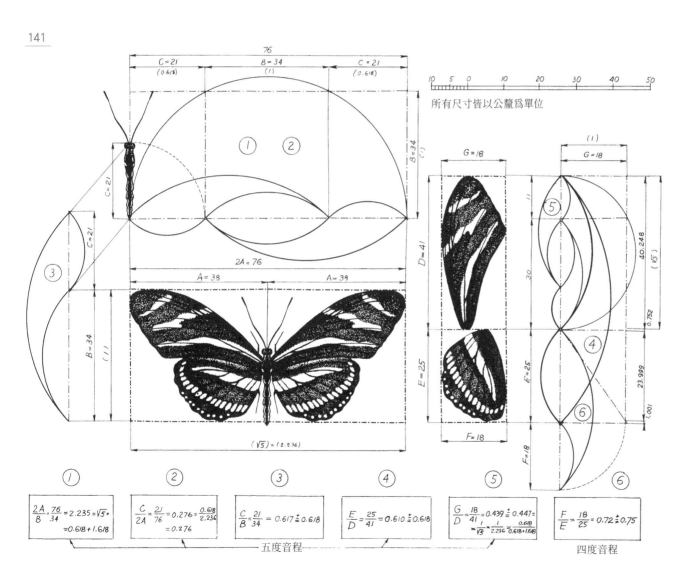

黃條袖蝶（*Heliconius charithonia*）
（圖 141 ）屬蛺蝶科袖蝶屬，深棕色
帶明黃條紋。牠有伸長的前翅，剛好
可以套進由兩個互為倒反的黃金矩形
構成的 √5 矩形之內。同樣這個比例
的放大版，涵蓋了這種蝴蝶的全形。
這個標本的 21 毫米體長和 34 毫米翅
膀全寬，對應著費波那契數，具現了
五度音程和聲的分歧多重性（見 **1**、
2、**3**、**4**、**5** 圖）。後翅比例近似 3:4
= 0.75，四度音程的視覺等價。

在自然界的繁多分歧之中看見這樣
的統合，真是令人嘆為觀止，每一個
品種自由發展其獨特性，卻藉由共有
簡單、反合且和諧的相同比例限制，
全都統合起來。蝴蝶飄舞、蜻蜓衝
刺，而蜜蜂群擁。異特龍一定是以沉
重而笨拙的步態移動，不同於馬的從
容馳騁、蟹的慢速爬行，以及蛙的突
然蹦跳。每一個都是如此獨特，且與
楓樹翅果、雛菊和向日葵如此不同，
但全都藉由共有音樂根音和聲的比例
限制而統合在一起。這種分歧之統
合，也延伸至人類解剖構造的比例，
如接下來的例子將呈現的。

人體的和諧

　　對人體比例的覺察，在各個年代差異甚大。最早提及人體比例的書寫文件之一，是一世紀的羅馬建築師暨作家維特魯威（Marcus Vitruvius Pollio）。他在其著作《建築十書》（*The Ten Books on Architecture*）一開頭就建議，神殿爲求宏偉壯麗，其建造應類比美形人體，並說這其中有著各個部位的完美和諧。❻❼下一章將會看到維特魯威更多關於神殿的想法。現在我們關注的，是他關於和諧人體比例的例子。在這些例子當中，他提到美形男子的身高等於他兩臂外伸的展幅，這兩個相等尺度形成一個涵蓋整個身體的正方形，手腳則觸及以肚臍爲中心的圓。

　　人體與圓及正方形的這種相關性，是建立在「化圓爲方」（squaring the circle）這個令古代人著迷的原型觀念上，因爲這兩種形狀被認爲是完美、甚至神聖的，圓形一向被當成天體軌道的符號，正方形被當成大地「四平」八穩的表徵。兩者綜合於人體之內，這在符號模式的語言中，意味著我們的內在統合了天與地的分歧，這是許多神話與宗教共有的觀念。

142

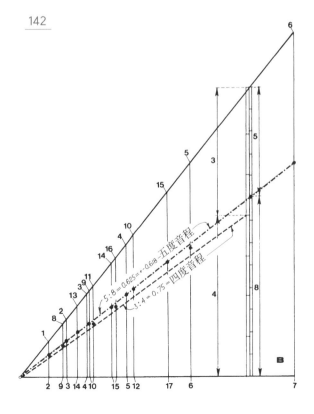

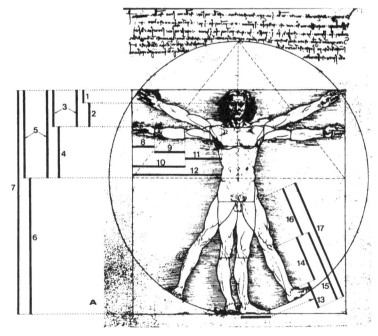

$1:2 = 2:3 = 3:4 = 4:5 = 5:6 = 6:7 = 7:8 = 8:9 = 0.618^{\pm}$
$9:10 = 10:11 = 11:12 = 12:13 = 13:14 = 14:15 = 15:16 = 16:17 =$

當文藝復興時代重新發現希臘羅馬的這個古典殘遺，達文西以自己著名的作圖，演示了此一觀念的維特魯威版（圖 142 ）。這裡在其作圖之外增加的條狀圖解和三角圖解，顯示這個軀體的各相鄰部位如何共有著落在黃金分割與畢氏三角這個區間內的比例。達文西和文藝復興時代許多大師一樣，很認真地學習和諧比例，並闡揚數學家帕喬利（Fra Luca Pacioli）於 1509 年出版、探討黃金分割的著作：《神聖比例》（*Divina Proportione*）（圖 143 ）。達文西以可資銘記的文辭，總結了他對良好比例的研究：「……每一局部都傾向與全體統合，從而得能脫卻其不完備。」

143

142　達文西加入黃金比例來詮釋維特魯威
143　《神聖比例》作者帕喬利與學生

人體的分歧局部具有與全體統合的傾向，這也令另一位文藝復興時代的偉大畫家杜勒（Albrecht Dürer）著迷，他出版了數卷關於人體比例的著作。他的理論包括和諧尺度的運用，如圖 <u>144</u> 所示，搭配兒童與男人身體的作圖來闡明這種種關係。

<u>144</u>

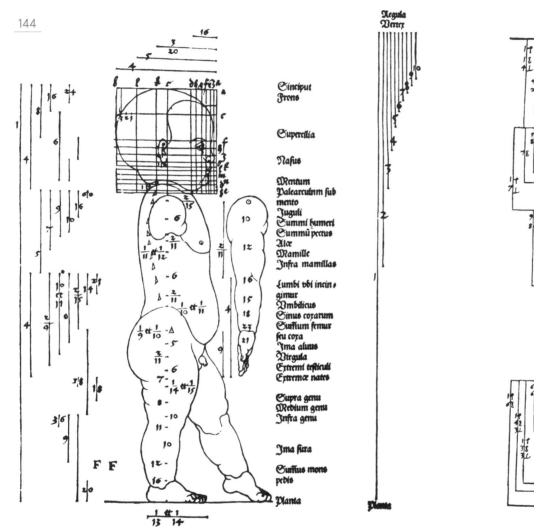

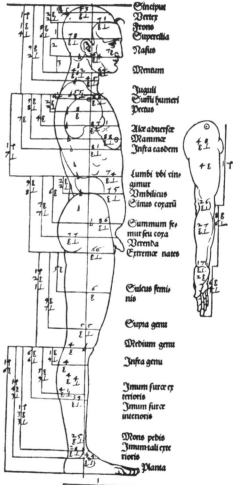

音樂的根音和聲——依照重見天日的畢氏學派概念——與人體良好比例相對應，因而在建築中也應加以遵循，這種想法成了文藝復興時代大師們的主流觀念。文藝復興之後，這些關於人體和諧的觀念轉向神祕論，且因為對猶太神祕主義傳統卡巴拉（Kabbalah）的研究而得到強化，這支傳統因古代希伯來文件有了拉丁譯本而開始可供援引。英格蘭人弗拉德（Robert Fludd）把人描繪成一個微觀界，和宇宙這個宏觀界統合在一起，綜合了暗黑、塵世的潛質與光亮、天界的潛質，調成宇宙的音樂和聲，如同一把單弦琴從大地伸向天際（圖 145 ）。**68**

145

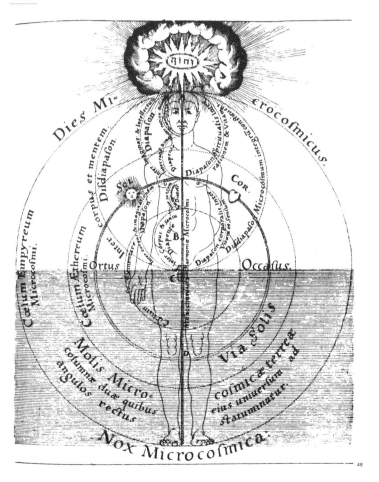

145 弗拉德的《兩種宇宙史》（*Utriusque Cosmi Historia*）書中圖例

爾後的啟蒙與理性主義年代對這種神祕觀念頗有微詞。畫家霍加斯（William Hogarth）認為，主張眼睛所見的美與耳朵所聽的和諧之間有對應，這是一個「奇怪的概念」。蘇格蘭哲學家休謨（David Hume）強調，美存在於觀者的眼中，完全是主觀的。英格蘭人柏克（Edmund Burke）說：「沒有哪兩樣東西，會比人和房子、廟宇，更不相像、更無法類比了。」到了十九世紀末，英國維多利亞時代藝術家暨評論家拉斯金（John Ruskin）斷言：「比例之於音樂，就是要多少有多少的曲調，而發明美的比例這件事，必須交付給藝術家的靈感。」❻❾

圖 146 和圖 147 是根據筆者對人類骨架的測量，加上蒐集自活人模特兒測量和解剖學教科書的資訊整合而成。所有尺寸都是美國政府人口普查統計的平均體格成年人尺寸。

女性人形的作圖顯示，除了以肚臍為中心的圓之外，高舉的雙臂與外伸的雙腿觸及了另一個圓。這個新圓的圓心接近整個身體的重心，幾乎是脊柱從薦骨上冒出來的那個點，就像蛙一樣。這個圓比維特魯威的圓和達文西的圓稍微大了點，因為這兩個圓指涉的都是腳底著地的人形，排除了腳本身的長度，而現在這個作圖包含了腳的長度，圖中的腳像芭蕾舞者一樣完全伸直。

圖 146 和圖 147 的作圖再次顯示人體各部位如何共有相同的比例限制。因此，手、臂與軀幹（還有骨盆的脊椎起點）的長度關係，為頭與頸、軀幹、腿、腳的關係所共有，就像那匹純種馬的情況。整個人骨結構剛好可以套進三個黃金矩形加一個倒反矩形之內，最後這個倒反矩形涵蓋了頭部（見附錄一和附錄二）。

我們與植物、動物所共有的統合，又一次地見諸此一事實：我們的成長，就像動植物的生長，似乎是從單一的中心點開展出來，以我們來說，是在薦骨的頂端，就像蛙一樣。可以回想一下，雛菊和向日葵的螺旋亦開展自花心。

由於薦骨在動物體內的中心位置，古代人把獻祭動物的薦骨看得格外神聖，由此而得其名：os sacrum，拉丁文，即「神聖之骨」（sacred bone）。它是通過外伸各端點之圓的圓心，如圖 146 和圖 147 的骨架所示，也是整個身體的重心。

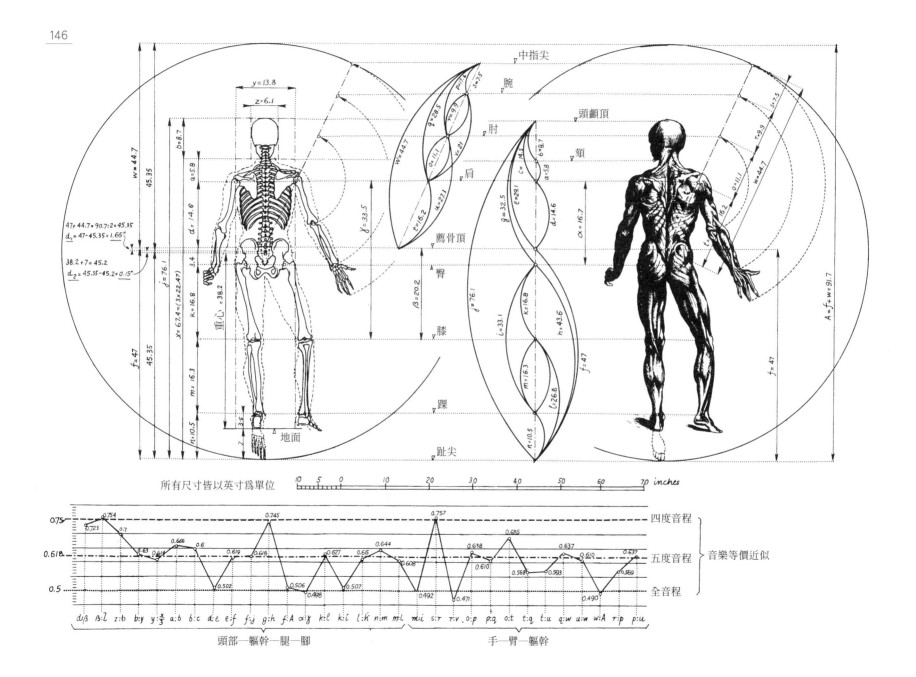

所有尺寸皆以英寸爲單位

頭部─軀幹─腿─脚　　　　　手─臂─軀幹

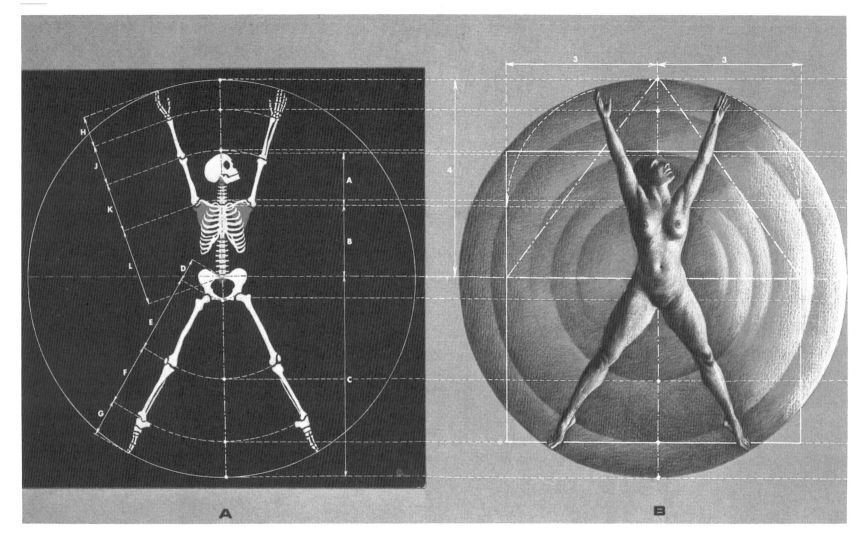

A B

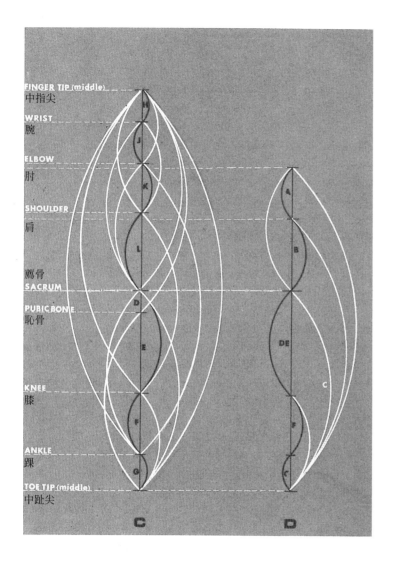

FINGER TIP (middle)
中指尖

WRIST
腕

ELBOW
肘

SHOULDER
肩

薦骨
SACRUM

PUBIC BONE
恥骨

KNEE
膝

ANKLE
踝

TOE TIP (middle)
中趾尖

人體解剖構造中的分歧統合還有更進一步的例子，就是兩性骨骼結構尺寸各種分歧多樣的比例之間令人驚奇的對應，如附錄一的比較表所示。圖 148 顯示，高大、中等、矮小的女性**和**男性所有相應的縱向尺寸，往往會落在各個共軸圓（coaxial circle）上。

圖 148 的波形圖解是把先前看過的圖解加以簡化的版本，各比例對應著附錄一和附錄二的比例。這些波形模式的統合趨向如此顯著，幾乎是一模一樣，看似同一個移動模式的頻閃（stroboscopic）影像。這些韻律波形讓人聯想到單擺模式從容優雅的擺盪迴圈，以及雛菊花心模式的生長階段如扇子般疊合。附錄一的折線圖顯示與音樂根音和聲各種不同的近似程度。這個折線圖可以看成是一種人體寂靜和聲的樂譜，抑或是這首單一主題的歌曲各式各樣的變奏。

雖然女性與男性的身體分歧這麼大，女人與男人仍然是依其幾乎完全一致的解剖比例而統合，至少是就他們的骨骼長度而言。唯一的差別是女性骨架的測量要做一項一般性校準，以及骨盤帶加寬。

我們終於在整體身軀和分歧部位之間的比例和諧中，發現令人驚奇的統合。圖 149 所示為一隻男人的手，從 X 光片上描下來。儘管這隻手因為關節炎有點變形，在其軸線上排列整齊的骨骼長度顯示，所有關節都會落在各個共軸圓上。波形圖解的呈現法凸顯了這些比例的統合韻律。手是一個微觀界，映射出身體這個宏觀界。手自腕部長出，猶如脊椎自薦骨長出，亦猶如翅膀自蝴蝶長出，或如花葉自其主莖長出。

「美是所有局部之和諧與協和（concord），而且要以這種方式才能做到：不能增、不能減、不能改，除非要讓它變糟。」**⑦**這是文藝復興時代另一位大師阿爾伯蒂（Leon Battista Alberti）的用詞，他是一位建築師，也是一部建築名著的作者〔譯注：指《論建築》（De re aedificatoria）一書〕。

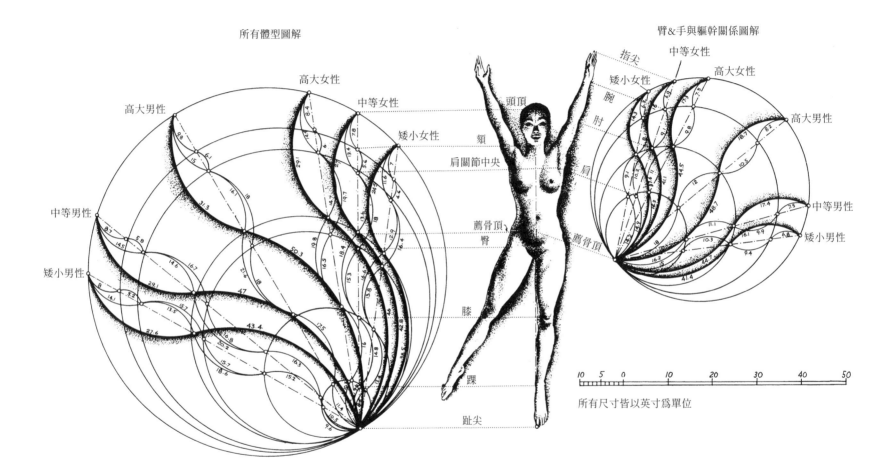

所有體型圖解

臂&手與軀幹關係圖解

高大女性
中等女性
矮小女性

高大男性
中等男性
矮小男性

指尖
中等女性
矮小女性
高大女性

高大男性
中等男性
矮小男性

腕
肘
肩

頭頂
頷
肩關節中央

薦骨頂
臀

膝

踝

趾尖

薦骨頂

10 5 0 10 20 30 40 50

所有尺寸皆以英寸爲單位

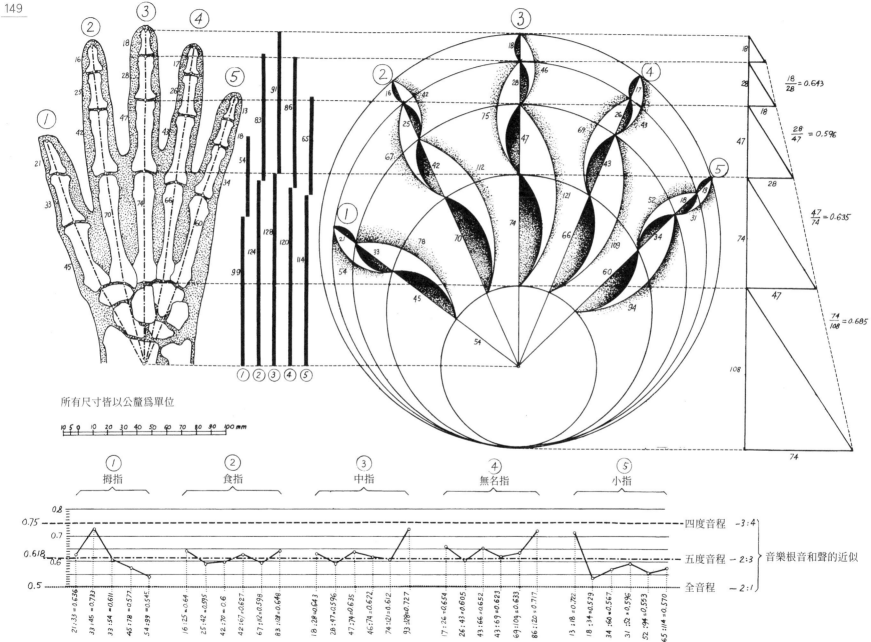

所有尺寸皆以公釐爲單位

10 5 0 10 20 30 40 50 60 70 80 90 100 mm

$\frac{18}{28} = 0.643$

$\frac{28}{47} = 0.596$

$\frac{47}{74} = 0.635$

$\frac{74}{108} = 0.685$

拇指 ① 食指 ② 中指 ③ 無名指 ④ 小指 ⑤

四度音程 — 3:4

五度音程 — 2:3 音樂根音和聲的近似

全音程 — 2:1

21:33=0.636
33:45=0.733
33:54=0.611
45:78=0.577
54:99=0.545

16:25=0.64
25:42=0.595
42:70=0.6
42:67=0.627
67:112=0.598
83:128=0.648

18:28=0.643
28:47=0.596
47:74=0.635
46:74=0.622
74:121=0.612
93:128=0.727

17:26=0.654
26:43=0.605
43:66=0.652
43:69=0.623
69:109=0.633
86:120=0.717

13:18=0.722
18:34=0.529
34:60=0.567
31:52=0.596
52:94=0.553
65:114=0.570

人體有此種和諧與協和的潛能。舉例來說，這在技藝高超的芭蕾舞者從容優雅的動作中明顯可見（圖 150 ）。《美國傳統英語詞典》（*The American Heritage Dictionary*）對 grace（從容優雅）這個字的第一個定義是：「動作、形式或比例看似毫不費力的美或魅力。」芭蕾當然絕非毫不費力，其他形式的藝術也一樣，但在芭蕾動作中，有著看起來如奇蹟般輕而易舉的自由自在。這種自由自在有賴於秩序，謹守本分的秩序為所有偉大成就做好準備且使之長存。

這種芭蕾秩序的奧祕之一，就是把整個身體的重量撐在僅僅一個點上：位於薦骨、靠著趾尖之上一條伸直的腿加以托高的身體重心。生長、重力與從容優雅，匯聚於我們薦骨的一個點上，是銘記於我們骨頭之中的限制之力。

西蒙・韋伊，前面曾提過她關於恩寵與重力的思想，她在另一本筆記中寫道：「有些事物極其之小，在某些條件下以斬釘截鐵之勢運作著。沒有哪一種質量，重到不存在一個已知點與之相等；因為質量內部只要有一個點得到支撐，若這個點就是重心，質量就不會落下。」她還寫道──這是在納粹占領法國的日子裡寫下──「在這世上，殘暴的力量並非至高無上⋯⋯。至高無上的⋯⋯是限制⋯⋯。每一種肉眼可見、可觸而知的力量，皆受一不可見的限制所支配，永不得超越。海上的波浪越湧越高，卻在某一個點⋯⋯受阻而被迫下降⋯⋯。那就是每一次我們被世界之美深深打動時，囓咬我們內心的那個真理。那就是在《舊約》美而純粹的篇章、在畢氏學派及眾賢哲輩出的希臘、在出了老子的中國、在印度教典籍、在埃及遺跡，以無與倫比的喜悅腔調迸發而出的真理。」**⓱**

這些字句中的真理，一直是本書的主要靈感之一。這些字句揭示了從容一詞的另一種傳統意涵：從所有存在之物的關連中湧現的憐憫，以及神聖的愛之稟賦。

芭蕾舞者那肉眼可見的從容，是不可見的另一種從容之象徵：存在於每一個人類之中的和諧與美之潛能，因為不只是技藝高超的舞者，而是我們所有人，在生理和精神的意義上，都有一個內在的中心──薦骨。也存在著失調與疾病，這證明了自然界對於分歧與自由的容忍，而這種容忍有時非常寬宏大量。阿爾伯蒂的說法適用於生活藝術，亦適用於其他藝術：增得太多、減得過頭，同樣會造成傷害。過多的安逸奢華，與生活必需品太過缺乏，對我們與生俱來的美所造成的毀壞一樣嚴重。正如柏拉圖在《饗宴》（*Symposium*）一書中告訴我們的，和諧與從容誕生自豐足與貧乏的聯姻。對西方和遠東的經典藝術所做的比較研究，更強化了這項觀點。

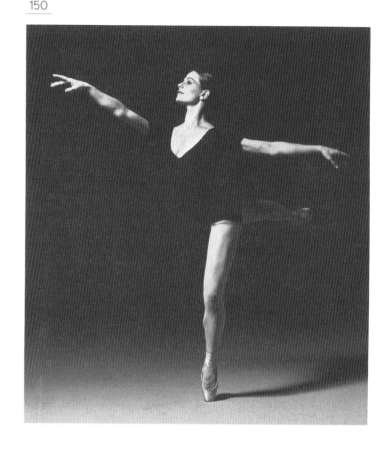

第 7 章　古希臘與俳句

人作爲尺度

東西方的藝術形式大相逕庭：比較看看希臘的阿波羅雕像與西藏的佛像、帕德嫩神殿與佛塔，或是古羅馬詩人維吉爾（Virgil）的史詩與日本的俳句。但東方與西方的藝術眞正相合之處，卻也揭示了人類在表面分歧之外的深層統合。

「人是萬物的尺度」，語出西元前五世紀希臘哲學家普羅塔哥拉斯（Protagoras）。當我們看著出色的希臘雕像，這句雋語變得可觸而知。

持矛者多利佛羅斯（Doryphoros）（圖 151 ）雕像亦是在西元前五世紀，由波利克雷托斯（Polycleitos）創作，此人以撰寫過一部關於人體比例、現已佚失的名著而受人稱道。這座雕像的黃金分割作圖顯示有兩組互爲倒反的黃金矩形，長皆爲 $\sqrt{5}$：大的那一組涵蓋整個身體，膝蓋和胸部位於黃金分割點上；小的那一組從頭頂延伸到生殖器。肚臍位於總高的黃金分割點上，生殖器位於至下巴（頦）高度的四三拆分點上。古希臘城市昔蘭尼（Cyrene，位於今利比亞）的愛與美之女神阿芙蘿黛蒂（Aphrodite）雕像（圖 152 ），雖然頭部不幸佚失，我們還是可以在這座雕像中辨識出類似的和諧長度關係。

睡神希普諾斯（Hypnos）（圖 153-A ）和健康女神、也就是畢氏學派守護女神許癸厄亞（圖 153-B ）的頭像，皆成於西元前四世紀，其縮圖共有相同的比例限制，而這些限制連結了昔蘭尼的阿芙蘿黛蒂與多利佛羅斯的軀體。這兩個頭像旁的比例尺和波形圖解顯示，從頭頂到下巴，五官之間的垂直距離共有相同的簡單數值關係，而這些關係先前在種種活物形體中皆有發現。希臘人認爲，人類以其所受之種種限制，有能力反映出被設想成神性的、不受限制的和諧與美。人因此被稱爲萬物的尺度。

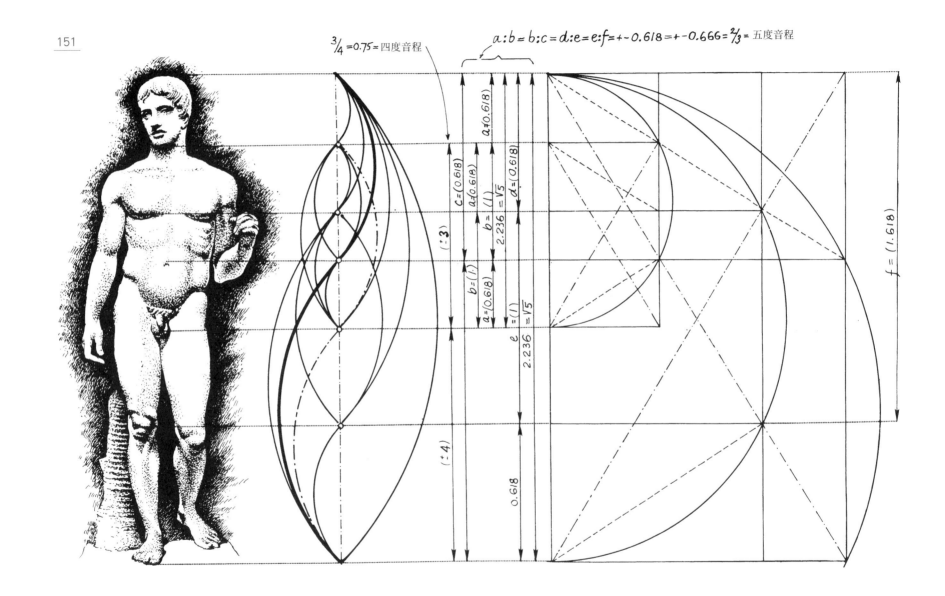

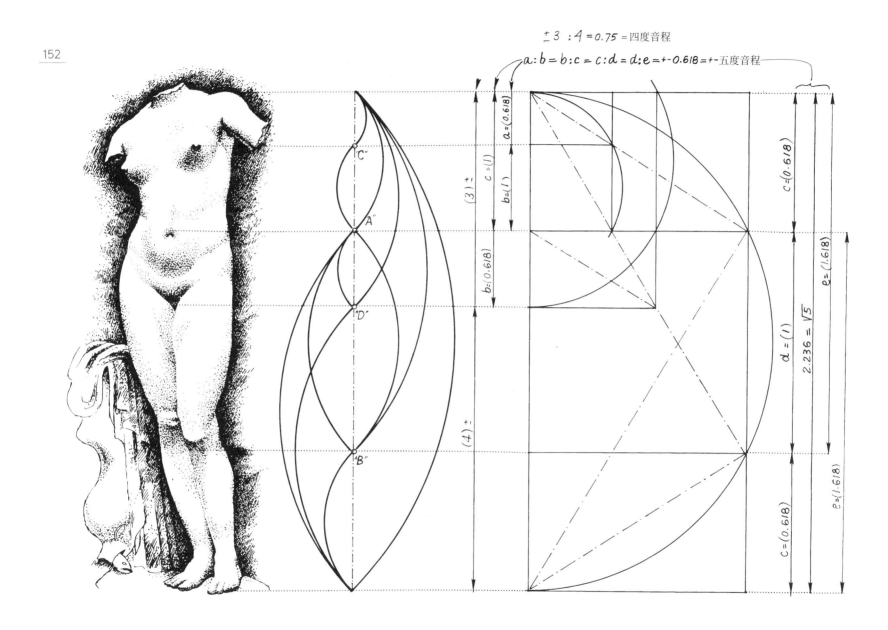

$\pm 3 : 4 = 0.75 = 四度音程$

$a:b = b:c = c:d = d:e = +-0.618 = +-五度音程$

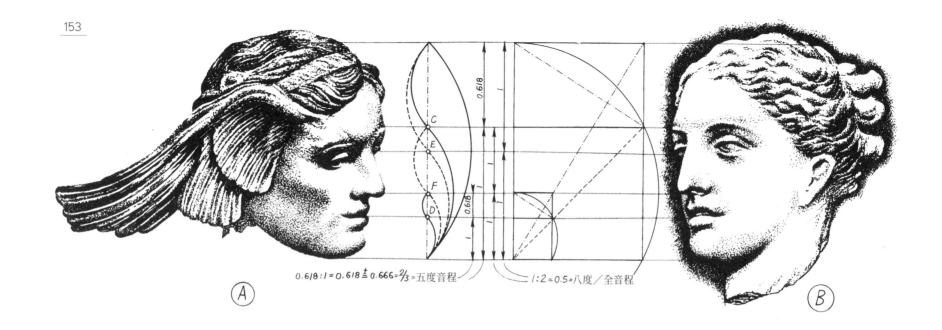

　　其實，前一章提過的羅馬建築師維特魯威告訴我們，古希臘人甚至按照人的比例來配置他們的神殿。維特魯威據此建議，神殿的長度應當是寬度的兩倍，而且開放式門廊（pronaos）與封閉式內殿（cella）應成 3-4-5 的關係（3 為門廊的深度、4 為寬度、5 為內殿的深度）。圖 154 顯示，這些比例關係對應著音樂和聲。

　　維特魯威還提供其他許多推薦的神殿比例，全都依據希臘範型，例如柱間距及適當柱高，兩者皆以柱子直徑表示。像這種為了表示整體結構比例而選用的元素（就像人體比例以腳尺表示），稱為**模組**（module），這是一個將會在整個建築史中扮演重要角色的概念。**72**

　　他推薦的神殿比例可見於兩個例子，分屬兩種不同的風格：雅典的帕德嫩神殿（西元前五世紀）（圖 155 ）代表的是多立克柱式（Doric order），古希臘城市普里耶涅（Priene）的雅典娜神殿（西元前四世紀）（圖 156 ）體現的是愛奧尼亞式（Ionic）。這些柱子示範了兩種式

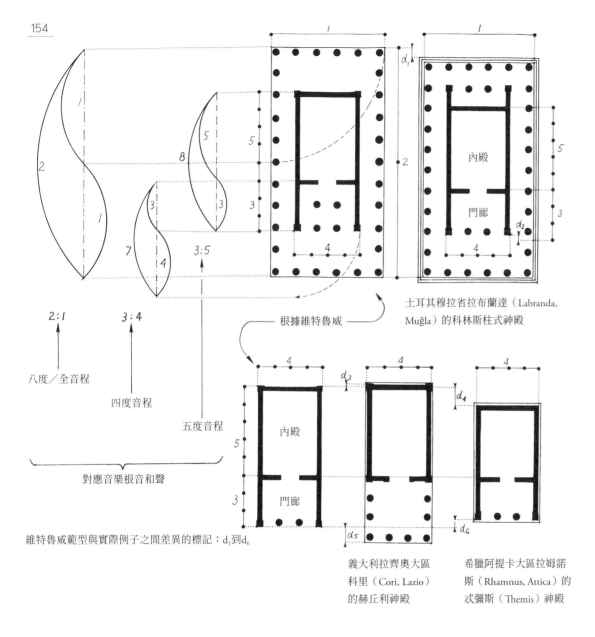

2:1
八度／全音程

3:4
四度音程

3:5
五度音程

對應音樂根音和聲

維特魯威範型與實際例子之間差異的標記：d₁到d₆

根據維特魯威

土耳其穆拉省拉布蘭達（Labranda, Muğla）的科林斯柱式神殿

義大利拉齊奧大區科里（Cori, Lazio）的赫丘利神殿

希臘阿提卡大區拉姆諾斯（Rhamnus, Attica）的忒彌斯（Themis）神殿

樣的差異：多立克比較穩固，愛奧尼亞比較纖細。帕德嫩神殿柱高是柱子基座寬度的五倍半，柱頭（capital）包括安放在某種形體上的簡單方形石版（頂版〔abacus〕），這種形體的輪廓被形容成像是張開的手（柱帽〔echinus〕）。雅典娜神殿的柱高是柱子基座寬度的九倍，而且愛奧尼亞式柱頭有兩個貝殼狀的渦形裝飾增色生輝。

帕德嫩神殿的主要立面剛好套進單一一個躺平的黃金矩形，雅典娜神殿則聳立在兩個豎立的黃金矩形之內。上部結構與支柱加階梯之間的關係，在兩種變體中共鳴著相同的比例。帕德嫩神殿的柱頭頂端接近總高的黃金分割點，雅典娜神殿的這個點則對應著兩個互為倒反的黃金矩形之共邊。帕德嫩神殿兩支角柱的中心線、地盤線和柱頂楣構頂端，形成一個 √5 矩形，內含兩個互為倒反的黃金矩形，而雅典娜神殿三支相鄰柱子的中心線圍成一個黃金矩形（見立面圖中的鏈狀對角線）。

柱列本身含有比例韻律，柱子與柱間距代表「強弱元素的反復再現」，這是韻律的標準定義之一。帕德嫩神殿的前列柱與七個柱間距體現了畢氏三角形的 3:4 比值及對應的四度音程音樂和聲，還有黃金比例或五度音程和聲的近似。雅典娜神殿列柱的 2:3 和 3:5 關係，則近似五度音程根音和聲。

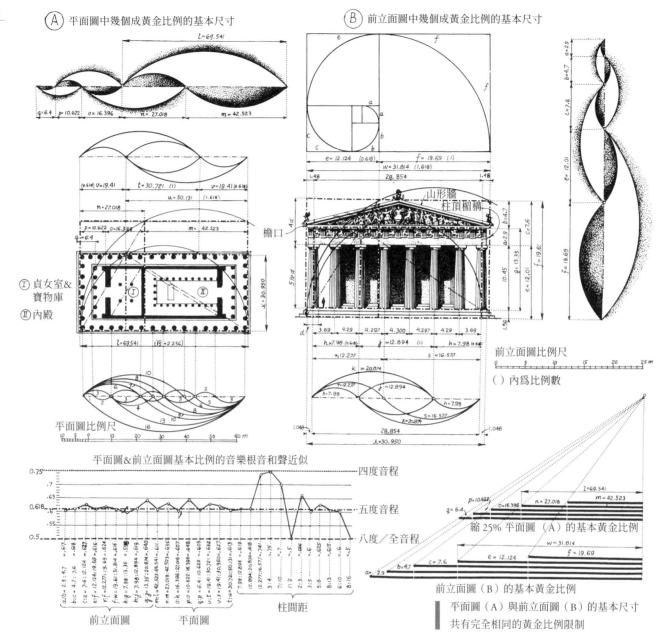

Ⓐ 平面圖中幾個成黃金比例的基本尺寸

Ⓑ 前立面圖中幾個成黃金比例的基本尺寸

The Power of Limits

山形牆
柱頂稍稱
簷口

Ⅰ 貞女室＆
寶物庫
Ⅱ 內殿

平面圖比例尺

前立面圖比例尺

（）內為比例數

平面圖＆前立面圖基本比例的音樂根音和聲近似

四度音程
五度音程
八度／全音程

前立面圖　平面圖　柱間距

縮 25% 平面圖（A）的基本黃金比例

前立面圖（B）的基本黃金比例

平面圖（A）與前立面圖（B）的基本尺寸
共有完全相同的黃金比例限制

Ⓐ 縮尺 ¾ 平面圖的基本黃金比例

$$l:m = m:n = n:o = o:p = p:q = q:r = \pm 0.618$$

前立面圖的基本黃金比例 Ⓑ

$$a:w = b:a = c:b = e:c = f:e = g:f = k:j = j:h = +-0.618...$$

平面圖比例尺

立面圖比例尺

（ ）內爲比例數

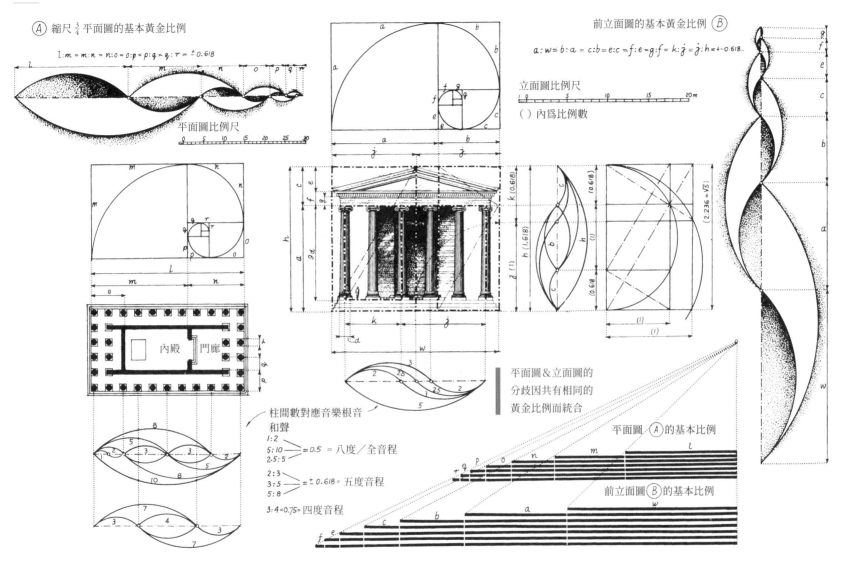

內殿　門廊

柱間數對應音樂根音
和聲

1:2
5:10 ——— =0.5 ＝八度／全音程
2.5:5

2:3
3:5 ——— =± 0.618 ＝五度音程
5:8

3:4=0.75＝四度音程

平面圖 Ⓐ 的基本比例

前立面圖 Ⓑ 的基本比例

平面圖＆立面圖的
分歧因共有相同的
黃金比例而統合

列柱底下的韻律圖解顯示，建築物的長邊上也隱伏著根音和聲的等價。雅典娜神殿的長度大約是寬度的兩倍，這證實了維特魯威的說法，並體現 1:2 的八度／全音程和聲。帕德嫩神殿的平面圖對應著兩個互為倒反的黃金矩形，因而與五度音程和聲共鳴。兩座神殿的內部結構也證實維特魯威是對的，至少有一部分如此。雅典娜神殿的門廊成 3:4 的比例，而兩座神殿的內殿，以及帕德嫩神殿的寶物庫和貞女室，則成黃金比例。

令人著迷的是，在這些神殿的分歧多樣中，包括平面圖和立面圖，發現了比例限制的統合——與之相應的是有機生長的模式，以及音樂的根音和聲。這一點可由圖 155 和圖 156 的圖解 **A** 和 **B** 得到闡明：這兩組圖解顯示，平面圖和立面圖的特徵尺寸（characteristic dimension），皆可透過先前用於有機生長模式的相同圖解加以表示。代表同樣這些尺寸、如風琴管般的條狀圖解，憑藉著所有主要分節皆收斂於單一一點的事實，一如先前在馬的解剖構造所見，為這種比例統合做了更進一步的闡明。

同樣受到帕德嫩神殿奉祀的女神雅典娜，將「雄性」與「雌性」的優點統合在其神格之中。她是智慧的守護神、藝術與工藝的守護神，她是戰鬥英勇的楷模。普里耶涅神殿的優雅與帕德嫩神殿的力量，表現出這些分歧的人類性質統合於其一身，是人類完整一體的神性範型。

羅馬人與希臘人之間的分歧，在他們擅長的建築類型中清楚顯現。希臘人建造美得無與倫比的神殿與劇場，羅馬人則建造道路、水道橋、宮殿、公共澡堂、凱旋門和競技場，結合了希臘人之美與工程技術之精湛。他們給承繼自希臘人的柱式增添了拱門、拱頂和穹頂，還把每樣東西都放到極其巨大，使得希臘神殿看起來小家碧玉。

儘管有這些差異，希臘和羅馬建築透過一模一樣的共有比例限制而統合起來。有兩個例子可以說明這一點：君士坦丁凱旋門（Arch of Constantine）（圖 157 ）和競技場（圖 158 ），都位於羅馬。

君士坦丁凱旋門是名副其實的黃金關係寶庫。這個結構體的整個形狀近似兩個黃金矩形（**d:e**）。寬度之半投影在高度上，定出中央拱頂的起拱線（**A**），以及楣梁的底線（**B**）（見平面圖右邊圖解和黃金分割作圖）。

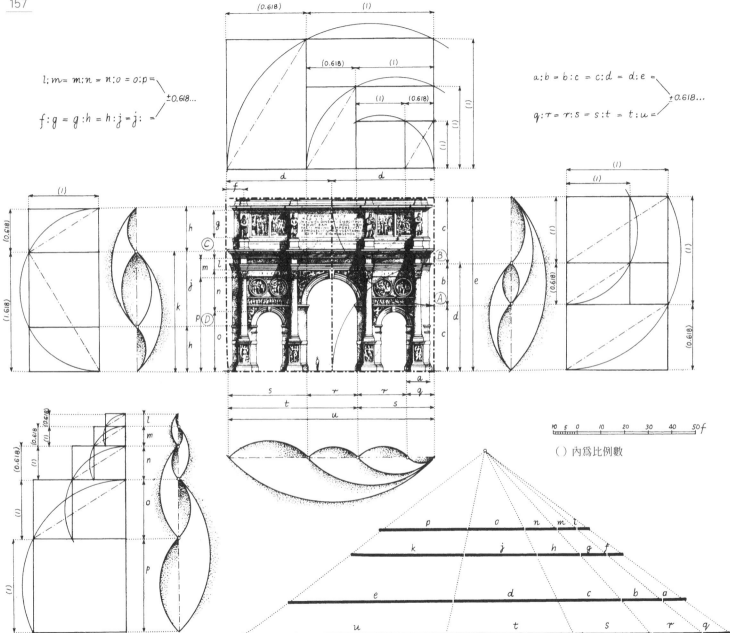

$$l:m = m:n = n:o = o:p = \underset{\pm 0.618...}{}$$

$$f:g = g:h = h:j = j: = $$

$$a:b = b:c = c:d = d:e = \underset{\pm 0.618...}{}$$

$$q:r = r:s = s:t = t:u = $$

（　）內為比例數

北半邊的外視圖

立面圖Ⓐ＆Ⓑ與平面圖Ⓒ
共有的黃金比例
對應於有機生長
的比例模式

平面圖

平面圖比例尺以英尺為單位

外視圖與平面圖之間藉由近似於音樂根音和聲的共有比例限制而和諧統合

外視圖比例尺以英尺為單位

主要檐口（C）的頂端，以及小拱門起拱線（D），恰與側夾半圓內接正方形的兩個黃金矩形之邊一致〔譯注：見凱旋門左邊圖解〕，半圓內接正方形是古典的黃金分割作圖。左下方的圖解顯示，大拱門和小拱門的高度（o 和 p），以及兩者之差（n）、楣梁的兩種分節（m 和 l），形成了一系列的黃金關係，又是與有機生長模式一致。立面圖上方與下方的圖解顯示，所有主要分節在水平方向上也成黃金分割關係。

競技場的比例研究顯示，平面圖剛好套進兩個黃金矩形之內（b:a），而構成外牆的巨大橢圓與中央的競技場，兩者的寬度成兩個倒反黃金矩形的 √5 比例關係（見平面圖上方圖解與作圖）。類似的關係亦存在於平面圖的短軸上（見平面圖右邊圖解與作圖）。

相同的關係又出現在立面圖上三個較低樓層的高度之間（n:o:p），也出現在這三個樓層的合併高度與頂樓四樓之間（r:s:t）（見立面圖右邊圖解與作圖）。這些比例全都近似五度音程的音樂根音和聲，二樓上方檐口的中央位置則對應著八度／全音程。

韻律波形圖解 A、B 和 C 演示著平面圖與立面圖的基本比例，透露出這些比例又是與有機生長模式相對應。平面圖與立面圖的種種分歧之間達致的和諧統合，透過共有的比例限制，再次由條狀圖解的所有分節皆收斂於恰恰同一點而得到示證。

羅馬詩人看來是與羅馬建築師共有著對黃金分割比例的虔誠。根據普林斯頓大學達克沃斯教授（Professor G. E. Duckworth）的研究，可以在卡圖盧斯（Catullus）、盧克萊修（Lucretius）、賀拉斯（Horace）和維吉爾的詩作中，找到這些比例關係。❼例如，在維吉爾膾炙人口的史詩《埃涅阿斯紀》（Aeneid）中，各個不同敘事部分的行數絕非隨興，而總是近似黃金關係，往往對應著費波那契數。

度量不可度量者

當我們拿這些經典形式與東方藝術相比較，希臘與羅馬藝術之間的差異便縮小了。我們接下來之所以挑選這五個例子來觀察，除了因其分歧多樣，也因為它們在各自文化中的重要地位。下面將會看到，我們在西方發現的比例，同樣出現在東方的藝術中。

在 1976 年的著作《佛陀形象的演化》（*The Evolution of the Buddha Image*）中，羅蘭（Benjamin Rowland, Jr.）所公開的西藏佛陀像建造準則顯示，佛像剛好可以套進三個黃金矩形之內，三個矩形環環相套（圖 159 ）。❼❹最大的矩形從頭飾到底座框住整個佛像，膝蓋也包含在內；小一點的從頭到腿，觸及右手和肘部；最小的框住頭部。佛像上方和下方的波形圖解和黃金分割作圖透露著相互呼應，統合了身軀的上部與下部，暗示著至尊佛陀甚至對最卑微的眾生都懷抱悲憫之心。垂直的波形圖解和折線圖顯示相應的音樂根音和聲。

原版西藏準則中出現從下巴到腿部的兩個三角形，對應著佛像外框黃金矩形的半邊之對角線，勾勒出一個位於中央的五邊形與五角星，五個角指向下巴、腰部與腋窩。

韓國的未來佛彌勒青銅像（圖 160 ）〔譯注：即韓國國立中央博物館第 83 號國寶金銅半跏思惟像〕，可以框在一個黃金矩形之內，而這個矩形落在一個同寬正方形之上，這個正方形包納了座椅，矩形則框住佛像的軀體本身。波形圖解和折線圖顯示，分界點，亦即右肘落於右膝之處，正好就是整個高度的中央，對應著全音程音樂和聲。其他重要的比例關係，如肩膀在頭頂到座椅之間的高度，以及前額在頭頂到肩膀之間的

159　西藏的佛像準則
160　彌勒像

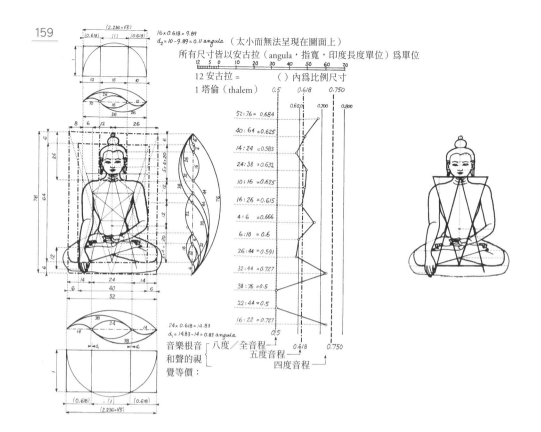

159

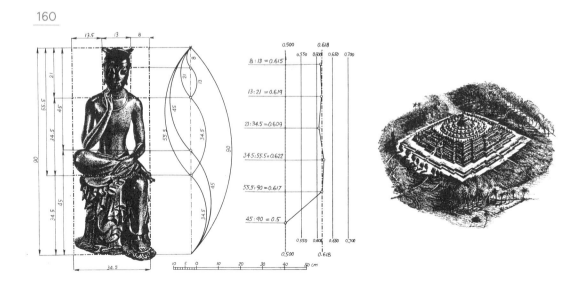

160

高度，近似於黃金關係，也就近似於五度音程和聲。

　　這些比例關係與常見於希臘藝術的那些比例關係，兩者之間的相似性令人驚訝。眾所周知，歷史上，西方藝術與佛教藝術之間，是透過貿易和西元前四世紀亞歷山大大帝的征服而發生接觸。這解釋了資訊傳遞的物理手段，但這些特定比例的普世吸引力顯然別有源頭。這種普世性透過對佛教建築的觀察，可得到進一步的闡明。

　　婆羅浮屠（Borobudur），世界上最大的佛教卒塔婆（圖 161 ），是在八世紀末建造於印尼爪哇島。其中包括八層蓋滿卒塔婆的平台，起自一處墊高的基座，這個基座橫跨約一個半街區的距離（115 公尺）。下面五層平台是正方形，上面三層是圓形：3-5-8，當然，是費波那契數。

161

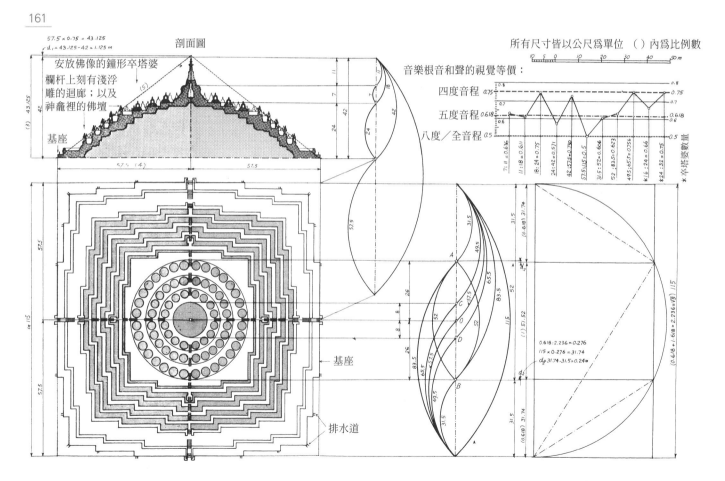

161　爪哇的婆羅浮屠佛塔

佛像供奉在平台周遭淺浮雕欄杆的神龕裡。圓形平台上較大的鐘形卒塔婆安放較大的佛像，全都代表開悟的各種不同階段。就連這些卒塔婆的數量——32-24-16——也近似於相互關係中的音樂根音和聲，如折線圖所示。最頂端的平台中央是內有最大佛像的最大卒塔婆，代表最高的成就。

最大圓形平台的直徑與正方形基座的寬度彼此又成黃金關係，如右邊波形圖解中的 **A** 點與 **B** 點所示，亦如內含兩個倒反黃金矩形（鏈狀線）的黃金分割古典作圖所示。婆羅浮屠的卒塔婆剖面圖顯示，最上面的卒塔婆高度與基座底線形成 3-4-5 三角形，類似墨西哥太陽金字塔和埃及大金字塔，雖然後者的兩個三角形是短邊在下面。波形圖解和折線圖顯示進一步的和諧比例，近似於音樂根音和聲。

在日本，我們發現佛教建築的形式全然不同，典型的例子是藥師寺的寶塔〔譯注：藥師寺位於奈良，有東、西兩座寶塔，依作者圖繪特徵，應指東塔〕，以其高聳而優雅及巧妙設計的結構強度聞名（圖 162 ）。這座塔是木造，包括六重屋頂，尺寸各不相同，一重之上又起一重，最終止於高高的尖塔（日文「相輪」）〔譯注：五重塔等佛塔屋頂朝向天空突出的金屬部分總稱，塔剎的主要部分，一圈一圈的環相連，作為仰望觀瞻的表識〕。地面層之上有兩個附加陽台的樓層，這三個樓層各有兩重屋頂。整個結構分節為八段相等高度。其中，兩段涵蓋地面層、兩段涵蓋相輪，剩下四段涵蓋中間的兩個高樓層。最下面三段和最上面三段的高度，與中間兩段的高度，成近似於黃金比例的關係，一如下面五段和上面三段所顯示的關係，反之亦然。

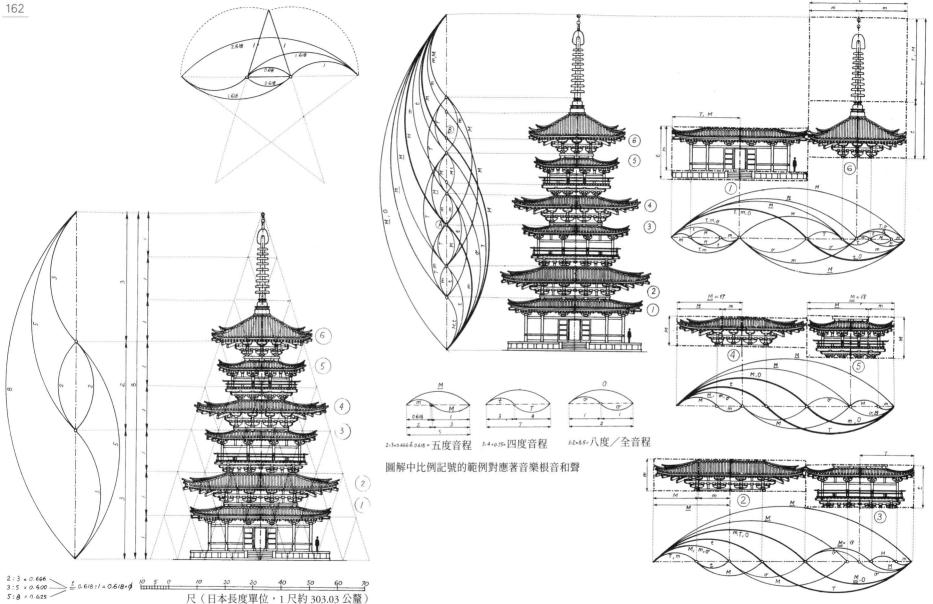

2:3=0.666≒0.618=五度音程　　3:4=0.75=四度音程　　1:2=0.5=八度／全音程

圖解中比例記號的範例對應著音樂根音和聲

2:3 = 0.666
3:5 = 0.600
5:8 = 0.625

±0.618:1 = 0.618×∅

10 5 0　10　20　30　40　50　60　70
尺（日本長度單位，1尺約303.03公釐）

這些互為關連的比例在整體結構中處處可見，也顯示於整個輪廓剛剛好套進五角星其中一角的這個事實，而且我們還記得，這種星形模式中的所有關係都是黃金關係。五角星的小三角所組成的網格，把這項結構中的許多突出點相互關連起來，例如：第二重和第三重屋頂的屋脊；第一重、第二重和第四重的長度；相輪的基線和最高、最低屋頂的屋簷線。

波形圖解透露，比例關係的波形在整個建築體中脈動著，彷彿這是一個活生生的有機體。這些關係的註記顯示於波形圖解中：m 表黃金關係中的小數，M 表大數，M̲ 標示這兩數的組合，而 M̳ 指的是更進一步的組合，像是 √5 矩形，包含兩種互為倒反的黃金關係。這種註記讓我們一眼就看出，一種關係中的較小元素如何變成下一種關係中的較大元素，一如有機生長的過程。字母 t 和 T（代表四）所標示的比例近似四度音程的 0.75 比值，也近似畢氏三角形的 3:4 關係，o 和 O 則表示八度或全音程的 0.5 或 1:2 關係。

垂直波形圖解中，較粗濃的波形線顯示總高度有兩個黃金分割點——一個是位於第三重屋頂屋脊的 A 點，另一個是位於第六重屋頂屋簷的 B 點。較細淺的波形線則指出其他各種不同高度之間諸多類似關係的其中幾種。

觀察垂直比例如何為水平比例所共有，是一件有趣的事。樓層及屋頂結構成對地共有這些關係：1 和 6（最底層和最高層）、2 和 3，以及 4 和 5。這些結構部件再次一一找到與三種音樂根音和聲的對應，整體形狀與小細節都是，包括高度與寬度、出簷與承重結構的長度、相輪高度與頂樓屋頂的高和寬等等。

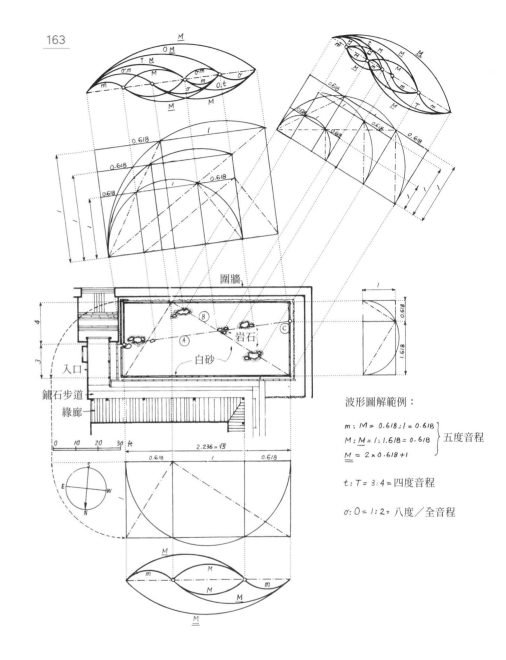

波形圖解範例：

m : M = 0.618 : 1 = 0.618
M : M̲ = 1 : 1.618 = 0.618 ⎱五度音程
M̲ = 2 × 0.618 + 1

t : T = 3 : 4 = 四度音程

σ : O = 1 : 2 = 八度／全音程

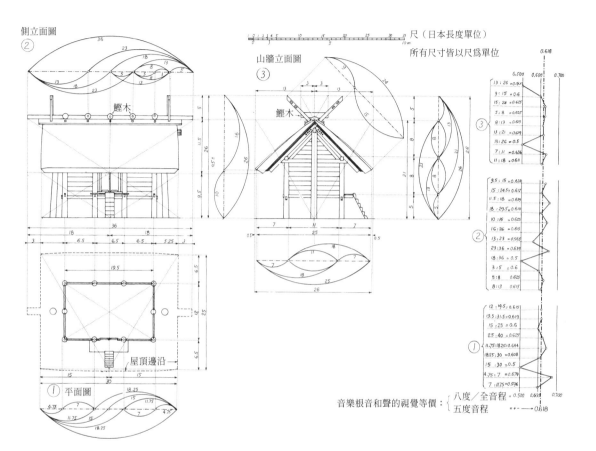

側立面圖 ②

山牆立面圖 ③

尺（日本長度單位）
所有尺寸皆以尺為單位

鰹木

鰹木

屋頂邊沿

① 平面圖

音樂根音和聲的視覺等價：八度／全音程／五度音程

相同的比例和諧，以全然不同的方式，發現於京都附近的龍安禪寺庭園，其年代可溯自十五世紀初（圖 163 ）。這座庭園的設計是要從僧院的緣廊和周邊的石板步道上觀看。這個由耙過的白色粗砂構成的矩形，從不讓人行走其上。砂上有五組看似隨機而置的岩石，就像海岸沿線的石頭。岩石如隨機擺放在沙上，但似乎就像陸地和海洋，自然地不期而會。這項相關性的祕密之一在微妙的比例中透露出來，這些比例將庭園整體形狀與岩石和圍牆之間的距離統合起來。

砂地的比例對應著兩個互為倒反的黃金矩形，如鏈狀對角線所示，這兩條對角線與平面圖下方兩個倒反黃金矩形作圖的對角線完全相同。線 A 和線 B 把岩石連結了起來。線 B 就是砂地的其中一個倒反黃金矩形之對角線，線 A 連結了砂地東緣的四三拆分點與對邊上的 C 點，後面這個點對應著兩個倒反黃金矩形的交會點，如作圖所示。線 A 與線 B 上方的波形圖解和多重的黃金分割作圖顯示，砂地內岩石之間的各種距離共有著與音樂根音和聲相應的比例關係。岩石與砂地，從而成為一體。

我們現在來到日本最古老、同時也最新穎的建築瑰寶，伊勢神宮東寶殿，主祀掌管食物的女神：豊宇気毘売神（とようけびめのかみ，即外宮主神豐受大神）（圖 164 ）。最古老，因其可回溯至四世紀，依架高式史前住屋原型建造；最新穎，因其為保持原初的完整一體，每二十年就被拆成平地重建，每次都遵照一份再清楚明瞭不過的相同設計忠實地建造。所有部件都保留自然的形狀與修整：圓柱採用在建築基地附近長成的白身柳杉，同一批樹木的樹皮用作屋頂；梁、椽和牆板不上漆，顯露木質紋理的自然美。

建築的平面圖是單一黃金矩形。山牆立面圖，從地面到屋脊、從屋簷到屋簷，對應著兩個黃金矩形。側立面圖，地面和屋簷之間與屋頂兩側邊緣之間，又是剛好套進兩個黃金矩形之內，上面頂著兩個更大的矩形，涵蓋屋頂本體。沒有什麼是任意隨興；同樣這些比例限制存在於屋頂出簷與建物本體之間，也存在於風車般的屋椽延伸（日文「千木」）與屋頂本體之間，如山牆立面圖四周的波形圖解所示。

小物之大

日本茶道是對生活單純之樂的推崇。這種儀式演化自禪宗佛教的傳統，這派佛教藉由發現「小物之大」，教導極限的價值。**❼⑤**日本所有茶屋和茶園都是由受人尊崇的茶師來設計配置。他們往往是畫家、詩人、建築師，也是園藝家，就像小堀遠州，他在十七世紀建造了茶室「忘筌」（至高悟境）（圖 165 ）〔譯注：「忘筌」出自《莊子‧外物》「筌者所以在魚，得魚而忘筌」，比喻悟道者忘其形骸，形容人在達到目的後忘掉賴以成功的手段〕。這是內外統合最早的範例之一，一種在西方現代建築變得重要起來的樣貌。此處是藉由懸吊式障子隔門來完成，這種隔門以稻和紙貼在輕木格框上製成。如作圖所示，障子及其朝向緣廊的開口比例對應著倒反黃金關係──一種有形的倒反，統合了隔絕人與自然的無形分歧。

和大多數的日本房屋一樣，地板鋪著由稻草製成、再以燈心草編織包覆的榻榻米墊，通常是三英尺寬、六英尺長，從而包含了 1:2 的和諧在其中。地板平面圖 **B** 反映出黃金比例和諧。主室與緣廊結合起來，對應一個黃金矩形（見標示為 **2:3** 的鏈狀對角線），房間的外推也共有相同的比例。圖 **C** 和圖 **D** 顯示，2:3 和 3:4 的音樂根音和聲等價，體現在兩種典型的小茶室平面圖中。值得一提的是，東方音樂（以及許多西方民俗音樂）的五聲音階受限於五種音調，因而一直都近似於五度音程根音和聲。

日本茶室比例。**A**、**B**：茶室「忘筌」。**C**、**D**：典型茶室平面圖

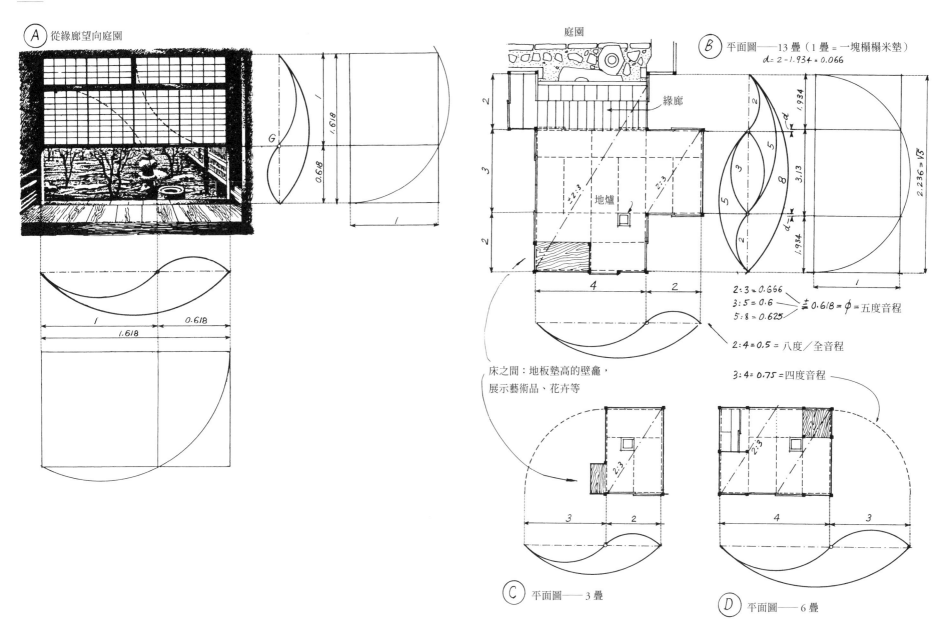

Ⓐ 從緣廊望向庭園

庭園

Ⓑ 平面圖——13 疊（1 疊＝一塊榻榻米墊）
$d = 2 - 1.934 = 0.066$

緣廊

地爐

$2 : 3 = 0.666$
$3 : 5 = 0.6$
$5 : 8 = 0.625$
$0.618 = \phi = 五度音程$

$2 : 4 = 0.5 = 八度／全音程$

床之間：地板墊高的壁龕，
展示藝術品、花卉等

$3 : 4 = 0.75 = 四度音程$

Ⓒ 平面圖——3 疊

Ⓓ 平面圖——6 疊

榻榻米墊的使用，確保日本建築的房間尺寸，而且將幾個房間組合成整體建物時，永遠都會成和諧比例。榻榻米墊因而扮演了所有地板配置設計的模組角色，就像障子隔門扮演著牆壁垂直分節的模組。京都桂離宮平面圖（圖 166）自由組合了形狀及尺寸皆分歧多樣的房間，顯示榻榻米墊模組的運用創造出韻律且和諧的統合與一體性，不會變得單調或勉強。共有的比例限制意味著謹守本分的秩序，由此達致自由與從容。每一個房間的比例都對應著音樂根音和聲，如波形圖解和折線圖所示。音樂在這幅平面圖的概念中扮演著重要角色：可以在古書院的緣廊一邊觀賞明月升起，一邊聆賞中書院緣廊〔譯注：指平面圖上的樂器間〕上演奏的音樂。

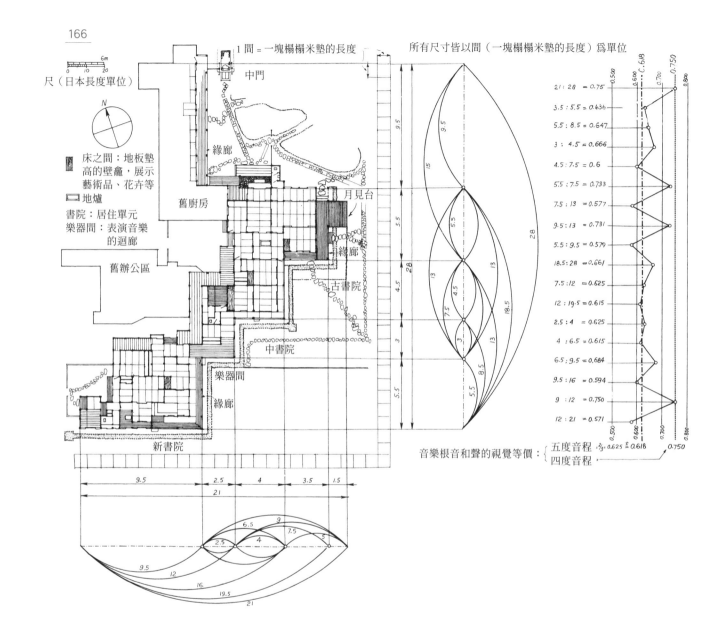

166

尺（日本長度單位）

1 間＝一塊榻榻米墊的長度

中門

緣廊

床之間：地板墊高的壁龕，展示藝術品、花卉等

地爐

書院：居住單元
樂器間：表演音樂的迴廊

舊廚房

舊辦公區

月見台

緣廊

古書院

中書院

樂器間

緣廊

新書院

所有尺寸皆以間（一塊榻榻米墊的長度）為單位

21 : 28 ＝ 0.75
3.5 : 5.5 ＝ 0.636
5.5 : 8.5 ＝ 0.647
3 : 4.5 ＝ 0.666
4.5 : 7.5 ＝ 0.6
5.5 : 7.5 ＝ 0.733
7.5 : 13 ＝ 0.577
9.5 : 13 ＝ 0.731
5.5 : 9.5 ＝ 0.579
18.5 : 28 ＝ 0.661
7.5 : 12 ＝ 0.625
12 : 19.5 ＝ 0.615
2.5 : 4 ＝ 0.625
4 : 6.5 ＝ 0.615
6.5 : 9.5 ＝ 0.684
9.5 : 16 ＝ 0.594
9 : 12 ＝ 0.750
12 : 21 ＝ 0.571

音樂根音和聲的視覺等價：五度音程 ⅔＝0.625 ± 0.618
四度音程

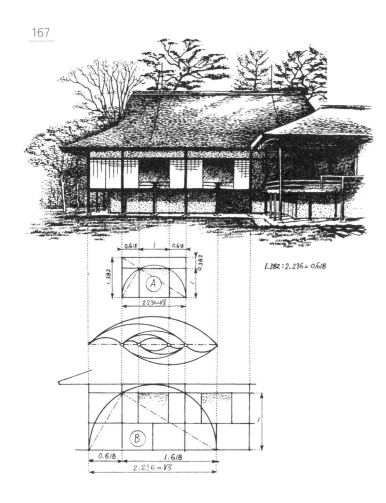

$1.382 : 2.236 = 0.618$

桂離宮的外觀（圖 167）藉由自身的黃金比例，這可從圖繪 A 看出，與平面圖成和諧關係，而且 A 圖顯示，主要開口之一及其兩側障子板的關係，一如黃金分割古典作圖中的正方形與兩側黃金矩形之關係。同樣的，作圖 B 顯示，結構柱列的柱間距共有著開口與障子隔門的比例，從而整合出整體建物的韻律和諧與一體性。

建築的共有比例限制，反映出一種滲入日本所有生活與藝術的基本模式形成原則。例如，俳句受限於五音、七音和五音共三句十七音，這些狹隘的限制使之得以藉由細節的暗示，做出有力的表現，是一種限制之力的形式。

身にしむや亡妻の櫛を閨に踏む
（刺骨寒啊　亡妻之梳　臥房內踏於足下）

———— 与謝蕪村，十八世紀

山里や雪積む下の水の音
（山鄉裡　積雪之下　水之音）

———— 正岡子規，十九世紀

落花枝に帰ると見れば胡蝶かな
（花落枝頭　看似花歸來　是蝴蝶吧）

———— 荒木田守武，十五世紀

水底を見て来た顔の小鴨かな
（水底下　見有臉來　小鴨吧）

———— 内藤丈草，十七至十八世紀 ❼❻

第 8 章　智慧與知識

東方與西方的生活藝術

　　從只求生存轉爲生活藝術，其中所需要件或許沒有比智慧（wisdom）和知識（knowledge）來得更重要了。就某方面而言，人類這兩種才能幾乎是難以切割；但從另一方面來看，兩者是兩極對反。智慧是匯集，知識是拆分。智慧是綜合與統整，知識是分析和區別。智慧只用心靈之眼觀看，預想著關係、一體、統合；知識只接受能以感官檢證者，只理解具體明確與分歧多樣者。

　　這兩個字詞的字源暗示著兩者的對反。wisdom 源自印歐語系的動詞 weid，「看見」，源自相同字根的字詞有 vision（視力、預見、想像）和 Veda（吠陀經），後者是印度古代神聖教典之名，字面意思爲「我曾親見」。另一方面，知識源出 gno 這個字根，「知曉」，這個字根也孕育出 can（能夠）和 cunning（狡猾）這些字詞。

　　智慧與知識都是以經驗爲依據，但智慧在這方面更甚於知識，知識經常只透過概念思維的篩選，來決定保存哪些經驗，有時就把生命種子給拋棄了。相較之下，智慧往往口舌不利，或是講一些意象、象徵、悖論，甚至是謎語。

　　我們或許可以說，東方的偉大在其致力於智慧，而西方則一直專注於知識，尤其是過去一、兩個世紀。西方對這方面的注重導致科學與技術驚人的蓬勃發展，可惜並未在智慧方面有類似的發展，但當然了，如我們所見，西方文化的源頭不缺自己的古代智慧。但知識和智慧是同等重要的反合式分歧，應當彼此互補。爲了彌補我們目前的單面性，相應的反合作法就是提高西方對東方式教誨的興趣。

　　獲頒諾貝爾獎的物理學家薛丁格（Erwin Schrödinger）在 1956 年於劍橋大學三一學院講課時

說過：「……我們現在的思考方式確實需要加以修正，或許是輸一點點東方思想的血。」❼這樣的輸血其實正在進行，以西方對東方醫學、瑜珈、佛教、太極及其他東方式修練進行研究爲形式，還有像是拉爾夫・蕭（Ralph G. H. Siu）的《科學之道：論西方知識與東方智慧》（*The Tao of Science: An Essay on Western Knowledge and Eastern Wisdom*），本章就是受此書啟發。

下面以東方智慧的若干重要觀點與西方知識的某些顯著特徵做比較，試著證明兩者確實是共有相同基本模式形成過程的反合式分歧。如果我們能夠加以統合，我們自己和我們的世界就會變得更加完整一體。

對於佛陀慈悲教誨的反思，顯露在西藏佛像準則裡上下元素互爲關連，顯露在婆羅浮屠卒塔婆最上層和最下層陽台之間類似的相互關係，亦顯露在藥師寺寶塔的最上層和最下層屋頂。在印度，於這些教誨之前還有吠陀群經的智慧，以tat twam asi（You are That）、「汝卽彼」的方式表達，教導萬物的相關性及由此領悟而來的非暴力態度。

個人的分歧統合介於意識與超乎意識之間，是禪宗佛教的核心體驗，其體現如日本龍安寺庭園中，岩石與砂地之間完全互爲關係。這種一閃卽逝的統合體驗，稱之爲**悟り**（さとり，卽「開悟」或「洞察」），被六百年前的中國僧人雕像給捕捉到了（日本禪宗是從中國大乘佛教禪宗宗派發展而來）（圖 168 ）。

佛陀教誨人要避免過度，要在自我放縱與自我苦修之間踐行中道（Middle Path）〔譯注：此指《雜阿含經》的「離於二邊，說於中道」〕。因此，他透過人類行爲來表現黃金分割的和諧。在契悟中道時所發現的一體至福，往往描述爲有如新生，常以心中綻放千瓣蓮花爲象徵。

中國的至聖先師孔子（西元前五、六世紀）也相信，黃金律的相互關係是人間利益分歧最和諧的統合方式。他的教誨類似於《舊約》：「你不想別人怎麼待你，就不要那麼待人。」❼❽〔譯注：《舊約》和《新約》都未見這段文句，原註標明的出處〈利未記〉也沒有。應指孔子在《論語・衛靈公篇》所說的「己所不欲，勿施於人」〕

與孔子的實踐智慧相對應的，是一般認爲老子（西元前六世紀）所撰《道德經》的神祕智慧。該書以正面用語表述黃金律，如《新約》的「要愛你們的仇敵」。❼❾對老子來說，限制之力成了人類和諧行爲的關鍵，道出人間大事與小事之統合：「治大國若烹小鮮」。還有這則要

人謹防過度的建議：「企者不立，跨者不行……自矜者不長」。自然世界將大與小統合於「小物之大」，被《道德經》一再標舉為生活藝術的最佳指引：「天下莫柔弱於水，而攻堅強者莫之能勝」。❽⓿

對中國的生活藝術帶來影響且可能是最古老的智慧之書，是傳統上認為原創於四千年前的《易經》。該書是以這樣的認知為依據：永遠在改變之中的存有分歧，其背後是有秩序的統合，而萬物在這樣的統合中皆彼此關連。這項秩序的基礎是陰與陽兩種原理的反合式統合，前者以斷線「－－」表示，後者以實線「—」表示。這些線每三個一組，分為八種**三線型**（trigram，即八卦）；這些三線型搭配出所有可能組合，形成六十四種**六線型**（hexagram，即六十四卦），每一種都包括六條線，象徵著不同的基本生命情境。

幾世紀以來，中國先賢們給這些符號一一增添了評註。經年累月，該書一直被當成如神諭般的重要參考，獲取在各種特定處境下該採取何種合宜態度的建議。這種建議通常以生動的、如詩般的神祕語言表達，帶著往往取材於自然界的意象。自然界的智慧總是被標舉為生活方式的最佳範例。八種基本三線型的所謂**先天八卦**，連同其主要涵義，如圖 169 所示，環繞著中央稱為**太極**的陰陽符號組織起來，而太極表示分歧元素光與暗的統合。❽❶

西方的生活藝術是由知識來形塑，而非智慧，這一點我們會在下面的例子裡看到。然而，的確，東方智慧與西方知識的分歧，在自然界與藝術的和諧賴以創生的相同基本模式形成過程中，似乎有著共同的起源。

在十八世紀一封出自匈牙利自由鬥士米克斯（Kelemen Mikes）的信件中，提及下面這則軼事，是關於一位主教，他自己的宗教信仰阻止不了他與另一個人心意相通，即使此人以嚴重違反主教信仰的措辭表達自己的信仰。

這位主教登上了一座孤島，發現那兒有一個無人知曉的隱士正熱誠地禱告著、反覆說著這些話：「願上主受詛咒。」主教凜然地訓誡他並修正他的禱詞：「願上主受讚美！」接著他重新上路，船很快起錨出航。當船帆已鼓風揚起，他看到有人從船後跑來。這個人趕上並爬上了船，令水手們大吃一驚，他們還以為他是從浪頭上跑過來的！就是那個隱士，滿臉是淚，因為他忘了正確的禱告詞。主教本人深受感動，扶起下跪的隱士，擁抱並親吻他，說道：「就如你向來那樣禱告吧。」❽❷

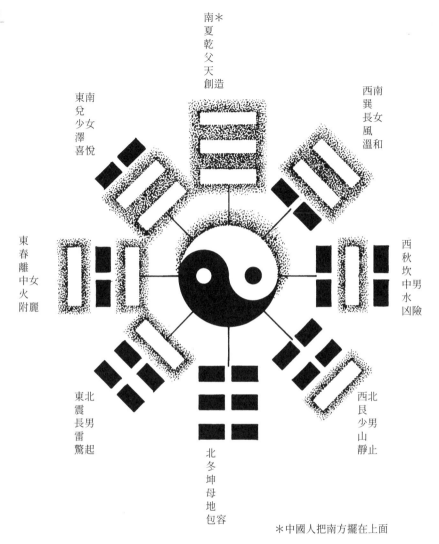

南*
夏乾父天
創造

西南
巽長女
風溫和

東南
兌少女
澤喜悅

西秋
坎中男
水凶險

東春
離中女
火附麗

東北
震長男
雷驚起

西北
艮
少男
山
靜止

北冬坤母地包容

*中國人把南方擺在上面

如果我們在今日（寫作當下）兩大政經強權蘇聯和美國之中尋找分歧統合，會發現兩者皆缺乏這類完全對反式的統合。蘇聯力圖大一統，也做到了，卻是以壓制並責難所有分歧為代價。相反的，美國力圖完全的分歧自由，相當程度地達成，卻犧牲了目的之統合。令人難過的是，兩者都正錯失掉相鄰物之間互為倒反的關係，亦即將反合式分歧給統合起來，其結果就是缺乏社會的和諧與力量。

然而，相鄰物相關性原理曾是美國這個國家賴以建立的智慧之一。傑佛遜（Thomas Jefferson）明白，所有人類都「由造物主賦予」他們「生命、自由和追求幸福」的平等權利，因為沒有人生來就是「背上綁著馬鞍，也沒有少數幸運兒套著靴、裝上馬刺……」。❸這是西方世界在十八世紀對於促進和諧生活的貢獻。今天，我們的文化對人類知識的貢獻，大多是在高科技領域，但即使在這個領域，反合原理依然適用。

空氣動力學、材料結構強度、引擎物理學和化學、商業技巧的知識，似乎是航空器設計中最顯而易見的考量。然而，波音747的設計所透露的和諧比例，也與我們在自然形式與藝術作品中看見的和諧比例相似得令人吃驚。

如圖 170 所示，這架航空器的整體平面圖 C 剛好可以套進兩組互為倒反的黃金矩形，而這兩組矩形在機身中心線上相接；較大的矩形對應著飛機前段（從機鼻到天線尖端），較小的矩形則涵蓋尾端。側視圖 B 顯示，整個機身被納入五個黃金矩形加一個倒反矩形之內；其中最小的一個剛好套住機鼻，四個大的包納機身的其他部分，包括主翼和機尾，第五個大的則包住了方向舵。前視圖 A 被納入兩個黃金矩形之內。輪距與飛機高度（從地面到方向舵頂端）成黃金比例（見 A 與 B 之間的波形圖解，以及折線圖 A 和 B）。

主翼 D 的比例讓我們想起楓樹的翅果和蒼蠅的翅膀。兩邊的主翼各自被納入一對相等黃金矩形之內，和前視圖一樣。主翼的波形圖解顯示，就連兩個引擎在主翼前緣的位置，與主翼後緣分段之間亦共有著恰恰相同的關係。平面圖 C 的機長與機寬兩側波形圖解顯示，機身寬度、主翼分段與單邊翼展之間，以及機身前段、翼展與尾端之間，有著類似的共有關係。折線圖顯示這些比例與音樂根音和聲之間的近似。這架飛機是技術、科學與商業知識的產物，但也是自有其美的一項藝術作品。這種美不只是令人賞心悅目的形式，也是完整一體與力量。

這些信手拈來的例子是要提示：智慧與知識曾以其分歧多樣的方式塑造了東西方的生活藝術，而且西方知識有時需要靠東方智慧的元素來補足，好讓和諧比例可以完全展現，不只是在我們的飛機設計上，也在我們日常生活的模式中。從佛教與航空器設計這等天差地別的分歧統合之中，浮現了種種具有完整一體性的模式。針對與生活藝術相關的完整一體性之本質進行更詳細的探討，將是我們最後的主題。

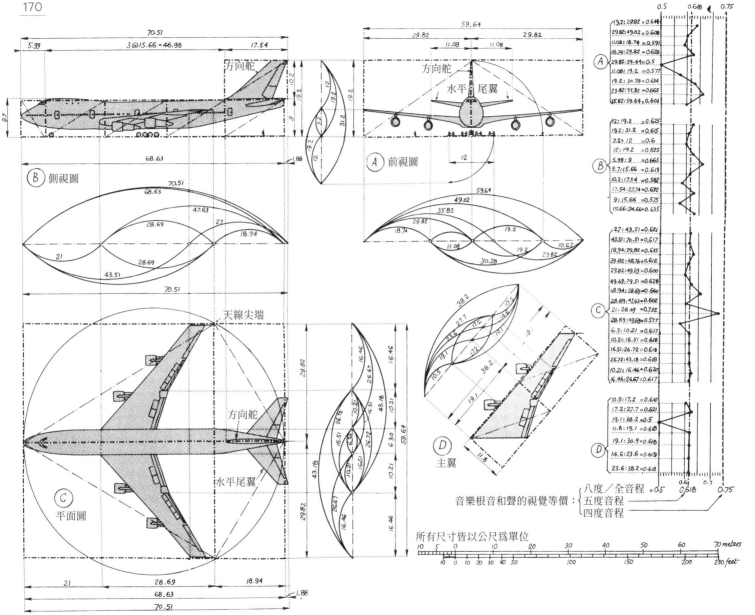

方向舵

方向舵
水平　尾翼

Ⓐ 前視圖

Ⓑ 側視圖

天線尖端

方向舵

水平尾翼

Ⓒ 平面圖

主翼
Ⓓ

音樂根音和聲的視覺等價：

八度／全音程＝0.5
五度音程
四度音程

所有尺寸皆以公尺爲單位

完整、地獄與神聖

藝術，和東西方的知識與智慧一樣，都證言這個世界的表面分歧之下，存在著根深蒂固的統合。此一統合自我彰顯於簡單的比例關係之中，這些關係在自然界、在藝術、有時在生活藝術裡，創造出具有和諧完整性的種種模式。

whole（完整）這個字源出於印歐語系的字根 kailo，來自於這個字根的還有 hale（健壯的）、health（健康）、hallowed（因年歲久遠而受崇奉的）和 holy（神聖的）。hell（地獄）這個字雖然發音類似，源頭卻大有差異，來自於字根 kel。源自於這個字根的有 calamity（災難）、clamor（叫囂）、con-cealment（隱瞞）和 calumny（誹謗）。

一邊是完整、健壯和神聖，另一邊是地獄，共同表現出人類生活的終極潛在性：善與惡。神、魔這些終極力量，通常被認為是超自然，受到心懷敬畏的看待。numinous（神祕、靈性的）這個字被用來描述這種感受，這是一個從拉丁文 numen 變化而來的字，numen 的意思是神或精靈，源自一個意指神靈點頭同意或強制力量之命令的動詞字根。

但靈性神祕的感受並非超自然事物的專屬領域。恰恰相反，自然界的驚奇喚醒我們內心類似靈性神祕的感受，尤其是自然界的完整一體性模式，像是薊花的結構模式（圖 171 ）、百合（圖 172 ）或罌粟（圖 173 ）花莖內的細胞，或是稱為矽藻的小小水生植物精細複雜的單細胞（圖 174 、圖 175 ）。無機模式也以其完整一體而令人驚歎，例如圖 176 聲音頻率的例子。

171 薊花的曼陀羅模式
172 百合花莖的曼陀羅模式（放大 120 倍）
173 罌粟花莖的曼陀羅模式（放大 1000 倍）
174 矽藻（放大 450 倍）

中世紀的聖人們爭論著一把劍的劍尖可以讓幾個天使在上頭跳舞。今天，我們在借助於離子顯微鏡所拍攝的原子模式照片（圖 177 ）中看到，不只是幾個天使，而是整個世界都在一根針的尖端跳舞！

在漫長的歲月中，在世界的每個角落，在工藝品、藝術和建築之中，一直都在創造著具有完整一體性的模式，給統合這個世界種種分歧的無形秩序添加有形的形式。東方發展出這類模式，梵文稱之爲mandala（曼陀羅），用以輔助冥想與崇拜。巨大的婆羅浮屠卒塔婆平面圖就是這樣一種曼陀羅模式。詩人有時會選擇以曼陀羅模式來表現人類的完整一體、缺乏完整一體的痛苦，以及爲了達致完整一體而奮鬥。《神曲》（The Divine Comedy）是但丁在十三世紀初所作，依照中世紀基督教義概念，呈現一趟走過人類宿命模式的旅程。詩的三個部分，地獄、煉獄和天堂，每一個都是以廣袤的曼陀羅形狀來構思。

175

176

177

175　矽藻中心細部圖（放大 2000 倍）
176　液體中諧波振盪所創生的曼陀羅模式
177　鉑針尖端原子模式的方與圓（放大 750,000 倍）

依但丁的描述，地獄是一個漏斗狀的坑，就像火山口，在他稱之為自己祖先的拉丁詩人維吉爾引導下，但丁往下深入其中。他們沿著越來越窄的圓圈移動，越來越深，對於看到的受折磨景象感到不寒而慄，這些受折磨的人生前已經因為他們過度縱慾、暴力和詐騙而自絕於人類。在第九圈的地獄洞底，是那些已經因為姦邪無信而斷絕了愛與慈悲的一切羈絆者。在這裡，他們被凍結在沒有愛的冰湖之中（圖 178 ）。

178

平面圖

地獄之門：機會主義者

1: 良善異教徒

2: 沉溺色慾者

3: 饕餮者

4: 吝嗇者和浪費者

5: 憤怒者和悶悶不樂者

6: 異端者

7: 暴力者和殘忍者

8: 欺詐者（惡囊〔Malebolge〕）

9: 冰凍的無愛之湖（悲嘆河〔Cocytus〕）

下降　　地獄之門
　　　　第一圈
　　　　第二圈
　　　　第三圈
　　　　第四圈
　　　　第五圈
　　　　第六圈
　　　　第七圈
　　　　第八圈
　　　　第九圈

剖面圖

地上樂園——火焰牆環繞（〈創世紀〉第 3 章第 24 節）

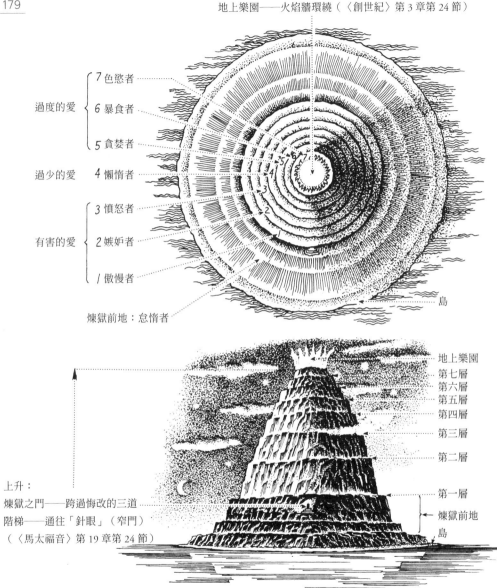

過度的愛 { 7 色慾者
6 暴食者
5 貪婪者 }

過少的愛 { 4 懶惰者 }

有害的愛 { 3 憤怒者
2 嫉妒者
1 傲慢者 }

煉獄前地：怠惰者

島

地上樂園
第七層
第六層
第五層
第四層
第三層
第二層
第一層
煉獄前地
島

上升：
煉獄之門——跨過悔改的三道
階梯——通往「針眼」（窄門）
（〈馬太福音〉第 19 章第 24 節）

煉獄（圖 179）是地獄坑的倒反：一座形狀像巨大松果的山，平面圖一樣是個曼陀羅，詩人歷盡艱難地往上爬。沿著崎嶇陡峭、遍地岩石的螺旋小徑，他們看到那些人就連死後都還要因各種各樣的自私利己而受苦：自傲、羨妒、懶惰、貪婪等等（以翻譯過《神曲》的美國詩人查爾迪〔John Ciardi〕的話來說，這些罪代表著愛的偏差：「有害的愛、過少的愛，以及過度的愛」）。

從煉獄山頂，但丁上升進入天堂，在那兒引導他的是貝雅特麗齊（Beatrice），他一生的最愛。
天堂自我顯露為終極的和諧景象，整個天堂如一朵巨大薔薇般向各處伸展（圖 180 ），沐浴
在明亮耀光之中。這部詩以如下詩句作結：

　　吾力止息，不再天馬行空
　　但我早已感受自身轉變——
　　本能與知性，相等平衡
　　有如車輪，運轉毫無窒礙——
　　憑那推動太陽與眾星之愛。❽❹

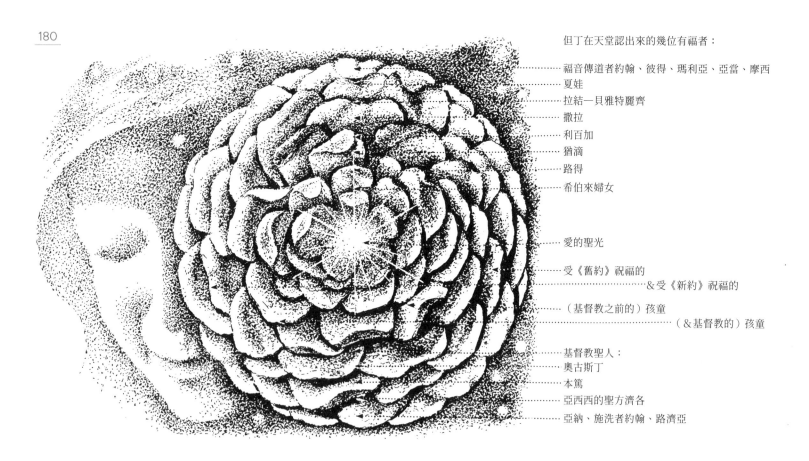

180

但丁在天堂認出來的幾位有福者：

福音傳道者約翰、彼得、瑪利亞、亞當、摩西
夏娃
拉結—貝雅特麗齊
撒拉
利百加
猶滴
路得
希伯來婦女

愛的聖光

受《舊約》祝福的
　　　　　＆受《新約》祝福的
（基督教之前的）孩童
　　　　　（＆基督教的）孩童

基督教聖人：
奧古斯丁
本篤
亞西西的聖方濟各
亞納、施洗者約翰、路濟亞

180　但丁天堂的曼陀羅

《神曲》的外在朝聖之行，其實是我們所有人的內在旅程。我們自己都沒能分享愛。我們都認得冰凍的無愛之湖。我們都爬過自私利己的崎嶇岩石路，而若有幸，我們終將看見「那推動太陽與眾星之愛」的光。

這個中世紀的曼陀羅有一個現代版，就是匈牙利詩人阿蒂拉‧尤若夫（Attila Jozsef, 1905－37）年僅十八歲時所寫的〈宇宙之歌〉（Song of the Cosmos）。這也是一趟反映內在的外在旅程：一趟深入現代世界之行，一個依然需要人類共有完整一體性的世界。從外在看，這是一顆孤寂行星的旅程，在寒冰的外太空公轉，「被虛空之風灼乾」。從內在看，這是年輕詩人的旅程，在極度貧困之中成長，父親離家找工作，母親靠著幫人做清潔工賺取微薄工資，盡力支持她三個年幼孩子。

詩人生命中的混亂與缺乏完整一體性，反映於構成這首詩的無關連意象之流——暴力倏忽而至、純淨與美的懷舊場景，全都在表達對個人與社會和諧的迫切渴盼。然而，詩句格式依照義大利文藝復興時代的冠行詩（Sonetti Corona，接龍且迴文的詩體）規則，以完整一體性的模式，把一切都關連起來。

〈宇宙之歌〉包含了十四首十四行詩。每一首十四行詩的最後一行都和下一首的第一行相同，直到最後一首十四行詩的最後一行成了第一首十四行詩的第一行。到終了，這些第一行也是最後一行的詩句，組合成一首主句詩（Master Sonnet），傳達全部十四首十四行詩結合起來的濃縮訊息。有一種能量電路生成於此種反合性：結構之緊密有序，與意象分歧、煎熬之自由。下面是這首主句詩的一個譯本：

我是一個唯我一人的世界，
自轉行星上的新鮮土壤是我的靈魂。
這兒滿溢芳香、茂盛生長著美之森林；
腦袋是座城市，馬達嗡鳴聲處處流瀉。

月光圖樣織銀成暗
在我黑夜叢林，如男人醉酒。
諸世界振翅如蟲，幽谷中起舞求偶
凌越我暗黑信念：我的神聖河川。

我的行星旋轉，如夜裡疲憊腦袋；
它失溫墜落，消逝於光之外，
恰似詩句遺忘於青少之年。

若大千世界、一切行星終歸冷去
清涼之光將閃耀虛空，放膽無懼，
燎燒自我那孤星真理之焰。**85**

　　圖 181 是〈宇宙之歌〉的世界／曼陀羅圖樣，由筆者在 1945 年與羅茲博士（Dr. John Lotz）一起製作**86**，我們用傳統的匈牙利花卉圖樣來重現十四行詩的詩句。大迴圈對應著十四首詩，藤蔓曲折指出每一首詩的各個段落——兩段四行和兩段三行。中央的花環代表主句詩。圖 182 以匈牙利文顯示完整文本，用迴圈線條（即前一幅圖中的藤蔓）指示順序。

　　兩幅作圖呈現出這首詩和諧結構的視覺等價。〈宇宙之歌〉的圖樣像救生圈，是由現代世界的現實所建構，用來挽救我們免於溺斃在無愛之海。爲了愛與和諧而奮鬥之烈性，賦予《神曲》和〈宇宙之歌〉令人敬畏、靈性神祕的力量。兩部詩作都讓我們看到，有一種不受限制的秩序加諸於我們的存在，一種完整一體性的秩序，深不可測一如宇宙之秩序，一旦違逆之可怖猶如原子秩序。

181　尤若夫〈宇宙之歌〉的曼陀羅圖樣
182　〈宇宙之歌〉的文字曼陀羅

古代希伯來的卡巴拉智慧堅信，我們是分裂的存有，生活於分裂的世界。卡巴拉的教誨是：我們這一生的任務，就是把生命中一路上遭遇的碎裂片段回復成完整一體，遇到多少就回復多少。這是生而為人的藝術。希伯來文 shalom 簡明扼要地保留了此一智慧：這個字的意思不只是「平安」，也是「完整一體」。

我們全都是青春期的少年，正處於邁向成熟的新時代門檻。或許，邁向成熟智慧的道路之一，正是比例之道、共有限制之道，而我們得在已經長到掩沒道路的雜草、灌木叢底下，把路找出來。比例就是共有的限制。比例作為一種關係，教導我們共有之靈力。比例作為一種限制，打開了通往無限之門。這就是限制之力。

限制之力是隱藏在創造背後的力量。當兩顆鵝卵石相隔某一距離扔進水裡，初始波動的圓形模式結合起來，產生越來越寬廣的橢圓形，直到——在這幅圖的範圍之外——這些橢圓又變成了圓（圖 183 ）。最初的圓同時也在變形：從封閉的、以原始圓心為中心的圓，逐漸變成了拋物線的弧，超越原本的圓，向外延伸以至無窮。

這僅僅只是鵝卵石的、波動振盪的模式嗎？抑或同樣是關於愛的、關於共有限制之力的，以及關於創造行動本身的一種隱喻？

當我們將自己的限制與他者的限制一起共有，一如在相鄰物黃金關係中的共有，我們是在補強自己與他者的缺陷，從而在生活藝術中創造出生活的和諧，與音樂、舞蹈、大理石、木頭和陶土之中所創造的和諧相提並論。以這種方式生活是有可能的，因為互為共有之比例、自然界自己的黃金比例，內建於我們自身天性、我們身心之中，而這些，終究是自然界的一部分。自然界基本的模式形成過程，在過去已經形塑了人類的手與心，未來**可以**繼續指引手與心所正形塑的，無論那是什麼，只要手與心忠實於自然。

因此，人類最好的創造，是無涉於歲月的，甚至是神聖的，就像一朵剛綻放的花。回頭看看我們這本書的一開頭，佛陀拿起一朵花（圖 184 ），我們看到他的手先是教誨的姿勢（**A**）。當手打開，食指沿著與自然界無數形態所展現的同一種對數螺旋移動（**B**）。五根手指的動作全部組合起來（**C**），造出一幅千瓣蓮花的圖，至高悟境與完整一體性的象徵。但，這隻手不只是佛陀之手，而是每一個人類的手。

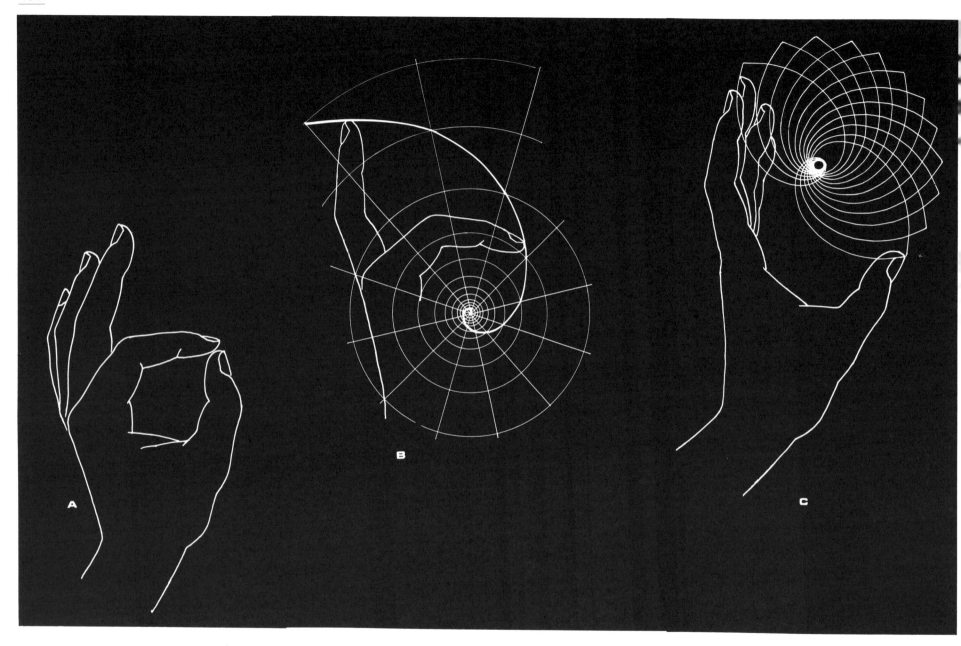

音樂根音和聲的近似：

全音程　五度音程　四度音程

0.45　0.5　0.55　0.6　0.618　0.65　0.70　0.75

項目	女性 高大	女性 中等	女性 矮小	男性 高大	男性 中等	男性 矮小
1 $y:\frac{x}{3}$	13.6:22.2=0.613	12.3:20.7=0.594	12:18.7=0.642	15.2:23.93=0.635	13.8:22.47=0.614	12.5:21=0.595
2 $b:y$	8.4:13.6=0.618	7.8:12.3=0.634	7:12=0.583	9.8:15.2=0.645	8.7:13.8=0.630	8:12.5=0.666
3 $z:b$	6.2:8.4=0.738	5.8:7.8=0.743	5.2:7=0.742	6.5:9.8=0.663	6.1:8.7=0.7	5.7:8=0.71
4 $a:b$	6:8.4=0.714	5.6:7.8=0.717	4.6:7=0.657	5.2:9.8=0.531	5.8:8.7=0.666	6.1:8=0.762
5 $b:c$	8.4:14.4=0.583	7.8:13.9=0.582	7:11.6=0.603	9.8:15=0.653	8.7:14.5=0.6	8:14.1=0.567
6 $d:\beta$	14.7:19.8=0.742	13.6:18.4=0.739	12.9:16.6=0.777	16.1:21.6=0.777	14.6:20.2=0.723	13.5:18.6=0.726
7 $d:e$	14.7:29.1=0.505	13.6:27=0.504	12.9:24.5=0.526	16.1:31.3=0.514	14.6:29.1=0.502	13.5:27.6=0.489
8 $e:f$	29.1:46=0.633	27:42.8=0.631	24.5:38.5=0.636	31.3:50.3=0.622	29.1:47=0.619	27.6:43.4=0.636
9 $f:g$	46:75.1=0.613	42.8:69.8=0.613	38.5:63=0.611	50.3:81.6=0.616	47:76.1=0.618	43.4:71=0.611
10 $g:h$	32.3:42.8=0.755	30.1:39.7=0.758	27.2:35.8=0.760	34.7:46.9=0.740	32.5:43.6=0.745	30.5:40.5=0.753
11 $f:A$	46:90.5=0.508	42.8:83.9=0.510	38.5:76.1=0.506	50.3:99.3=0.512	47:91.7=0.512	43.4:84.4=0.511
12 $k:l$	16.5:26.3=0.627	15.3:24.4=0.627	13.8:22=0.627	18:28.9=0.623	16.8:26.8=0.627	15.7:24.8=0.633
13 $k:i$	16.5:32.5=0.507	15.3:30.1=0.508	13.8:27.2=0.507	18:35.5=0.507	16.8:33.1=0.507	15.7:35.5=0.442
14 $l:h$	26.3:42.8=0.614	24.4:39.7=0.615	22:35.8=0.615	28.9:46.9=0.616	26.8:43.6=0.615	24.8:40.5=0.612
15 $\alpha:\gamma$	19.7:36.2=0.544	18:33.3=0.540	16.4:30.2=0.543	18:36=0.5	16.7:33.5=0.498	15.7:31.4=0.5
16 $n:m$	10.3:16=0.644	9.6:14.8=0.649	8.6:13.4=0.642	11.4:17.5=0.651	10.5:16.3=0.644	9.6:15.2=0.632
17 $m:i$	16:32.5=0.492	14.8:30.1=0.492	13.4:27.2=0.493	17.5:35.5=0.493	16.3:33.1=0.492	15.2:30.9=0.492
18 $m:l$	16:26.3=0.608	14.8:24.4=0.607	13.4:22=0.609	17.5:28.9=0.606	16.3:26.8=0.608	15.2:24.8=0.613
19 $\beta:l$	19.8:26.3=0.753	18.4:24.4=0.754	16.6:22=0.754	21.6:28.9=0.747	20.2:26.8=0.754	18.6:24.8=0.75
20 $r:p$	9.8:17.3=0.566	9.1:16=0.569	8.1:14.3=0.566	10.5:18.7=0.561	9.9:17.4=0.569	9.4:16.2=0.580
21 $s:r$	7.5:9.8=0.765	6.9:9.1=0.758	6.2:8.1=0.765	8.2:10.5=0.781	7.5:9.9=0.757	6.8:9.4=0.723
22 $r:v$	9.8:20.8=0.471	9.1:19.3=0.471	8.1:17.2=0.471	10.5:22.5=0.467	9.9:21=0.471	9.4:19.7=0.477
23 $o:p$	11:17.3=0.636	10.2:16=0.637	9.1:14.3=0.636	12:18.7=0.642	11.1:17.4=0.638	10.34:16.2=0.636
24 $p:q$	17.3:28.3=0.611	16:26.2=0.610	14.3:23.4=0.611	18.7:30.7=0.609	17.4:28.5=0.610	16.2:26.5=0.611
25 $p:u$	17.3:27.2=0.636	16:25.1=0.611	14.3:23.3=0.614	18.7:27.5=0.68	17.4:27.3=0.637	16.2:28.3=0.572
26 $o:t$	11:16.2=0.679	10.2:14.9=0.684	9.1:14.2=0.640	12:18=0.666	11.1:16.2=0.685	10.3:15=0.687
27 $t:q$	16.2:28.3=0.572	14.9:26.2=0.569	14.2:23.4=0.607	18:30.7=0.586	16.2:28.5=0.568	15:26.5=0.566
28 $t:u$	16.2:27.2=0.596	14.9:25.1=0.594	14.2:23.3=0.609	18:27.5=0.654	16.2:27.3=0.593	15:28.3=0.530
29 $q:w$	28.3:44.5=0.636	26.2:41.1=0.637	23.4:37.6=0.622	30.7:48.7=0.630	28.5:44.7=0.638	26.5:41.4=0.640
30 $u:w$	27.2:44.5=0.611	25.1:41.1=0.610	23.3:37.6=0.620	27.5:48.7=0.655	27.3:44.7=0.610	28.3:41.4=0.683
31 $w:A$	44.5:90.5=0.491	41.1:83.9=0.490	37.6:76.1=0.494	48.7:99.3=0.965	44.7:91.7=0.987	41.4:84.4=0.49

0.5　0.618　0.75

附錄一　人體比例對照表

附錄一的折線圖顯示，直接相連的相鄰骨骼比例（項目6至24）在不同體格的男女身上所呈現的統合性，較考察的其他比例更佳。偏差最大的是尺寸 a（肩線到頸的垂直距離），就比例而言，在矮小男性身上比在其他人身上更長。這些資料是為了軍用目的蒐集，可能有人會想，或許是矮小男性把下巴抬得比其他人高吧

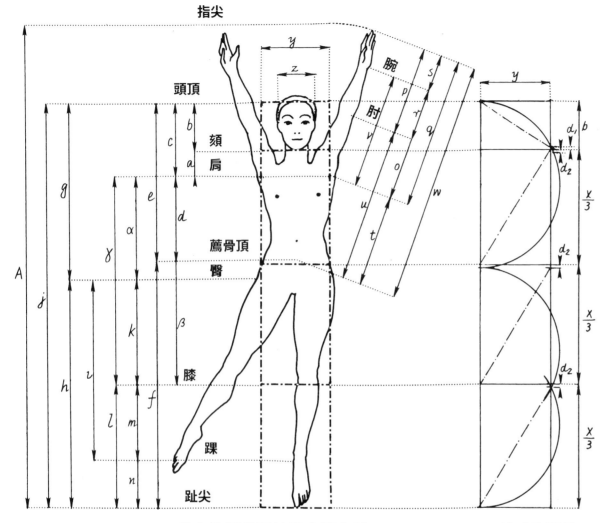

The Power of Limits

附錄二　人體比例。數值大小見附錄一

黃金比例的理論與實際之差 ── d_1 & d_2 ── 以英寸為單位

		d_1			d_2
高大女性:	$13.6 \times 0.618 = 8.4 — 8.4\text{-}8.4 =$	0	$13.6 \times 1.618 = 22 — 22.2\text{-}22 =$		0.2
中等女性:	$12.3 \times 0.618 = 7.6 — 7.8\text{-}7.6 =$	0.2	$12.3 \times 1.618 = 19.9 — 20.7\text{-}19.9 =$		0.8
矮小女性:	$12 \times 0.618 = 7.42 — 7.42\text{-}7 =$	0.42	$12 \times 1.618 = 19.42 — 19.42\text{-}18.7 =$		0.72
高大男性:	$15.2 \times 0.618 = 9.39 — 9.8\text{-}9.39 =$	0.41	$15.2 \times 1.618 = 24.59 — 24.59\text{-}23.93 =$		0.66
中等男性:	$13.8 \times 0.618 = 8.53 — 8.53\text{-}8.7 =$	0.17	$13.8 \times 1.618 = 22.33 — 22.47\text{-}22.33 =$		0.14
矮小男性:	$12.5 \times 0.618 = 7.72 — 8\text{-}7.72 =$	0.28	$12.5 \times 1.618 = 20.23 — 21\text{-}20.23 =$		0.77

注釋

第 1 章

❶ 費希納教授（Professor Fechner）1876 年的實驗涵蓋廣泛，顯示在眾多隨機挑選的人當中，超過 75% 偏好黃金分割比例的矩形，高於其他所有矩形。參見 H. E. Huntley, *The Divine Proportion: A Study in Mathematical Beauty* (New York: Dover Publications, 1970)，頁 64。該書提供關於黃金分割的詳細討論。

❷ 有幾個隨機樣本，單位是英寸：
標準尺寸紙張：8.5 × 11，相當於兩個黃金矩形（5.5 ÷ 8.5 = 0.647）
駕駛執照：5.5 × 8.5 (5.5 ÷ 8.5 = 0.647)
信用卡：5.3 × 8.6 (5.3 ÷ 8.6 = 0.616 ≒ $\frac{5}{8}$ = 0.625)
美國紙幣：2.6 × 6.1 (2.6 ÷ 6.1 = 0.426)
銀行支票：2.85 × 5.9 (2.85 ÷ 5.9 = 0.483)｝0.447 是 $\sqrt{5}$ 矩形兩個邊的比值

❸ C. H. Waddington, "The Modular Principal and Biological Form", *Module, Proportion, Symmetry, Rhythm*, ed. Gyorgy Kepes (New York: George Braziller, 1966)，頁 37。

❹ William Blake, "Auguries of Innocence"，第一行。

❺ 中世紀常常把五角星刻在門上，相信會辟除邪靈。在歌德的《浮士德》（*Faust*）一書中，梅菲斯特說他之所以能夠通過浮士德的門，就是因為這個符號刻得不好──五角星的一個角歪掉了。令人好奇的是，美國的國防單位座落在一棟依畢達哥拉斯之星的線條設計的建築內：五角大廈。

❻ 另參見 Hugo Norden, "Proportions in Music", *Fibonacci Quarterly*，2 卷 3 期，1964 年 10 月；Paul Larson, "The Golden Section in the Earliest Notated Music", *Fibonacci Quarterly*，16 卷 6 期，1976 年 12 月；Erno Lendvai, *Bela Bartok: An Analysis of His Music*, trans. T. Ungar (London: Kahn & Averill, 1971)。

第 2 章

❼ Bill Holm, *Northwest Coast Indian Art: An Analysis of Form* (Seattle: University of Washington Press, 1965)，頁 75。

❽ Jay Hambidge, *Dynamic Symmetry: The Greek Vase* (New Haven: Yale University Press, 1920). 對於韓畢齊著作的完善描述與公正評價，可見於 Walter Dorwin Teague, *Design This Day* (London: Studio Publications, 1947)。

❾ John Benjafield and Christine Davis, "The Golden Section and the Structure of Connotation", *The Journal of Aesthetics and Criticism*，1978 年夏季號，頁 123−27。

❿ Joseph Eppes Brown, ed., *The Sacred Pipe: Black Elk's Account of the Seven Rites of the Oglala Sioux* (New York: Viking Penguin, 1971)，頁 95−98。

⓫ F. H. Cushing, "A Study of Pueblo Pottery as Illustrative of Zuni Culture Growth" (Washington: Smithsonian Institution Bureau of Ethnology, 1882−83)，頁 510−11。

第 3 章

⑫ 在部落文化中，tapu 或 taboo 有很多正面的意涵。參見 Kaj Birket-Smith, *Primitive Man and His Ways* (New York: New American Library, Mentor, 1963)，頁 189；Thor Heyerdahl, *American Indians in the Pacific* (Oslo: Gyldendal Norsk Forlag, 1952)，頁 144。

⑬ Frank Waters, *The Book of the Hopi* (New York: Random House, Ballantine Books, 1974)，頁 29。

⑭ Robert Graves, *White Goddess: A Historical Grammar of Poetic Myth* (New York: Random House, Vintage Books, 1958)，頁 98。

⑮ Loren Eiseley, *The Unexpected Universe* (New York: Harcourt, Brace, 1972)，頁 288。

⑯ Julian Jaynes, *The Origin of Consciousness in the Breakdown of the Bicameral Mind* (Boston: Houghton Mifflin. 1977).

⑰ "The Canticle of Brother Sun", *The Writings of St. Francis of Assisi*, trans. Benan Fahy (London: Burns and Oates)，頁 130。

⑱ Albert Einstein, *The World As I See It* (New York: Philosophical Library, 1949)，頁 5。

⑲ William James, *The Varieties of Religious Experience* (New York: Doubleday, Dolphin Books, 1978)，頁 55。

⑳ Abraham H. Maslow, *Religions, Values, and Peak Experience* (New York: Viking Compass, 1970)，頁 59、x一xi。

第 4 章

㉑ Einstein, *The World As I See it*，頁 1。

㉒ Miguel de Unamuno, *The Tragic Sense of Life*, trans. J. Crawford Flitch (New York: Dover Publications, 1921)，頁 25。

㉓ Susan Langer, *Philosophy in a New Key: A Study in the Symbolism of Reason, Rite and Art* (Cambridge: Harvard University Press, 1957)，頁 62。

㉔ *Seattle Post Intelligence*，1980 年 6 月 11 日，頁 16。

㉕ Herbert Kuhn, *The Rock Pictures of Europe* (Fair Lawn, N. J.: Essential Books, 1956)，頁 99。「海」這個字在很多語言中都是以 m 開頭——拉丁文 mare，德文 meer，法文 mer，希伯來文 majim。

㉖ Franz Boas, *Primitive Art* (New York: Dover Publications, 1955)，頁 92。

㉗ 同前註，頁 99。

㉘ Gordon Childe, *Man Makes Himself* (New York: New American Library, Mentor, 1951)，頁 150。

㉙ 《舊約》〈彌迦書〉第 6 章第 8 節。

㉚ Gerald S. Hawkins, *Stonehenge Decoded* (New York: Dell Publishing, Delta Books, 1966). 另參見 Evan Hadingham, *Circles and Standing Stones* (New York: Doubleday Anchor, 1975)。

㉛ Hawkins, *Stonehenge*，頁 47。

㉜ Livio Catullo Stecchini, "Notes on the Relation of Ancient Measures to the Great Pyramid"，收錄於 Peter S. Tompkins, *The Secrets of the Great Pyramid* (New York: Harper & Row, 1978)，頁 368。

㉝ Tompkins, *The Secrets of the Great Pyramid*，頁 xiv。

� 同前註，頁 157。

㉟ Manuel Amabilis Dominguez, *La Architectura Precolumbina En Mexico* (Mexico, D. F.: Editorial Orion, 1956).

㊱ 《舊約》〈創世紀〉第 28 章第 12 節。

㊲ Tompkins, *The Secrets of the Great Pyramid*，頁 186－87。

㊳ James Jeans, *Science and Music* (New York: Dover Publications, 1968).

㊴ Jean Dauven, "Sur la correspondence entre sons musicaux et la couleurs"，收錄於 P. W. Pickford, *Psychology and Visual Aesthetics* (London: Hutchinson Educational, 1972)，頁 81－85。

第 5 章

㊵ Jay Hambidge, *The Elements of Dynamic Symmetry* (New York: Dover Publications, 1967)，頁 10；Matila Ghyka, *The Geometry of Art and Life* (New York: Dover Publications, 1978)，頁 94－97；Huntley, *Divine Proportion*，頁 165；以及 D'Arcy Thompson, *On Growth and Form*, abridged ed. (Cambridge: Cambridge University Press, 1968)，第六章。

㊶ Peter Kropotkin, *Mutual Aid: A Factor of Evolution* (Boston: Porter Sargent Publishers, Extending Horizons Books, 1976)，頁 25。

㊷ Karl von Frisch, *The Dance Language and Orientation of Bees*, trans. Leigh E. Chadwick (Cambridge: Harvard University Press, Belknap Press, 1967).

㊸ Kropotkin, *Mutual Aid*，頁 56。

㊹ Edward O. Wilson, *Sociobiology: The Abridged Edition* (Cambridge: Harvard University Press, Belknap Press, 1980)，頁 220。

㊺ Kropotkin, *Mutual Aid*，頁 37。

㊻ Wilson, *Sociobiology*，頁 475。

㊼ Kropotkin, *Mutual Aid*，頁 30。

㊽ 同前註，頁 xii。

㊾ Ashley Montagu, ed., *Learning Non-Aggression: The Experience of Non-Literate Societies* (New York: Oxford University Press, 1978)，頁 6。

㊿ Sally Carrighar, "War Is Not in Our Genes", *Man and Aggression*, ed. Ashley Montagu (New York: Oxford University Press, 1973)，頁 122。

51 Rene Dubos, "The Despairing Optimist", *The American Scholar*，40 卷 4 期，1971 年秋季號。

52 W. C. Allee, "Where Angels Fear to Tread", *The Direction of Human Development*, ed. Ashley Montagu (New York: American Elsevier Publishers, Hawthorn Books, 1970)，頁 25。

53 Colin M. Turnbull, "The Politics of Non-Aggression", *Learning Non-Aggression*.

54 Barbara Ward, *The Rich Nations and the Poor Nations* (New York: W. W. Norton & Co., 1962)，頁 150。

第 6 章

55 George D. Birkhoff, *Aesthetic Measure* (Cambridge: Harvard University Press, 1933).

56 Huntley, *Divine Proportion*，頁 14。

57 同前註，頁 33。

58 Theodore Andrea Cook, *The Curves of Life* (New York: Dover Publications, 1979).

59 Samuel Colman and C. Arthur Coan, *Nature's Harmonic Unity* (New York: G. P. Putnam's Sons, 1912) 和 *Proportional Form* (New York: G. P. Putnam's Sons, 1920)。

60 *Montaigne's Essays and Selected Writings*, ed. Donald M. Frame (New York: St. Martin's Press, 1969)，頁 413。

61 Thompson, *On Growth and Form*，頁 268－325。

62 同前註，頁 321。

63 Paul Weiss, "Beauty and the Beast: Life and the Rule of Order", *Scientific Monthly*，1955 年 12 月號。

64 對於各式各樣諧波圖樣及諧波紀錄器構造的完善描述，可見於 H. M. Cundy and A. P. Rollet, *Mathematical Models* (New York: Oxford University Press, Clarendon Press, 1961)。

65 Simone Weil, *Gravity and Grace* (New York: Octagon Books, 1979).

66 Donald J. Borror and Richard E. White, *A Field Guide to the Insects* (Boston: Houghton Mifflin Co., 1974).

67 Vitruvius Pollio, *The Ten Books on Architecture*, trans. Morris H. Morgan (New York: Dover Publications, 1960).

68 Joscelyn Godwin, *Robert Fludd* (Boulder, Colo.: Shambhala Publications, 1979).

69 William Hogarth、David Hume、Edmund Burke 和 John Ruskin 的引文出自 Rudolf Wittkower, *Architectural Principles in the Age of Humanism* (London: Alec Tiranti Ltd., 1962)。

70 同前註，頁 33。

71 Simone Weil, *The Need for Roots*, trans. Arthur Wills (New York: G. P. Putnam's Sons, 1952)，頁 285－87、293。

第 7 章

72 Gyorgy Kepes, ed., *Module, Proportion, Symmetry, Rhythm* (New York: George Braziller, 1966).

73 George E. Duckworth, *Structural Patterns and Proportions in Virgil's Aeneid* (Ann Arbor: University of Michigan Press, 1962).

74 Benjamin Rowland, Jr., "The Evolution of the Buddha Image", *The Asia House Gallery Publication* (New York: Arno Press, 1976).

75 Kakuzo Okakura（岡倉覚三）, *The Book of Tea*（茶の本）(N. Y.: Dodd, Mead, 1926)，頁 6。

76 Harold G. Henderson, *An Introduction to Haiku* (Garden City, N. Y.: Doubleday Anchor, 1958).

第 8 章

㉗ Erwin Schrödinger, *What Is Life?* (Cambridge: Cambridge University Press, 1962)，頁 140。薛丁格雖然充分了解這種文化輸血的必要性，卻也敦促要有所警覺。他看出主要的難題所在：西方熱切地模仿東方，卻沒有把東方的智慧整合到自己的知識之中。

㉘ 《舊約》〈利未記〉第 9 章第 18 節。

㉙ 《新約》〈馬太福音〉第 5 章第 44 節。

㉚ Lao Tzu（老子），*TaoTe Ching*（道德經）（New York: Viking Penguin, 1964），頁 121、81、140。

㉛ *The I Ching*（易經），trans. Richard Wilhelm (Princeton, N. Y.: Princeton University Press, 1967)。

㉜ 米克斯參與馬扎爾民族獨立運動領導者拉科齊·費倫茨二世（II. Rákóczi Ferenc）反叛哈布斯堡，餘生都以政治難民的身分在土耳其度過。他是在他的家書中講述這個故事。

㉝ Thomas Jefferson, *Life and Selected Writings*, eds. Adrienne Koch and William Peden (New York: Random House, Modern Library, 1944)，頁 22、729－30。

㉞ Dante Alighiere, *Paradiso*, trans. John Ciardi (New York: New American Library, Mentor, 1970).

㉟ 筆者英譯。

㊱ 參見 John Lotz, *The Structure of the Sonnetti a Corona of Atilla Jozsef* (Stockholm: Almqvist & Wiksell, 1965)。

圖片出處

圖 8：Bryant Brewer, Seattle；圖 12：After Karl Blossfeldt, *Utformen der Kunst*；圖 22, 24 & 25：After specimens at the Thomas Burke Memorial Washington State Museum, Seattle；圖 26：Museum für Deutsche Volkskunst, Berlin；圖 28 & 29：After Bill Holm, *Northwest Coast Indian Art*；圖 30 & 32：Seattle Art Museum；圖 33：After R. Higgins, *Minoan and Mycenaean Art*；圖 34：After J. Bazley and P. Jacobsthal, "Protogeometric Pottery," *American Journal of Archeology*, 1940；圖 35：After Higgins, *Minoan and Mycenaean Art*；圖 36, 37 & 38：After specimens at the Thomas Burke Memorial Washington State Museum, Seattle；圖 40：After Oswald White Bear Fredericks, *Book of the Hopi*；圖 41：After an illustration from the Victoria and Albert Museum, London；圖 42：Archaeological Museum, Heraklion；圖 43：Cartari, "Le imagini de i dei"；圖 44：After Lommel, *Prehistory and Primitive Man*；圖 46：National Museum of Antiquities of Scotland；圖 48：After Vesalius and de Burlet；圖 49：After James D. Watson, *The Double Helix*；圖 50：Dr. L. E. Roth, Dr. Y. Schigenaka, and Dr. D. J. Pihlaja；圖 52：Inside of a terracotta drinking cup from Greece, 6th century B.C. in the Museu Nazionale, Tarquinia；圖 53：Musee Guimet, Paris；圖 54：Radost Folk Ensemble, Seattle Theatre Arts, Seattle；photograph by Chris Bennion；圖 55：After Evan Hadringham, *Circles and Standing Stones*；圖 56, 57 & 58：After Franz Boas, *Primitive Art*；圖 59：The University Museum, The University of Pennsylvania；圖 61：After Donald Anderson, *The Art of Written Forms*；圖 63：British Museum, London；圖 64：National Museum, Tai-chung；圖 65：From E. L. Sukenik, *Treasures of the Hidden Scrolls* (Jerusalem, Bialik Institute)；圖 69：After S. Giedion, *Eternal Presence*；圖 70：Ashmolean Museum；圖 71, 72 & 73：After Herbert Kühn, *The Rock Pictures of Europe*；圖 74：British Crown copyright, reproduced with the permission of the Controller of Her Brittanic Majesty's Stationery Office；圖 75：After Hadringham, *Circles and Standing Stones*；圖 76：British Crown copyright, reproduced with the permission of the Controller of Her Brittanic Majesty's Stationery Office；圖 77：Illustration from *Stonehenge Decoded* by Gerald S. Hawkins in collaboration with John B. White. Copyright © 1965 by Gerald S. Hawkins and John B. White. Reproduced by permission of Doubleday & Company, Inc；圖 78：After Hawkins, *Stonehenge Decoded*；圖 80：After Peter Tompkins, *Secrets of the Great Pyramid* and Bannister Fletcher, *A History of Architecture*；圖 84：After Jorge A. Acosta, *Teotihuacan Official Guide*；圖 85：After Doris Heyden and Paul Gendrup, *Precolumbian Architecture of Meso America*；圖 86：After Ignazio Marquinas, *Estudio Architectonico Comparativo de los Monumentos Archeologicos de Mexico*；圖 87：The University Museum, the University of Pennsylvania；圖 88：After Leonard Wooley, *Ur Excavations*；圖 89：Gemälde Gallerie, Kunsthistorisches Museum, Vienna；圖 90：After Stecchini's reconstruction in Tompkins, *Secrets of the Great Pyramid*；圖 91：After Giedion, *Eternal Presence*；圖 92, 93：After Wooley, *Ur Excavations*；圖 95：After Sir James Jeans, *Science and Music*；圖 96：After Jean Dauven "Sur la correspondence entre les sons musicaux et la couleurs," *Couleurs* (Paris) no. 77, Sept. 1970；圖 97：Prescolite Co., Seattle；圖 108, 109 & 111：After drawings by D. R. Harriot in Bulletin 180, "Pacific Fishes of Canada" by J. L. Hart. Reproduced by permission of the Minister of Supply and Services, Canada；圖 110：After R. McN. Alexander, "Functional Design in Fishes"；圖 112：After a specimen at the Thomas Burke Memorial Washington State Museum, Seattle；圖 119：American Museum of Natural History；圖 120：After W. Ellenberger et al., *An Atlas of Animal Anatomy for Artists*；圖 121：After Darwin；圖 122：After Karl von Frisch, *The Dance Language and Orientation of Bees*；圖 123：Drawing by Sarah Landry in an account by Pilleri and Knuckay, *Zeitschrift für Tièrpsychologie*, 26 (1)；圖 124：After photographs by Alexandra Kruse and Eliot Porter；圖 125, 126：After a photograph by Grant Heilman；圖 129：Palomar Observatory, California Institute of Technology；圖 132：After D'Arcy Thompson, *On Growth and Form*；圖 135：After D. J. Borror and R. E. White, *A Field Guide to the Insects of America North of Mexico*；圖 136：After Borror et al., *An Introduction to the Study of Insects*；圖 137：After Borror and White, *A Field Guide to the Insects of America North of Mexico*；圖 139 & 141：After specimens from the collection of Donald Collins；圖 140：After a specimen at the American Museum of Natural History, New York；圖 143：Capodimonte Museum, Naples；圖 144：From *The Literary Remains of A. Dürer*；

圖 145：From Joscelyn Godwin, *Robert Fludd*；圖 146：After Vesalius, *Anatomic Atlas*；Thomson, *A Handbook of Anatomy*；Gray, *Anatomy of the Human Body*; and Dreyfuss, *The Measure of Man*；圖 150：Photograph by Jim Cummins；圖 151：Museo Nazionale, Naples：圖 152：Museo Nazionale, Rome；圖 153：National Museum, Athens；圖 154：After Vitruvius, *The Ten Books on Architecture*；圖 155：After J. Buhlmann, *Die Architektur des Classischen Altertums und der Renaissance* and Erik Lundberg, *Arkitekturens Formsprak*；圖 156：After Kohte, *Die Baukunst des Classischen Altertums* and Lundberg, *Arkitekturens Formsprak*；圖 157：After photographs and drawings in *Arco di Constantino*, Editorial Domus, Milan, and Fletcher, *A History of Architecture*；圖 158：After Fletcher, *A History of Architecture*；圖 159：After Benjamin Rowland, *The Evolution of the Buddha Image*；圖 160：National Museum, Seoul, Korea；圖 161：After a photograph by Royal Dutch Indian Airways, and B. Namikawa et al., *Borobudur*；圖 162：After Lundberg, *Arkitekturens Formsprak*, and Oswald Siren, *Histoire des arts anciens de la Chine*；圖 163：After Okamoto, *The Zen Garden*, and Teiji Ito et al., *The Japanese Garden*；圖 164：After Arthur Drexler, *The Architecture of Japan*, and Werner Blaser , *Japanese Temples and Teahouses*；圖 165：After Drexler, *The Architecture of Japan*；圖 166：After Naomi Okawa, *Edo Architecture: Katsura and Nikko*；圖 167：After Drexler, *The Architecture of Japan*；圖 168：Seattle Art Museum；圖 169：After Richard Wilhelm's translation of the *I Ching*；圖 170：After drawings provided by the Boeing Company, Seattle；圖 172, 173, 174 & 175：Carl Strüwe, *Formen des Microcosmos* (Munich: Prestel Verlag, 1955). Reproduced with permission.；圖 176：After Hans Jenny, *Cymatics*；圖 177：Erwin W. Muller, "The Field Ion Microscope," *The American Scientist*, vol. 49, no. 1, March 1961. Reproduced with permission.；圖 178, 179 & 180：After translations of the *Divine Comedy* by Dorothy Sayers and John Ciardi；圖 181, 182：After John Lotz, *The Structure of the Sonnetti a Corona of Attila Jozsef* (Stockholm: Almqvist & Wiksell, 1965)；附錄一：Data from Henry Dreyfuss, *The Measure of Man*。

國家圖書館出版品預行編目資料

設計的極限與無限：從東方到西方，從自然物到人造物，探索自然、
藝術和建築中的秩序之美與比例和諧／喬治・竇奇（György Dóczi）
著；林志懋譯--初版.--臺北市：臉譜，城邦文化出版：家庭傳媒城邦分
公司發行, 2021.07
　　面；　公分. --（藝術叢書；FI2030）

譯自：The Power of Limits: Proportional Harmonies in Nature,
　　　Art, and Architecture

ISBN 978-986-235-992-1（平裝）

1.藝術哲學

901.1　　　　　　　　　　　　　　　　　　　　110010051

藝術叢書 FI2030

設計的極限與無限

從東方到西方，從自然物到人造物，探索自然、藝術和建築中的秩序之美與比例和諧

作　　　者　喬治・竇奇（György Dóczi）
譯　　　者　林志懋
副 總 編 輯　劉麗真
主　　　編　陳逸瑛、顧立平
封 面 設 計　廖韡

發 行 人　涂玉雲
出　　版　臉譜出版
　　　　　城邦文化事業股份有限公司
　　　　　台北市中山區民生東路二段141號5樓
　　　　　電話：886-2-25007696　傳真：886-2-25001952
發　　行　英屬蓋曼群島商家庭傳媒股份有限公司城邦分公司
　　　　　台北市中山區民生東路二段141號11樓
　　　　　客服務專線：886-2-25007718；25007719
　　　　　24小時傳真專線：886-2-25001990；25001991
　　　　　服務時間：週一至週五上午09:30-12:00；下午13:30-17:00
　　　　　劃撥帳號：19863813　戶名：書虫股份有限公司
　　　　　讀者服務信箱：service@readingclub.com.tw
香港發行所　城邦（香港）出版集團有限公司
　　　　　香港灣仔駱克道193號東超商業中心1樓
　　　　　電話：852-25086231　傳真：852-25789337
馬新發行所　城邦（馬新）出版集團 Cité (M) Sdn Bhd
　　　　　41-3, Jalan Radin Anum, Bandar Baru Sri Petaling, 57000 Kuala Lumpur, Malaysia
　　　　　電話：603-90563833　傳真：603-90576622
　　　　　E-mail: services@cite.my

城邦讀書花園
www.cite.com.tw

初 版 一 刷　2021年7月29日
ISBN 978-986-235-992-1

定價：580元

版權所有・翻印必究（Printed in Taiwan）
（本書如有缺頁、破損、倒裝，請寄回更換）